하루 한 장
명화 속 식물
365

박은희 지음

Black ink

오랜 시간 보태니컬아티스트로 활동하며 식물을 관찰하고, 그림 작업도 해 왔습니다. 그렇게 그림에 대한 고민이 나날이 깊어져 갈 즈음, 오래된 식물 명화에 관심을 가지게 되었습니다.

고흐의 〈해바라기〉같이 유명한 작품은 물론, 어디선가 본 듯하기도 하고 낯설기도 한 명화들과의 만남. 옛 자연과 식물을 소재로 한 그림들에는 화가의 삶과 이야기도 함께 담겨 있어서 더욱 깊은 울림을 주었습니다. 숨 막힐 듯한 세밀한 테크닉에 감탄하다가도 거칠지만 힘찬 에너지가 느껴지는 작품에 또 한 번 반하며 하염없이 빠져들었던 소중한 시간이었습니다.

그리고 이제, 자연을 담은 명화의 매력을 많은 분들과 나누고 싶어 이 책을 세상에 내놓게 되었습니다.

멋진 곳으로 여행을 떠나지 못해도, 직접 식물을 가꾸고 기르기가 어려워도 괜찮습니다. 명화 속 자연과 식물들이 우리에게 힐링과 쉼을 선사할 테니까요.

한 장 한 장 책장을 넘기는 손끝의 감촉과 더불어 시선 끝에 머무는 그림 하나에 집중하며, 오늘의 고단함과 노고가 위안받기를 바랍니다. 어제보다 오늘 더 평안한 당신을 위해.

보태니컬아티스트 박은희

명화 속 식물이 주는 휴식의 시간

삭막하고 긴장된 도시 환경 속에서 살고 있는 우리는 주말 또는 휴일에 자연을 찾아 떠나며 그 속에서 위안을 얻습니다. 자연이 주는 편안함, 그리고 그 안에서 엿볼 수 있는 아름다움과 경이로운 생명력은 무엇과도 바꿀 수 없을 만큼 특별하고 소중합니다.

이 책에는 1년 365일 동안 매일 다르게 감상할 수 있는 자연 풍경과 식물, 꽃을 주제로 한 명화가 가득 실려 있습니다. 책 속 화가들은 인생의 희로애락과 더불어 자신만의 특별한 의미를 담아, 자연 속에서 만난 아름다운 식물들을 화폭에 담았습니다. 자연의 경치를 담은 풍경화부터 꽃과 과일, 오브제가 풍성하게 표현된 정물화, 식물을 세밀하게

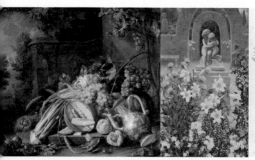

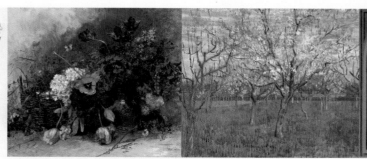
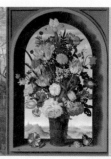

묘사한 보태니컬아트 등 여러 장르의 명화 작품을 가능하면 한쪽 분야에 치우치지 않고 다양하게 감상할 수 있도록 구성했습니다.

하나의 그림에는 여러 해석이 달리기 마련입니다. 그러나 때로는 작품에 관한 다른 이들의 생각이나 부연 설명 없이, 오롯이 그 자체를 감상해 보면 어떨까요? 나의 눈을 통해 그림을 직접 보고 느끼면서, 오늘의 내 감정과 생각을 짤막하게 끄적여 보는 시간. 그림과 나, 둘만의 시간을 위해 전문적인 설명은 줄였습니다. 대신 화가의 애정 어린 시선을 따라가며, 자연을 담은 명화와 함께 감동과 휴식의 시간을 보낼 수 있기를 바랍니다.

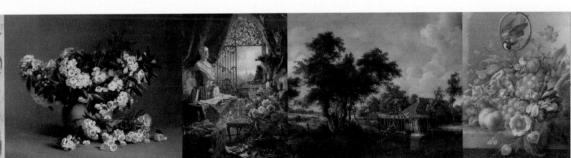

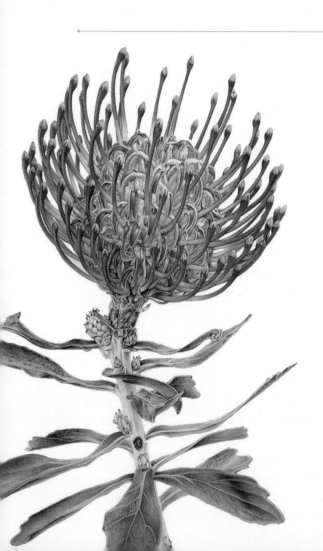

Botanical Art

보태니컬아트란?

책에 실린 다양한 작품을 통해 명화 속 식물을 만나 볼 수 있습니다. 작품 중에는 '보태니컬아트'에 속한 것도 있습니다. 아직 대중적이지 않은 보태니컬아트를 조금이나마 더 친숙하게 접할 수 있도록 잠시 소개를 하고 싶습니다.

보태니컬아트(Botanical Art)는 식물학을 뜻하는 'Botanical'과 예술을 뜻하는 'Art'의 합성어로, 식물의 실제 모습에 초점을 두고 미학적으로 표현하는 미술의 한 장르입니다.

사진 기술이 발달하기 전에 식물의 모습을 세밀하게 기록하고 그리던 것에서 식물도감, 식물 세밀화 등 학술적인 분야로 확대하여 발전했고, 거기에 예술적 표현이 더해져 현재는 대중적인 취미생활로도 인기를 얻고 있습니다.

1년 12개월 나의 다짐

1월 _ January

2월 _ February

3월 _ March

4월 _ April

5월 _ May

6월 _ June

7월 _ July

8월 _ August

9월 _ September

10월 _ October

11월 _ November

12월 _ December

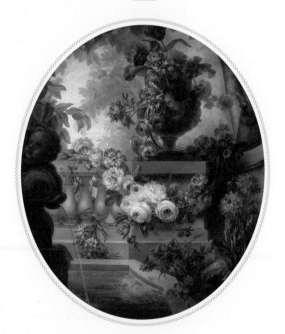

어려움을 두려워하지 말고 시작하라.
그리고 끝까지 가라.

넬슨 만델라

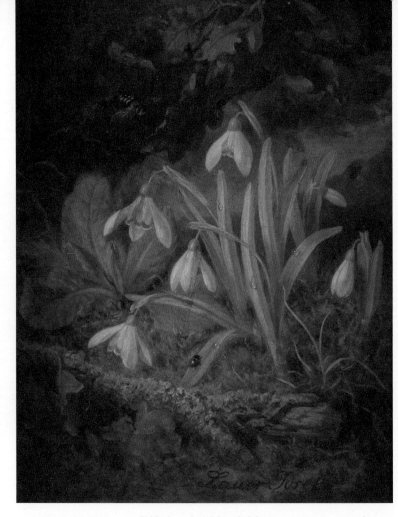

1월 1일 탄생화인 스노드롭의 꽃말은 '희망'입니다. 새해에는 작년보다 더 밝은 희망과 행복이 일상에서 아름답게 펼쳐지기를 기원합니다.

Waldbodenstuck mit Schneeglockchen.
Josef Lauer

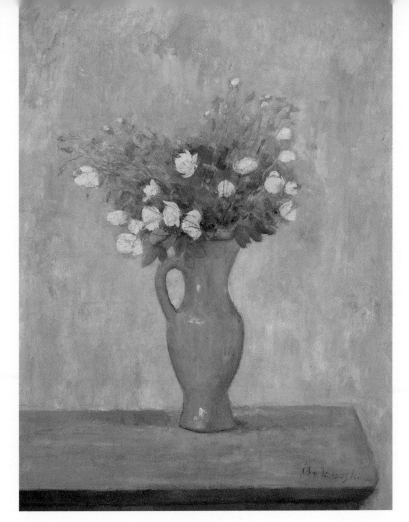

Bouquet in a Green Flower-Vase. 1916.
Tadeusz Makowski

흰 꽃은 순수와 겸손, 녹색 꽃병은 성장과 조화를 나타내는 듯합니다. 순수한 처음의 마음으로 오늘도 멋진 하루를 시작하세요.

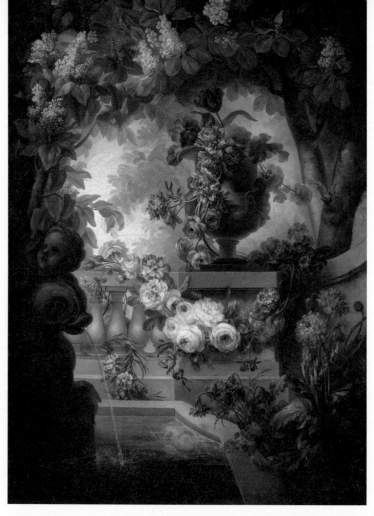

〈잠자는 숲속의 공주〉나 〈백설 공주〉 같은 아름다운 동화
속 장면이 떠오르는 작품입니다. 이 그림을 통해 떠오르는
다른 이야기나 영화 속 장면이 있는지 상상하며 즐겁게 감
상해 보세요.

A Garden Scene with an Urn of Flowers, a flower Garland and a Fountain Beneath a Canopy of Wisteria.
Miguel Parra Abril

Winter. 18th century.
Anne Vallayer-Coster

〈겨울〉이라는 제목을 다시 한번 확인하게 되는 작품입니다.
제목과는 달리, 오히려 '봄'이나 '새로운 시작'이라는 단어
를 떠올리게 하는 것 같아요.

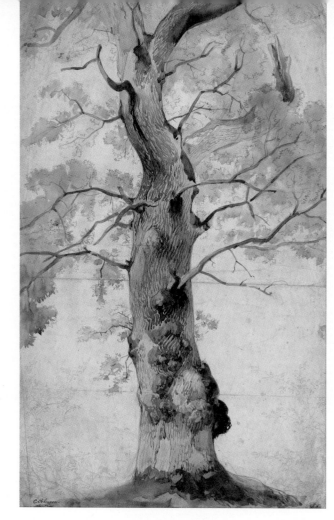

Study of a Tree. 1830s.
Caspar Scheuren

'때때로 나무는 책보다 더 많은 것을 알려 준다.'
— 칼 구스타프 융

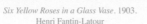

Six Yellow Roses in a Glass Vase. 1903.
Henri Fantin-Latour

유리 꽃병에 담긴 노란 장미 여섯 송이. 화가의 개성적인 색
감과 붓 터치로 피어난 장미는 더욱 고상하고 기품 있어 보
이네요.

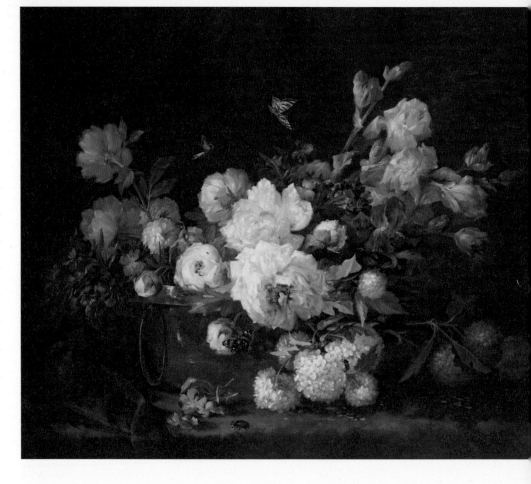

고개 숙인 다양한 종류의 꽃 주위에서 날거나 움직이는 나
비들과 딱정벌레가 그림에 활력을 불어넣어 줍니다.

A Flower Still Life with Peonies, Irises, Hydrangea in a Copper Kettle, a Beetle and Butterflies. 1895.
Marie Beloux-Hodieux

Still Life with Wallnuts, a Pipe and Hourglass on a Grey Marble Ledge.
Miguel Parra Abril

호두열매 옆으로 그려진 모래시계와 장신구들이 멋스러워
보이네요. 주요 소재와 함께 배치된 다양한 사물들이 작품
분위기를 한층 더 풍부하게 만들어 주는 것 같습니다.

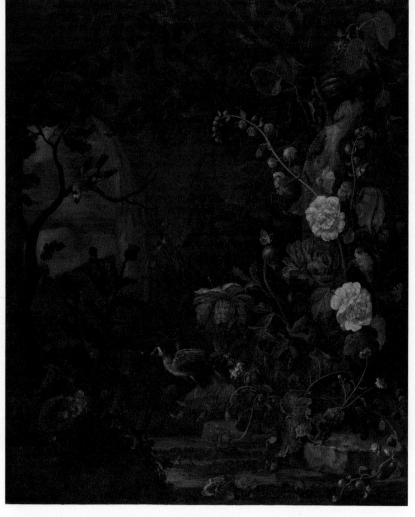

Flowers, 1644~1707,
Hendrik Schoock

자연의 생명력과 신비로움이 느껴지는 작품입니다. 여러
꽃과 새, 개구리와 나비가 평화롭게 공존하는 모습을 가만
히 보고 있노라면 마음이 밝게 정화되는 것 같아요.

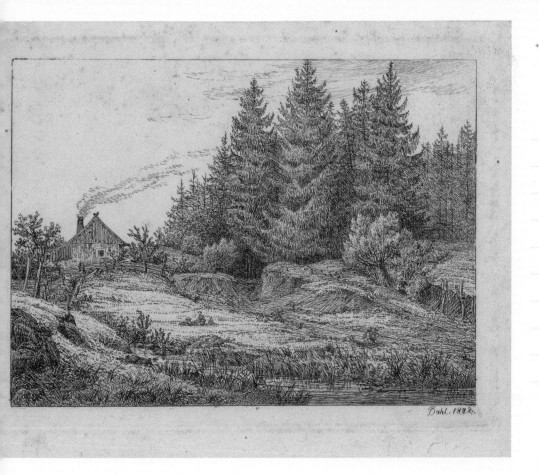

Peasant's Hut at the Edge of a Forest. 1828.
Johan Christian Dahl

숲 가장자리에 있는 농부의 오두막에서 연기가 피어오르고 있네요. 따뜻한 식사를 준비하는 선량한 농부 가족의 모습이 절로 그려집니다.

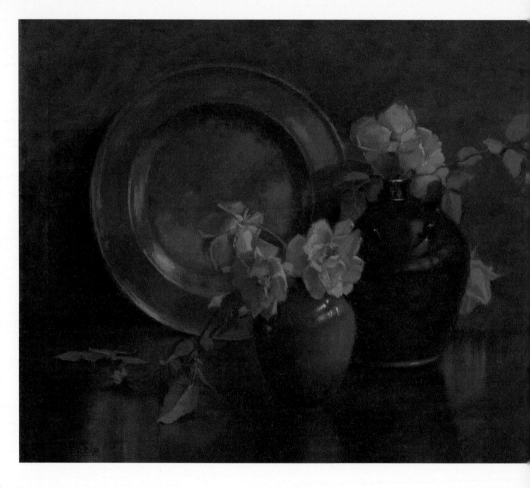

차분한 색채와 정돈된 느낌의 정물화를 보면 기분도 함께 차분해지는 걸 느낍니다. 힘든 일과를 끝낸 후 가만히 바라보는 것만으로도 내면에 평화를 선사해 주는 것, 명화가 가진 매력 중 하나이지요.

A Study in Greys. c.1913.
Mary Hiester Reid

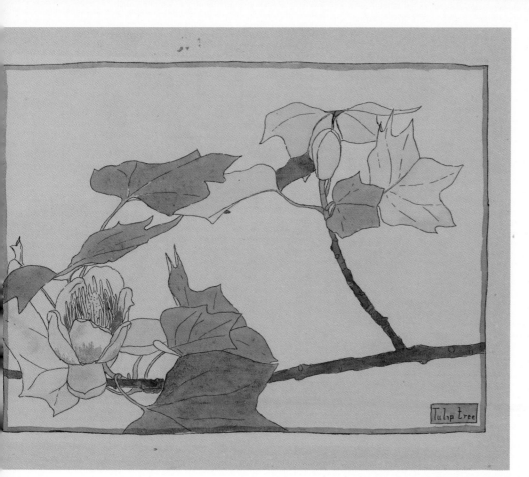

Tulip Tree. c.1915.
Hannah Borger Overbeck

목련과에 속하는 튤립나무는 북미에서 가장 큰 자생 나무 중 하나인데요, 꽃 생김새가 튤립꽃과 비슷해서 붙여진 이름이라고 합니다. 때로는 '튤립 포플러', '노란 포플러' 나무로 불리기도 한답니다.

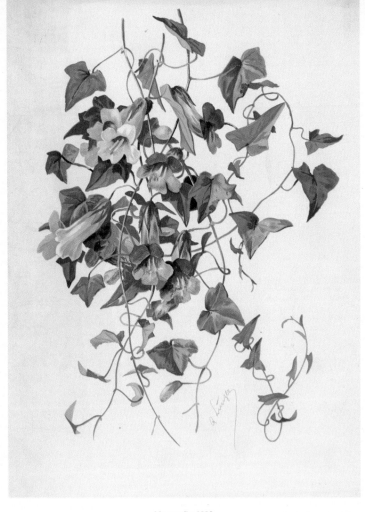

Maurandia. 1885.
Alois Lunzer

오스트리아 태생의 수채화 화가 알로이스 런저가 그린 모란디아입니다. 이 식물은 멕시코와 미국 남서부를 원산지로 하는데요. 트럼펫이 연상되는 꽃과 넓은 화살촉 모양의 잎이 매력적인 덩굴식물이지요.

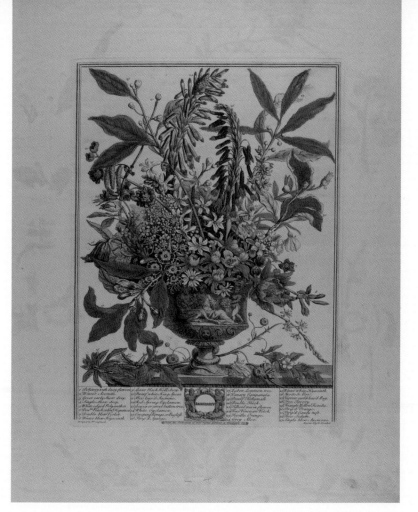

January, from Twelve Months of Flowers. 1730~1750.
Henry Fletcher

헨리 플레처의 12개월 꽃 시리즈 중 〈1월〉에 해당하는 작품입니다. 매서운 겨울 추위를 이겨내고 피는 꽃들을 보면 연약해 보이는 식물이 간직한 강인한 생명력에 감탄하게 됩니다.

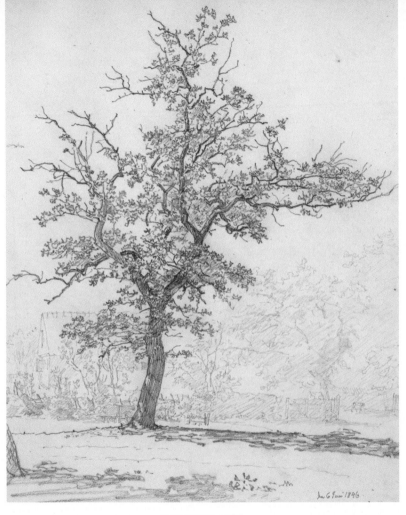

Parti fra en Have. 1846.
Christen Købke

빠르고 담백한 선으로 표현된 나무 한 그루가 시선을 잡아
끌어 그림에 더욱 집중하게 합니다. 채색은 되지 않았지만,
유려한 선으로 잘 표현된 작품만이 주는 매력도 있지요.

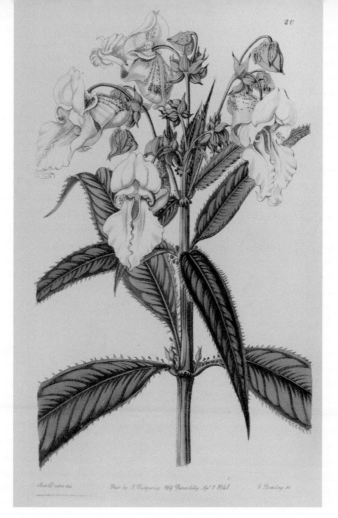

White Balsam. 1815~1819.
Sydenham Edwards

시드남 에드워즈가 그린 하얀 발삼꽃입니다. 다른 식물보
다 일찍 발아하여 식물들의 성장을 억제해 많은 나라에서
기피된다고 하니 조금 안쓰러운 마음이 들어요.

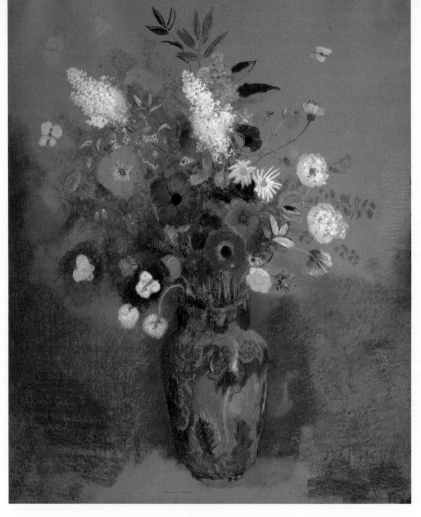

Bouquet of Flowers. c.1900~1905.
Odilon Redon

밝은 색감과 꽃들의 귀여운 형태가 절로 미소 짓게 하는 작품입니다. 정교하지 않아도 사랑스러운 색감으로 즐거움을 주는, 정말이지 매력 넘치는 그림이에요.

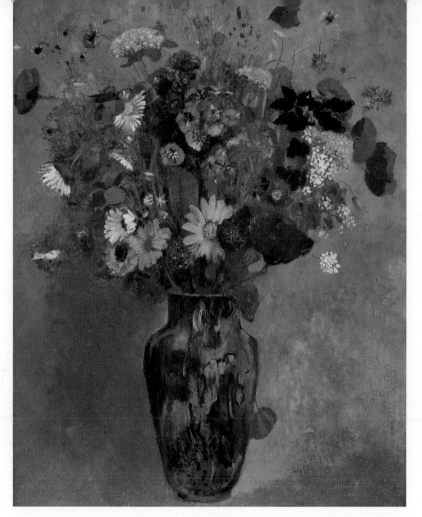

Grand Bouquet de Fleurs des Champs. c.1900~1905.
Odilon Redon

'꽃은 나를 비이성적으로 행복하게 해 준다.'
- 알렉사 폰 토벨

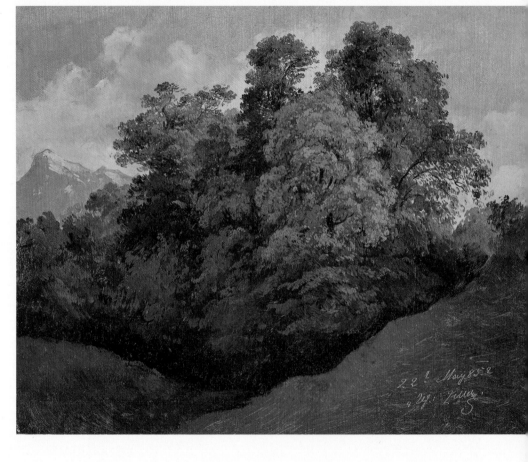

'자연은 친절한 안내자이다. 현명하고 공정하며 상냥하기 때문이다.'

- 미셸 드 몽테뉴

Salzburg, Trees set against the Untersberg. 1852.
Friedrich Zeller

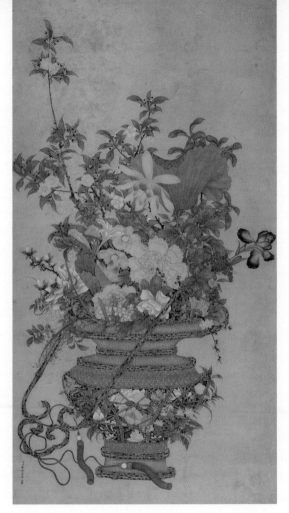

Flowers of the Four Seasons. 18th/19th century.
Anonymous

모란, 연꽃, 양귀비 등 다채로운 꽃이 세밀하게 그려져 있으
니 꼼꼼히 감상해 보세요. 고전적인 동양미가 느껴지는 담
백하면서도 화려한 작품입니다.

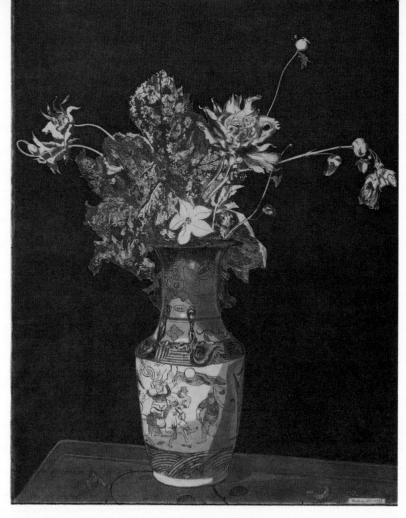

The Agony of Flowers. 1890~1895.
Theodore Roussel

색을 상실한 무채색의 꽃들은 작품 제목인 〈꽃의 고뇌〉와
잘 어울리는 듯합니다. 오늘의 나를 괴롭히는 생각이나 상
황들이 있다면 적어 보세요. 글로 쓰다 보면 문제 해결의 답
이 떠오르기도 한답니다.

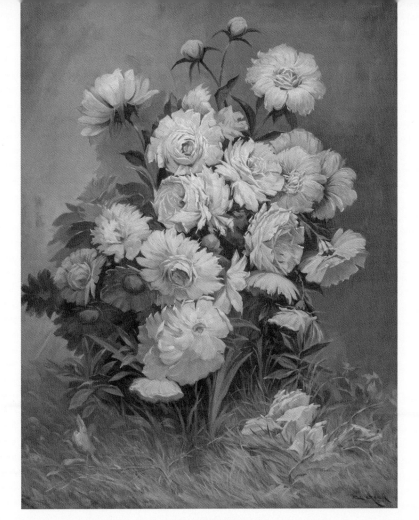

Blumenstück mit Pfingstrosen. 1912.
Emil Czech

'과거에 머물지 말고, 미래를 꿈꾸지 말고, 마음을 현재의
순간에만 집중하라.'

- 붓다

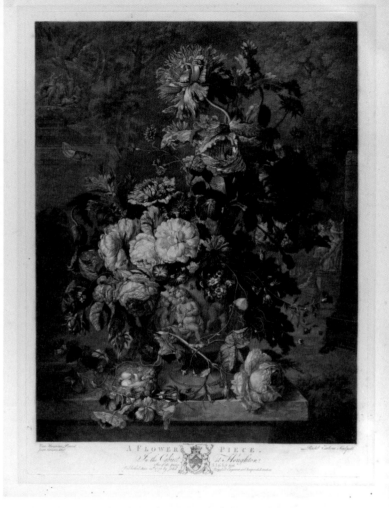

A Flower Piece, from the Houghton Gallery. 1778.
Richard Earlom

화면을 가득 채운 꽃들은 무채색이지만, 화려한 실제 색감
이 상상되는 아름다운 에칭 판화 작품입니다. 화가의 연작
과일 조각 작품들과 비교하며 감상해 보세요.

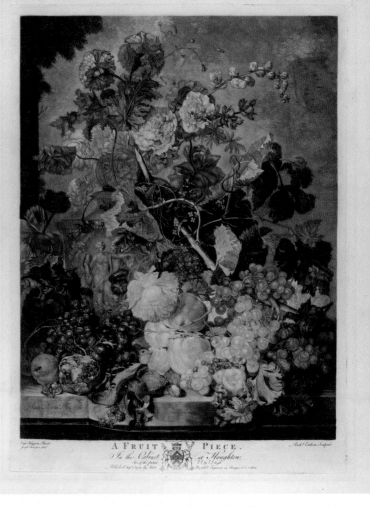

A Fruit Piece, from the Houghton Gallery. 1781.
Richard Earlom

좋아하는 과일이 그려져 있나요? 언뜻 알아보기 어려울 수
도 있지만, 실제 과일들의 색감을 상상하며 비교해 감상하
는 것도 즐거운 경험일 거예요.

도심 정원 속 극장이 보입니다. 극장에서는 어떤 공연이 열리고 있을까요? 공연 시작을 알리는 웅장한 음악, 설렘 가득한 관람객들의 상기된 표정을 상상하게 되네요.

Theatre Scene in a City Garden. 1753~1811.
Barend Hendrik Thier

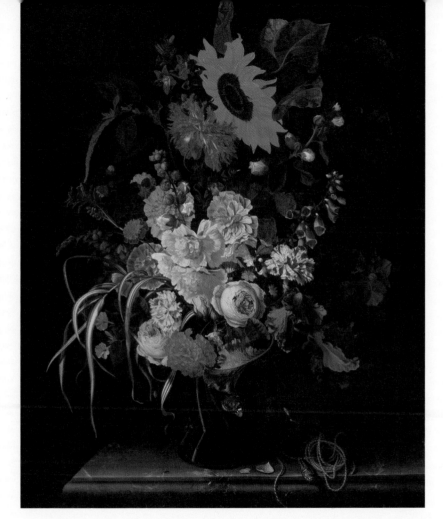

Still Life of Roses, Carnations, Marigolds and Other Flowers with a Sunflower and Striped Grass. 1680.
Maria van Oosterwijck

정물화는 영어로 '스틸 라이프(stilll life)', 즉 정지되었거나
죽은 것이라는 뜻을 가지고 있는데요. 뿌리가 꺾인 꽃들은
이미 생명력을 잃었다고 볼 수 있지만 이 작품에서는 화가
의 생생한 붓 터치 덕분에 영원한 생명력이 느껴지는 듯합
니다.

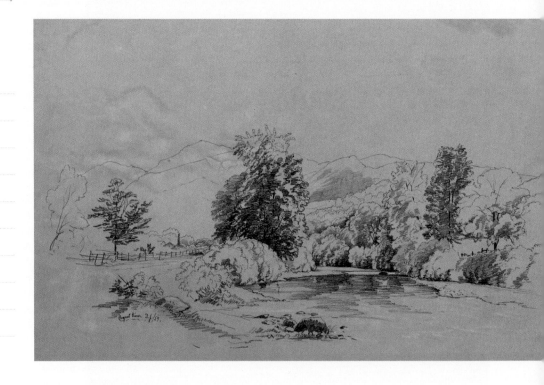

미국 부케강의 모습을 그린 데이비드 존슨의 풍경화입니다. 자유롭게 표현된 스케치 선들이 부케강의 아름다운 자연을 상상하게 합니다. 존슨은 섬세한 표현으로 평화로운 숲속과 호수 정경을 다수 그렸답니다.

Bouquet River. 1859.
David Johnson

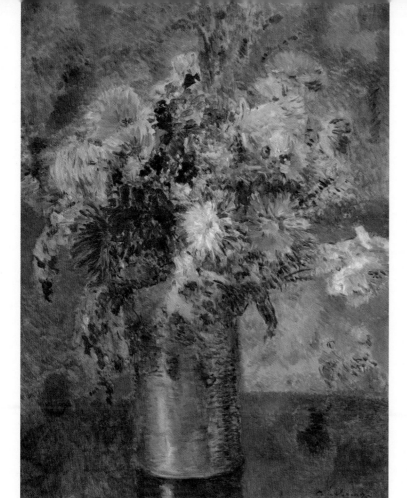

Bouquet de Fleurs. c.1920.
Albert Charles Lebourg

'아름다움은 우리가 신에 대한 의문을 조금도 품지 않도록
도와주는 매우 훌륭한 것들 중 하나이다.'

— 장 누이에

클레마티스는 주로 봄과 여름에 개화하는 꽃으로 보라, 분홍, 빨강, 하양 등 다양한 색으로 피어납니다. '고결', '아름다운 마음', '당신의 마음은 진실로 아름답다'라는 꽃말을 가지고 있습니다.

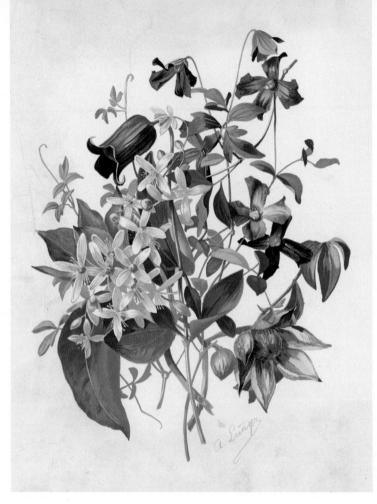

Clematis. 1885.
Alois Lunzer

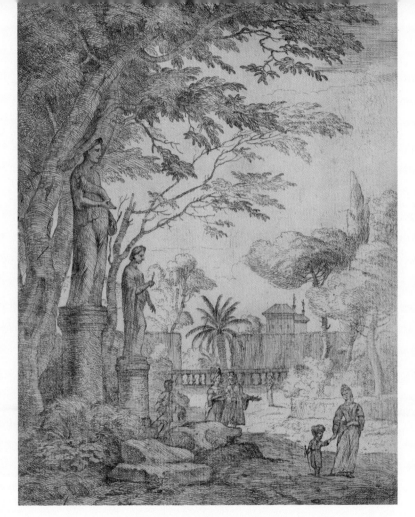

Garden Scene with Two Statues(Garden of the Villa Medici). c.1710~1720.
Jan Frans van Bloemen

공원에 어둠이 찾아오고 사람들도 자취를 감추면, 움직이
지 않던 동상들이 서로 모여 그들만의 축제를 즐기는 상상
을 해 본 적 있나요? 어린 시절의 무한했던 상상력이 가끔
은 그리워집니다.

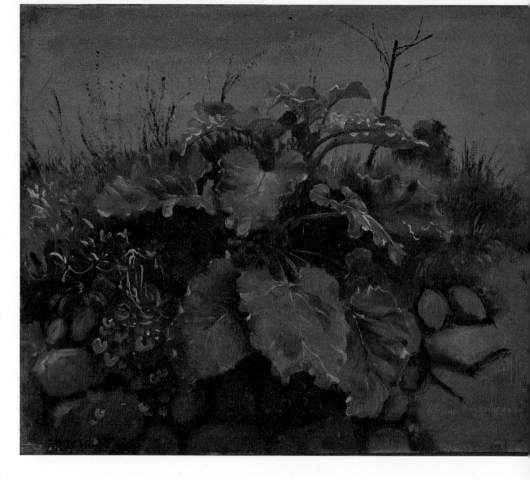

A Burdock and Other Plants on a Stone Wall. 1847.
Johan Thomas Lundbye

돌담 위의 우엉과 여러 식물이 그려져 있습니다. 우엉은 국
화과에 속하는 두해살이 풀이지요. 식용으로도 약재로도
두루두루 쓰이는 우엉은 무척 고마운 식물이네요.

2

의미 있는 날과 헛된 날은 따로 있지 않다.
매일매일, 모든 하루가 값지다.

칼 야스퍼스

In the Garden of the Rose and Crown. 1850~1880.
Elijah Walton

호수가 있는 정원 풍경화입니다. 맑고 투명하면서도 절제된 느낌의 하늘과 호수가 마음을 차분하게 해 주네요. 기분 좋을 정도로 살짝 불어오는 차가운 바람도 귓가에 느껴지는 듯합니다.

The Sandwich Island-Tee-Plant. 1815~1819.
Sydenham Edwards

'자연을 이해하고자 하는 만큼 우리의 생각은 넓어진다.'
- 아서 코난 도일

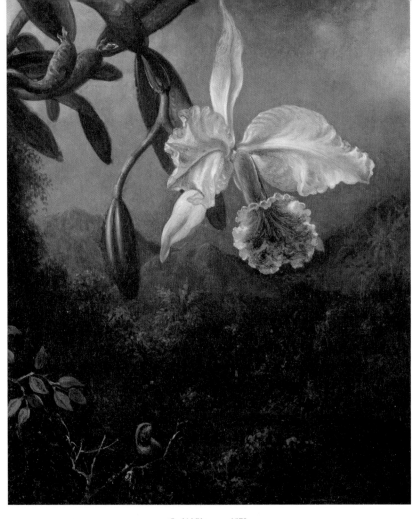

Orchid Blossoms. 1873.
Martin Johnson Heade

난초꽃을 주제로 그린 풍경화입니다. 실제보다 크게 그려
진 분홍빛 꽃은 상대적으로 어두운 배경과 어우러져 더욱
신비롭고 몽환적인 분위기를 자아냅니다.

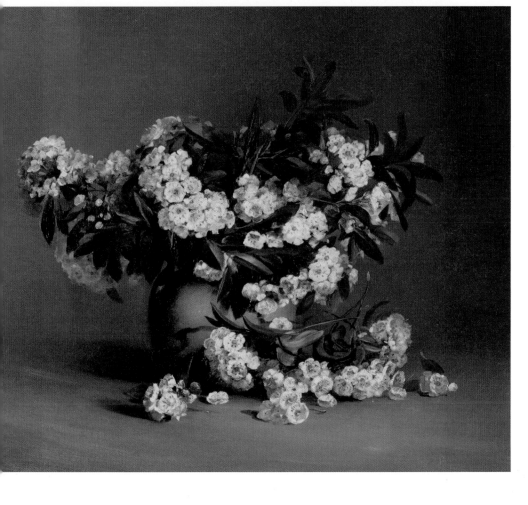

Mountain Laurel. 1888.
Charles Ethan Porter

화병에 가득 담긴 칼미아꽃이 화사한 자태를 뽐냅니다. 칼미
아는 늦은 봄과 초여름에 피는 꽃으로 진달래꽃과 유사한 점
이 많은데요, 그늘진 정원에서도 잘 자라지만 독성이 있어
섭취할 때는 주의가 필요하지요.

우거진 숲에서 평화로이 쉬고 있는 소와 양들의 무리가 보
입니다. 그들이 방해받지 않고 편히 쉴 수 있도록 잠시 조
용하게 감상하기로 해요.

Cattle and Sheep at Resting at the Edge of a Forest. c.1840.
George Barret

Witch-hazel. Hamamelis Virginiana. 1925.
Mary Vaux Walcott

일본이 원산지인 풍년화 그림입니다. 봄에 가장 먼저 꽃잎을 연다고 하는데요, 서양에서는 '마녀의 개암나무'라는 이름에서 유래된 위치하젤(Witch Hazel)로 불린답니다. 우리에게 봄의 전령사가 되어 주는 개나리꽃이 연상되네요.

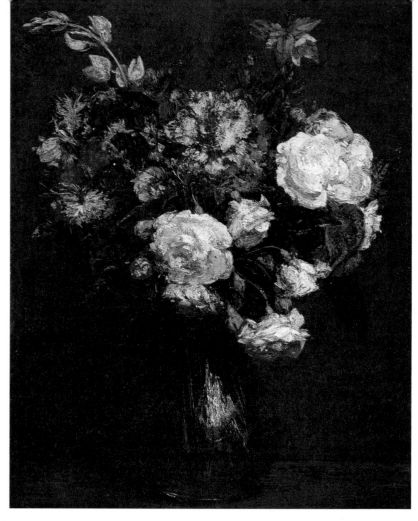

Vase of Flowers. 1877.
Henri Fantin-Latour

앙리 팡탱 라투르가 그린 〈꽃병〉입니다. 거친 터치감, 어두운 배경과 대조적으로 꽃의 화려함과 존재감은 더욱 빛을 발하고 있습니다.

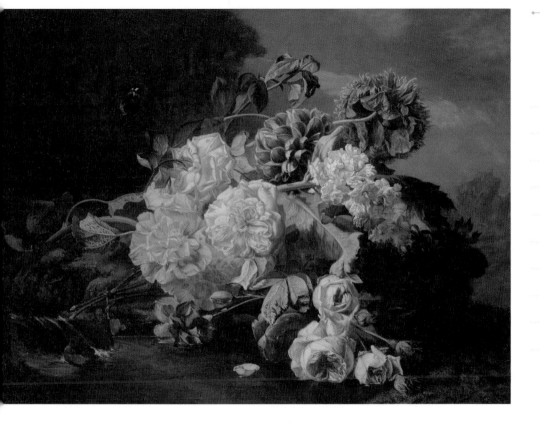

Flower Still Life.
Jean-Baptiste Robie

'햇빛 없이 꽃은 피지 못하고, 사랑 없이 사람은 살아갈 수 없다.'

– 막스 뮐러

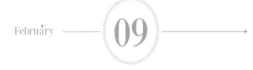

익살스럽게 그려진 나무가 금방이라도 말을 걸어올 것 같아
요. 오늘 하루 있었던 일, 남몰래 간직하고 있는 고민, 그리
운 사람 등 속에 있는 말들을 모두 털어놓고 싶어지네요.

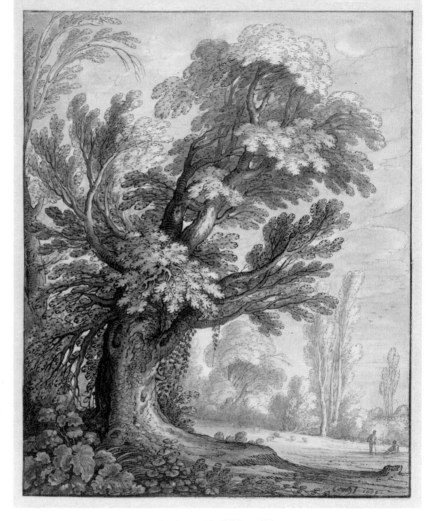

Landscape with a Tall Tree. 1634.
Marten de Cock

Rosa Longifolia. 1817~1824.
Pierre Joseph Redouté

마리 앙투아네트의 공식 궁정 예술가이자 현재까지도 가장
위대한 식물 일러스트레이터로 잘 알려진 르두테의 작품입
니다. 벨기에 출신의 화가이자 식물학자였던 그는 역대 최
고의 식물학 일러스트레이터였습니다.

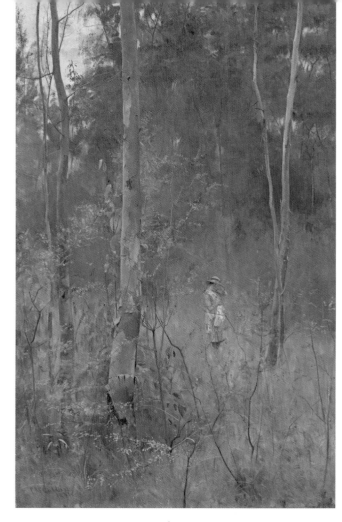

호주의 인상주의 화가인 프레더릭 매커빈의 작품입니다.
그림 속 여인이 숲에서 잃어버린 무언가를 찾고 있네요. 여
인이 잃어버린 것은 무엇일까요? 오늘 하루, 나는 소중한
무언가를 잊고 있지는 않은지 되돌아보게 됩니다.

Lost.
Frederick McCubbin

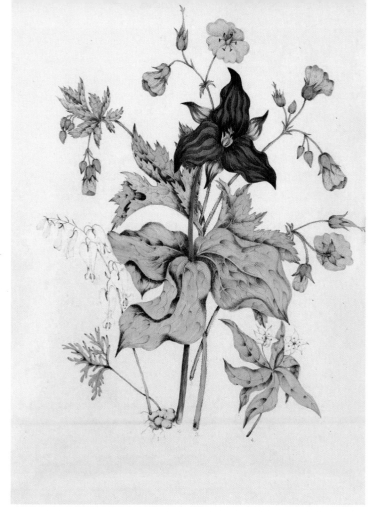

Squirrel Corn, Purple Trillium, Wild Crane's Bill, Star Flower Chickweed. 1868.
Agnes Fitzgibbon

다양한 식물들과 함께 그림 한가운데에 그려진 붉은색 트릴리움이 시선을 사로잡네요. 트릴리움은 꽃잎 3장, 잎 3개, 꽃받침 3개로 이루어진 매력적이고 향기로운 꽃으로 봄의 시작을 알리는 야생화입니다.

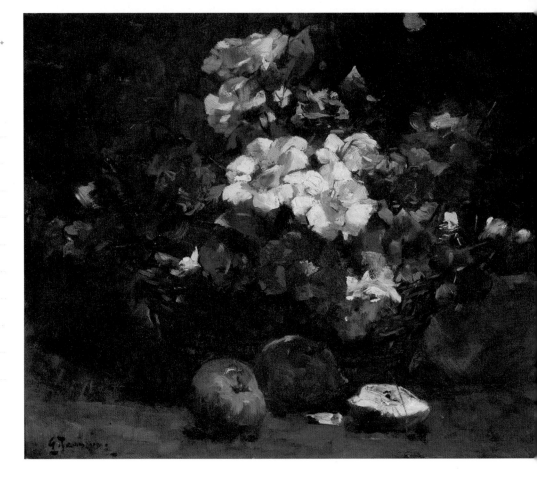

'인생은 꽃, 사랑은 꿀.'

　　　　　　 - 빅토르 위고

A Basket Full of Flowers.
Georges Jeannin

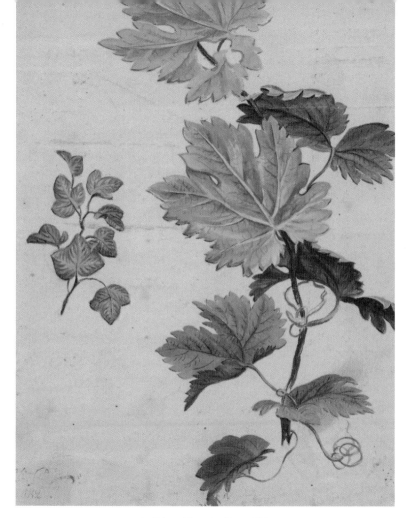

Ivy Twig and Grapevine Twig. c.1820.
Henryka Beyer

담쟁이덩굴은 '담에 기어오르며 사는 덩굴'이란 뜻의 순우리말로 꽃말은 '우정'입니다. 담쟁이는 홀로 지탱할 수 없어 담 같은 지지대가 있어야 살아갈 수 있는 식물인데요, 혼자서는 살아갈 수 없는 우리의 인생과도 닮아 있는 듯합니다.

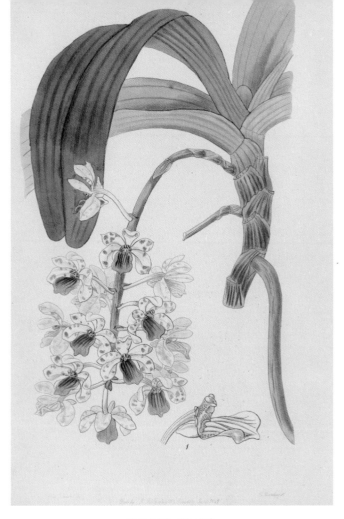

Violet Vanda. 1815~1819.
Sydenham Edwards

싱가포르의 국화이기도 한 반다의 꽃말은 '애정 표현'이라
고 합니다. 마음을 표현하기에 좋은 꽃말을 가지고 있죠. 서
양란 중에서도 최고로 손꼽히는 화려하고 아름다운 난이라
고 하네요.

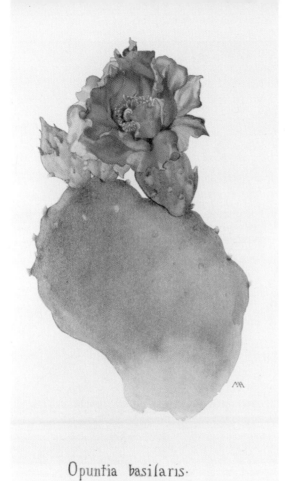

Opuntia basilaris. 1915.
Margaret Armstrong

'부채선인장', '비버테일 선인장'이라고도 불리는 오푼티아 바실라리스는 피부에 자극적일 수 있는 글로키드(glochids)라는 작은 가시 강모를 가지고 있습니다. 꽃은 봄부터 초여름까지 화려한 분홍색으로 피어서 벌새나 곤충들을 유혹한답니다.

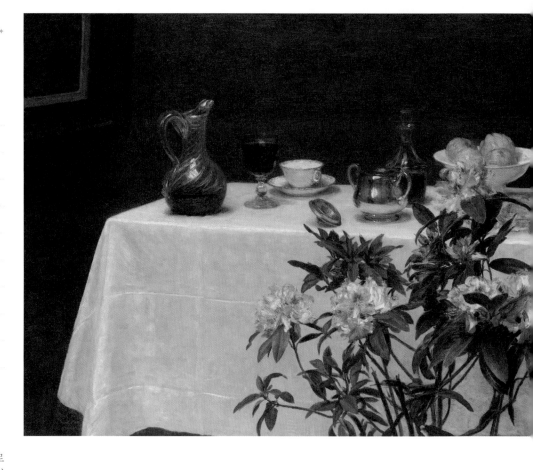

테이블 위에는 식기들이 자연스럽게 놓여 있고, 앞쪽으로
는 섬세하며 화사하게 그려진 진달래가 있습니다. 꽃들이
차분하고 절제된 분위기의 공간에 생기를 불어넣어 주고
있네요.

Still Life: Corner of a Table, 1873.
Henri Fantin-Latour

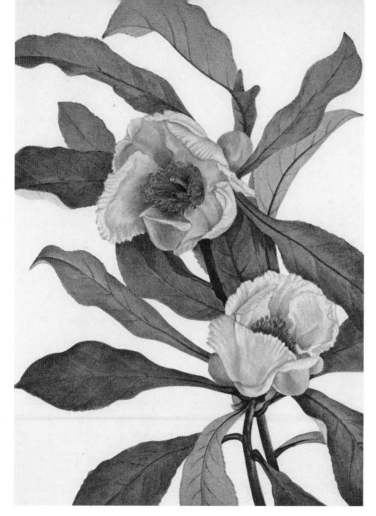

Franklinia. Pranklinia Alatamaha. 1925.
Mary Vaux Walcott

야생에서는 완전히 멸종되어 재배로만 그 명맥을 잇고 있다는 프랭클리니아. 흰색의 크고 향기로운 꽃은 동백꽃과 비슷해 보이네요. 야생에서는 더 이상 볼 수 없다는 것이 안타깝습니다.

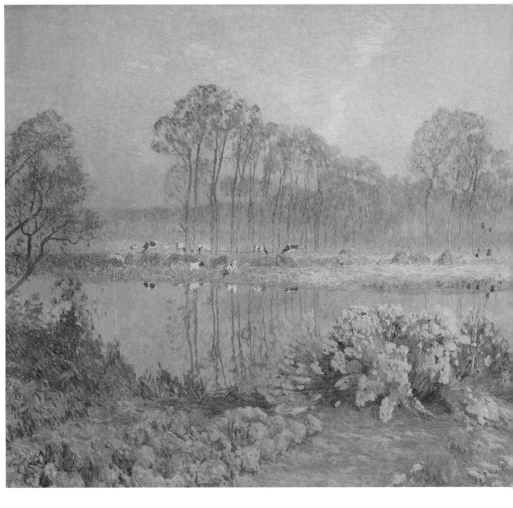

벨기에 화가인 에밀 클라우스의 〈연못과 꽃이 만발한 풍경〉
입니다. 꿈속을 걷는 듯 몽환적인 색감이 주는 밝고 따뜻한
에너지에 흠뻑 빠져 보세요.

Landscape with Pond and Blooms.
Emile Claus.

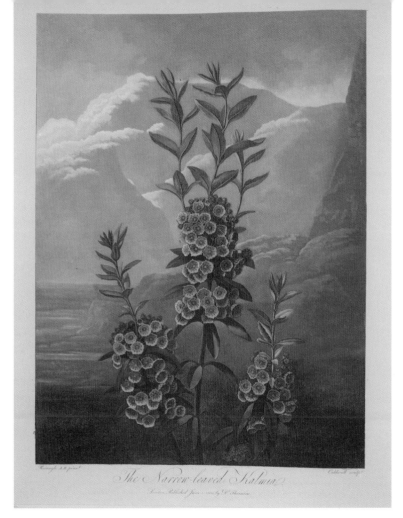

Narrow-Leaved Kalmia. 1799~1807.
Robert John Thornton

2월 20일의 탄생화, 산월계수(칼미아)의 꽃말은 '커다란 희망'입니다. 무언가를 이루고 싶은 소망이 있다면 오늘은 꼭 용기 내어 도전해 보세요.

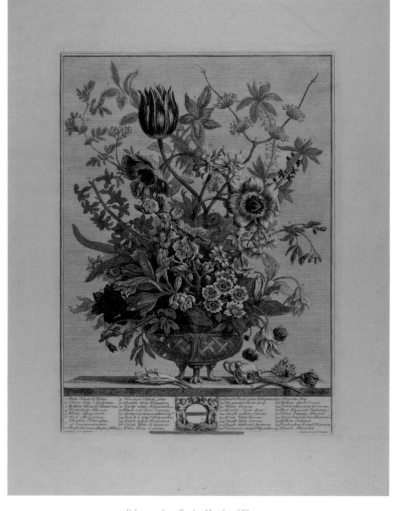

February, from Twelve Months of Flowers.
Henry Fletcher

헨리 플레처의 '꽃의 열두 달' 시리즈 중 2월에 해당하는 작품입니다. 꽃이 가득 꽂힌 그림을 보며 봄소식을 기다리는 마음. 따스한 봄이 되면 가장 먼저 무엇을 하고 싶나요?

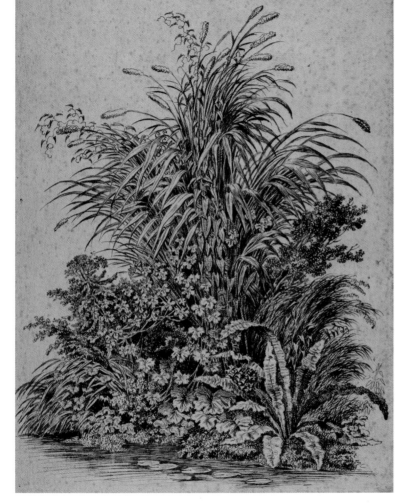

Plants at Water's Edge. c.1800.
Carl Wilhelm Kolbe the Elder

거친 펜 터치로 그린 물가의 식물들이 역동적으로 살아 움직이는 것 같습니다. 다채로운 색이 없어도 펜화만이 주는 멋스러움이 돋보이는 작품이네요.

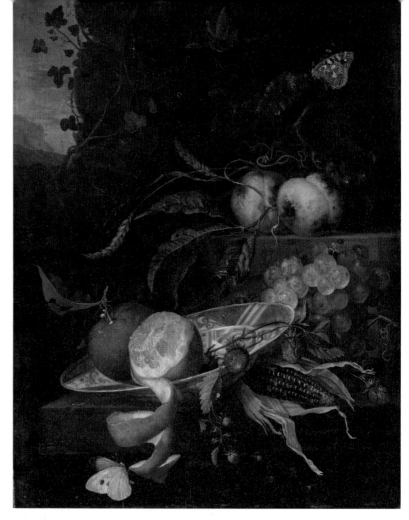

작품 속 과일 중에서 레몬만이 껍질이 길게 벗겨져 있는 이유는 무엇일까요? 세상은 겉과 속이 다르니 경계하라는 의미는 아닐까요? 정물화 속 숨겨진 의미를 상상하며 감상해 보세요.

Fruit Piece, Still Life.
Jacob van Walscapelle.

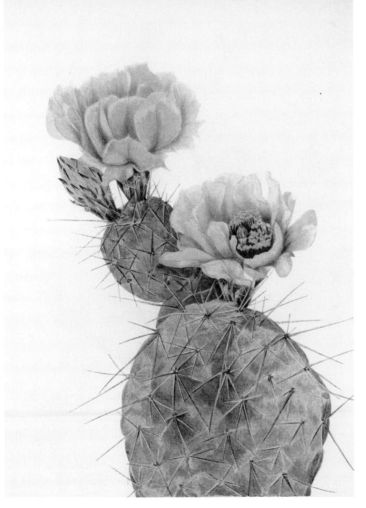

Missouri Pricklypear.(Opuntia Polyacantha). 1925.
Mary Vaux Walcott

선인장은 사막 황무지에서도 살아남는 회복력이 강한 식물
이라서 '조건 없이 지속되는 사랑'을 상징하기도 합니다. 날
카로운 가시와 화려한 꽃은 서로 안 어울리는 듯하지만 어
쩌면 서로에게 꼭 필요한 존재가 아닐까요?

투명한 듯한 호수와 세밀하게 표현된 고목이 인상적입니다.
화가가 그림에 쏟은 정성과 시간이 느껴지는 작품을 볼 때
면 더 깊이 있는 시선으로 공들여 작품을 감상하게 됩니다.

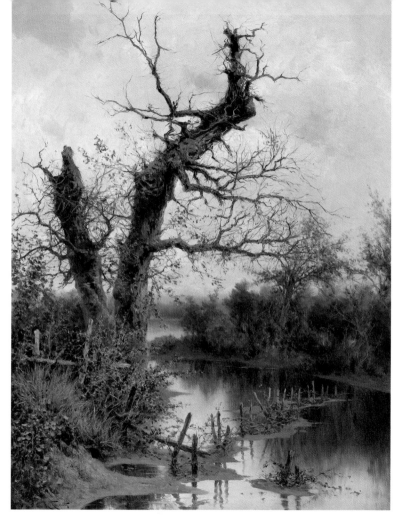

Old Tree by the Stream.
Ramón Tusquets

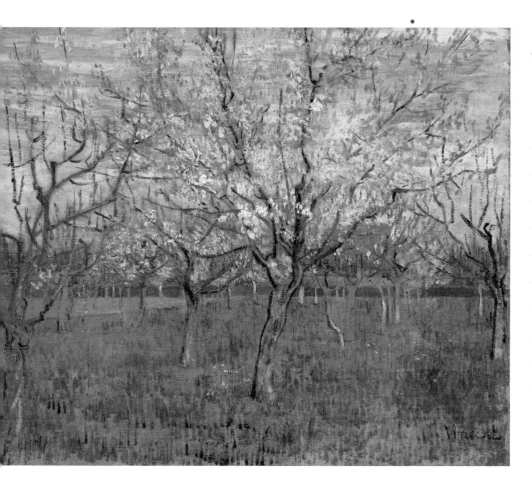

The Pink Orchard. 1888.
Vincent van Gogh

고흐의 과수원 연작 열네 점 중에서 첫 번째 작품인 〈분홍
과수원〉입니다. 중앙에 서 있는 살구나무가 고흐의 개성적
인 붓 터치와 색감으로 화사한 봄빛을 뿜어내고 있네요.

'온종일 잡초를 뽑고 화단을 손질하며 묘한 열정에 휩싸여
있자니, 이것이 바로 행복이라는 말이 절로 나온다.'
- 버지니아 울프

Study of Plants on a Rocky Wall.
Thomas Hiram Hotchkiss

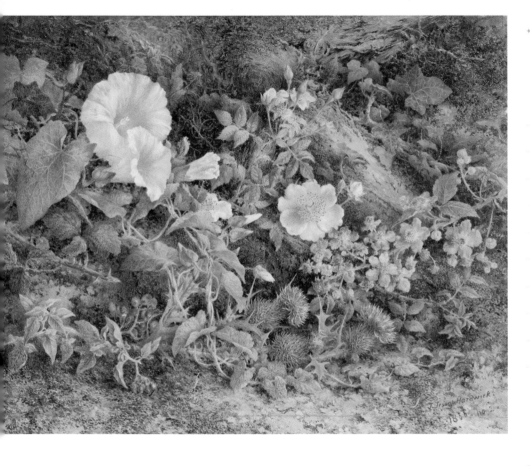

Flower Study, 1866.
John Jessop Hardwick

'식물은 우리에게 수많은 방법으로 이야기를 건넨다. 세포에서 세포로, 영혼에서 영혼으로.'

— 말린 아델만

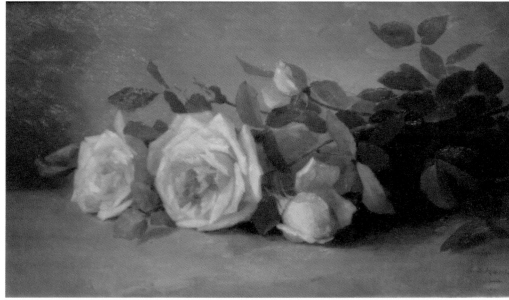

안나 엘리자 하디는 아버지의 격려로 열여섯 살 때 첫 작품
을 그렸다고 해요. 세련된 색감으로 자연의 품격을 그려 낸
그녀의 작품들은 아버지의 사랑과 믿음으로 완성된 예술이
아닐까요?

Still Life of Roses, c.1880~1890.
Anna Eliza Hardy

3

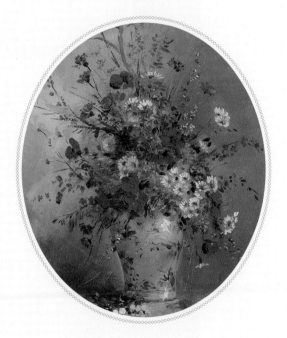

자연을 깊이 있게 들여다보라.
그러면 모든 것을 보다 잘 이해할 수 있다.

알베르트 아인슈타인

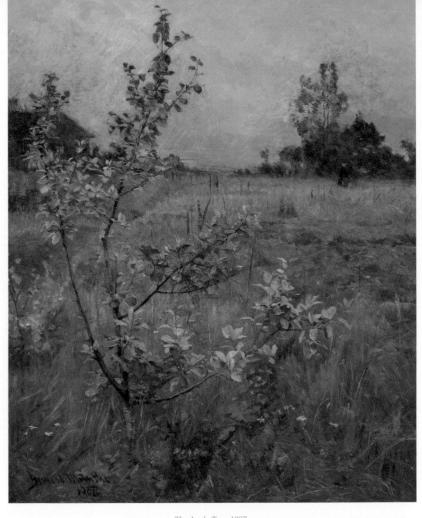

The Apple Tree. 1887.
Gerhard Munthe

게르하르트 문테는 넓은 목초지와 농장, 농가의 아름
다운 자연 풍경을 주로 그린 화가입니다. 꽃 피울 준비
를 하는 사과나무의 싱그러움이 느껴지나요?

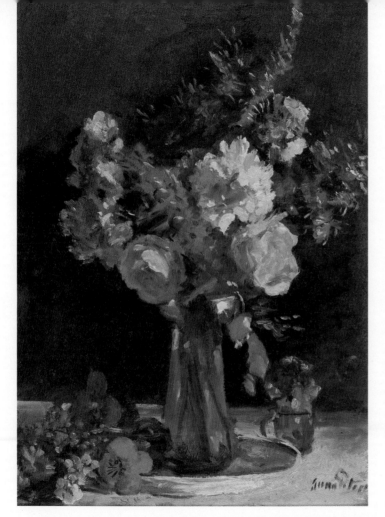

Flower Piece in a Vase.
Anna Peters

한 번쯤은 나를 위해 꽃 선물을 해 보세요. 일상의 소소한
행복이 쌓여 자신을 더욱 빛나게 해 줄 거예요.

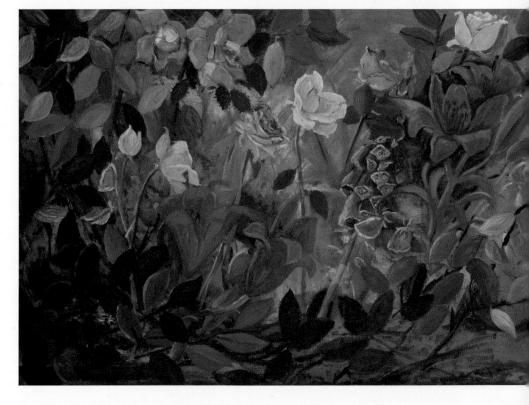

발랄한 색감과 자유로운 형태의 멋진 꽃 그림은 보는
이로 하여금 절로 미소를 짓게 해 주네요.

Flowers in a Garden. 1920.
Tadeusz Makowski

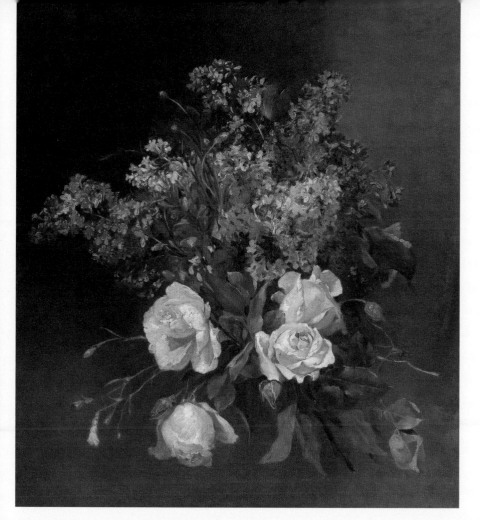

A Bouquet of Flowers with Lilacs and Roses.
Josefine Swoboda

누군가와 주고받는 싱그러운 꽃 한 다발. 별다른 것 없던 평범한 하루가 마법처럼 특별해지는 순간입니다.

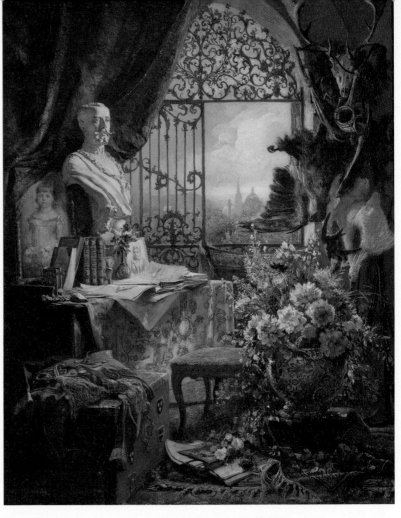

Stillleben mit Büste des Kronprinzen Rudolf. 1890.
Hugo Charlemont

가지고 있는 것 중에 가장 아끼는 물건은 무엇인가요? 서
랍 속 깊은 곳에서 잠자고 있는 옛 추억의 물건을 떠올려
보세요.

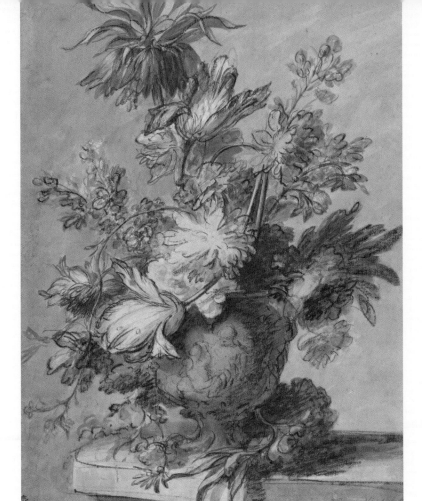

Bouquet of Spring Flowers in a Terracotta Vase. 1720s.
Jan van Huysum

봄꽃이 담긴 화병을 거친 선으로 그려, 작품이 한층 활기 넘쳐 보여요. 겨우내 웅크리다 깨어난 봄꽃처럼 오늘 하루도 활기차게 보내세요.

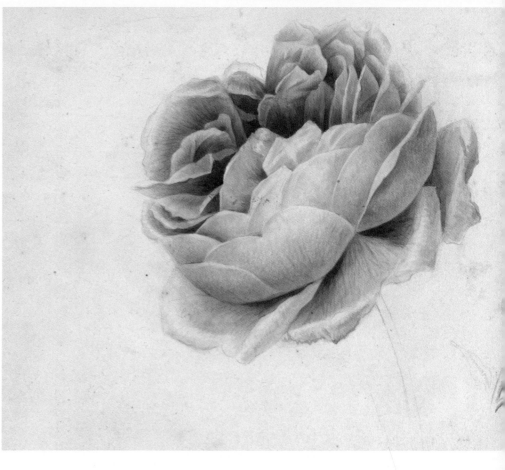

'아름답다'에서 '아름'은 '나'를 뜻하는 말이라고 해요. 그래서 '아름답다'는 '나답다'라는 뜻이랍니다. 내가 나다울 때 가장 아름답다는 표현을 쓴대요. 나다움을 버리지 말고 자신의 모습을 있는 그대로 사랑해 주세요.

Roze Roos. 1792.
Georgius Jacobus Johannes van Os

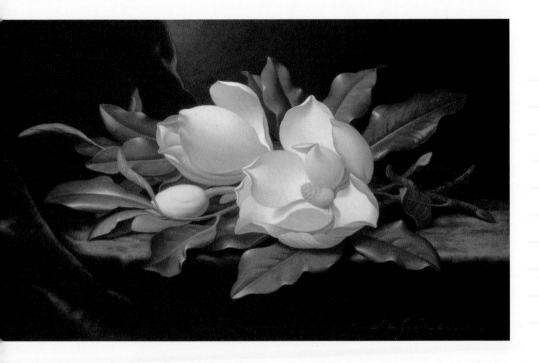

Giant Magnolias on a Blue Velvet Cloth. c.1890.
Martin Johnson Heade

파란 벨벳 질감의 천 위에 놓인 하얀 목련꽃의 청초한
아름다움이 더욱 강조되는 사실적인 작품입니다.

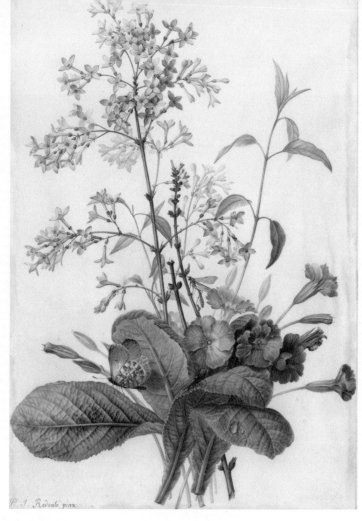

'꽃의 라파엘'이라고도 불리는 르두테의 〈곤충과 꽃다발〉이
라는 작품입니다. 곤충과 꽃의 공생관계처럼 자연과 인간
도 서로에게 도움을 주는 관계가 되었으면 좋겠습니다.

A Bouquet of Flowers with Insects.
Pierre Joseph Redouté

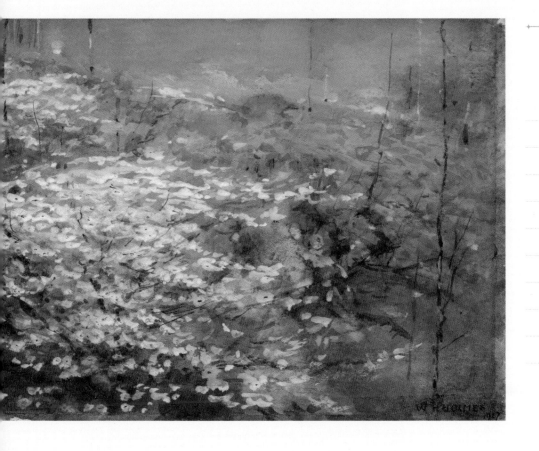

Field of Blossoms. 1927.
William Henry Holmes

'소리 없이 말하는 대지의 입술, 그 입술에서 나오는 대지의
음악, 그것이 바로 꽃이다.'

— 에드윈 커란

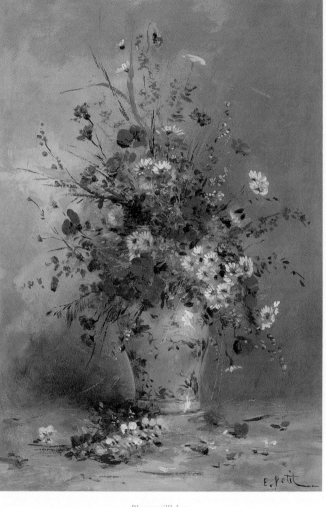

행복해지는 방법은 의외로 간단합니다. 아름다운 것을 그
저 바라보는 것만으로도 절로 미소 짓게 되니까요.

Blumenstillleben.
Eugene Petit

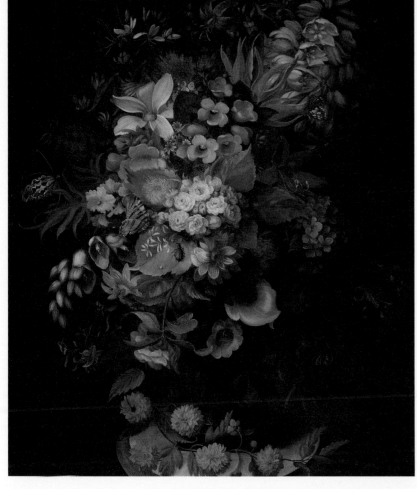

Bouquet of Flowers in a Vase. 1827.
Henryka Bøyer

색색의 꽃들이 어두운 배경을 통해 더욱 강조된 모습으로
화려함을 뽐내고 있습니다. 유독 나의 시선을 사로잡는 꽃
은 무엇인가요?

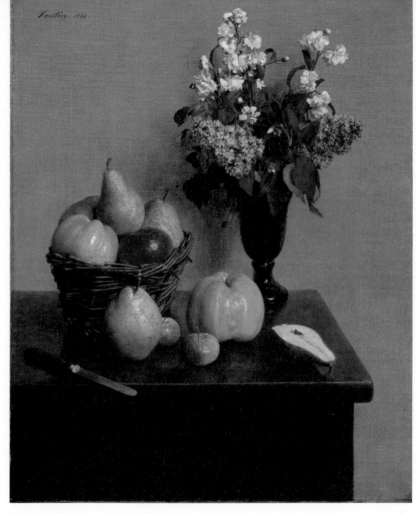

Still Life with Flowers and Fruit. 1866.
Henri Fantin-Latour

테이블 위에 사실적으로 표현된 꽃과 과일이 정갈하면서도 안정감을 느끼게 해 줍니다. 소재의 선택과 배치에 따라 작품의 느낌이 결정되는 것도 정물화의 매력 중 하나이지요.

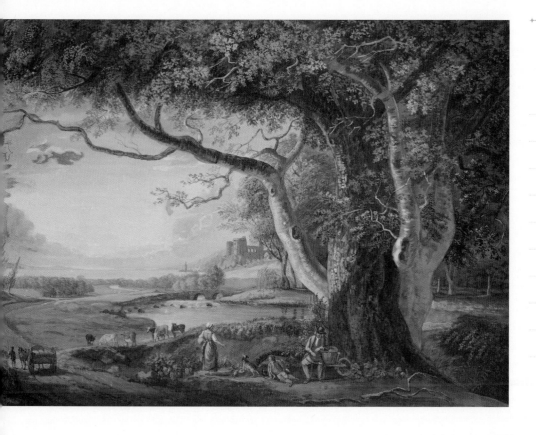

Landscape with Lake and Large Tree in Foreground. c.1725~1809.
Paul Sandby

'자연을 배우고, 자연을 사랑하고, 자연 가까이에 머물러라.
결코 헛되지 않을 것이다.'

- 프랭크 로이드 라이트

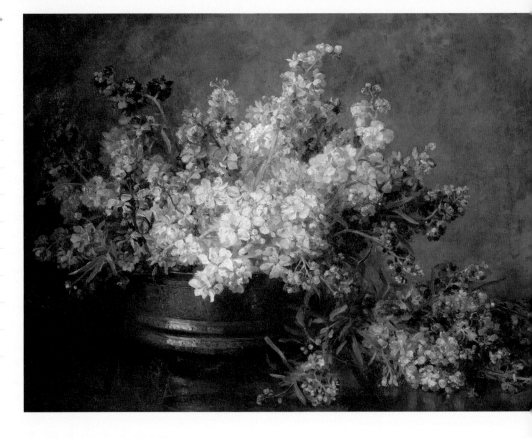

손으로 문지른 듯한 몽글몽글 부드러운 느낌의 붓 터치와
색감이 평온한 분위기를 자아냅니다. 형태의 세밀함보다는
작품의 분위기를 느껴 보세요.

Schale mit Blumen.
Marie Egner

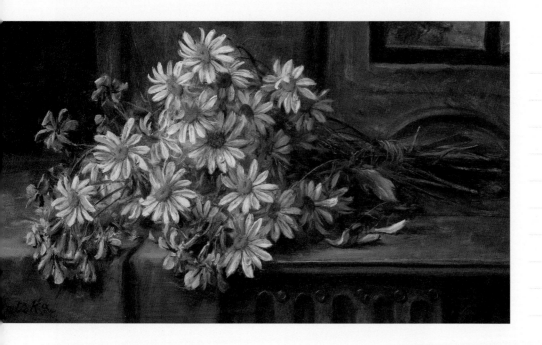

A Bouquet of Daisies.
Hans Zatzka

데이지(Daisy)라는 이름은 태양의 눈(day's eys)이라는 말
에서 왔다고 합니다. 데이지꽃의 꽃말은 '희망', '평화', '순
수한 마음'이지요. 밝은 마음과 눈으로 하루를 살아가라고
말해 주는 것 같아요.

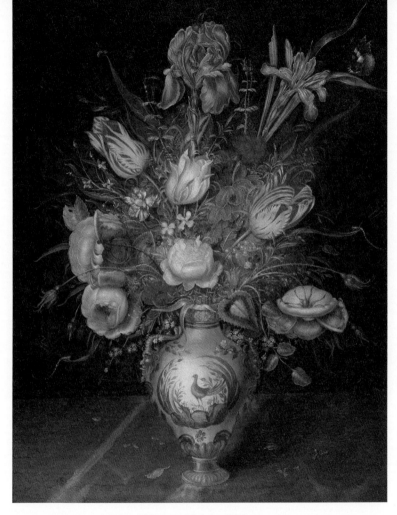

A Bouquet of Flowers with Tulips.
Peter Binoit

17세기 네덜란드에서 꽃 정물화의 인기는 대단했습니다.
화려한 꽃 정물화 작품을 통해 자신의 부를 과시하고 실내
를 꾸미는 일은 그 당시 유행처럼 번져 나갔죠.

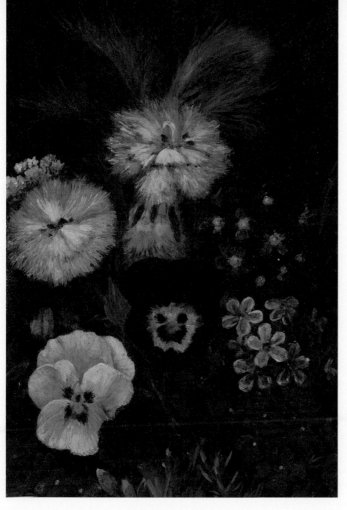

Mixed Bouquet. 1862.
John Williamson

순수함이 느껴지는 색감과 붓 터치가 돋보이는 작품을 감
상하며, 잠시 천진난만했던 어린 시절의 행복한 추억을 떠
올려 보세요.

Side of a Greenhouse. 1870~1880.
George Cochran Lambdin

오늘 하루는 어땠나요? 애정과 관심으로 돌보면 건강하고
싱그러운 모습으로 보답해 주는 꽃처럼, 나의 하루를 상냥
하게 보살펴 주었나요?

Stillleben mit Rosen in einer Schale.
Eugène Henri Cauchois

하루를 살아가는 분주함. 그 속에 늘 음악과 꽃이 있다면 지친 일상에 자그마한 위로가 되어 줄 거예요.

Still Life "French Bouquet". 1927.
William James Glackens

빨간 벽면과 파란 화병의 대조된 색감이 시선을 사로잡습
니다. 강한 붓 터치가 주는 생동감과 함께 오늘 하루도 활기
차게 시작해 보세요.

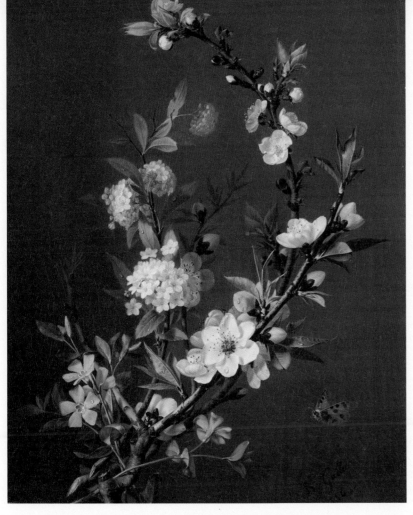

A Still Life with Branches of Cherry Blossom, Periwinkle and Viburnum Together with a Butterfly. 1846.
Jean-Baptiste Gallet

꽃과 과일 정물화를 전문으로 그린 화가의 작품입니다. 인위적이지 않게 나비와 함께 벚꽃, 페리윙클 등이 자연스럽게 표현되어 정물화의 멋이 더 살아나는 듯합니다.

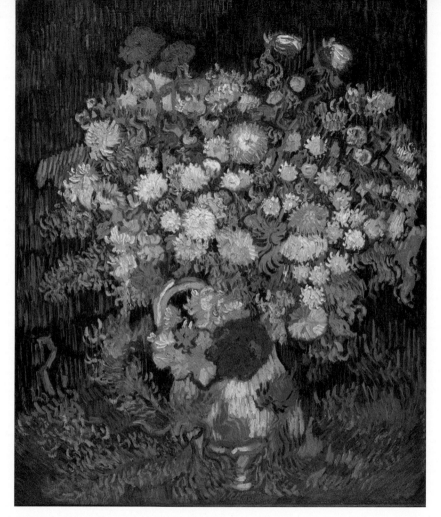

Bouquet of Flowers in a Vase. 1890.
Vincent van Gogh Dutch

'인생을 가장 멋지게 사는 방법은 가능한 한 많은 것을 사랑
하는 것이다.'

— 빈센트 반 고흐

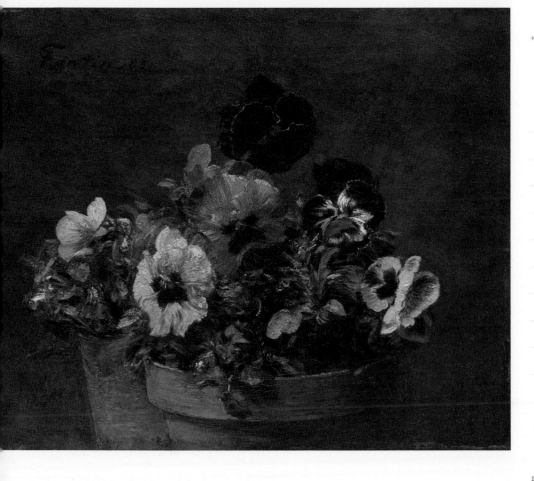

Potted Pansies. 1883.
Henri Fantin-Latour

팬지는 어느 환경에서나 잘 자라고 번식력도 좋은 식물입니다. 봄에 새로운 마음으로 처음 꽃을 길러 보고 싶다면, 화분에 다양한 색상의 팬지를 예쁘게 심어 보는 건 어떨까요?

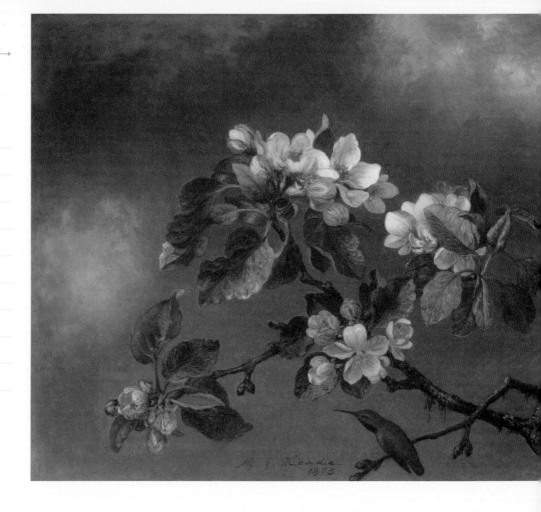

작품 속 벌새가 사과꽃을 지켜 주는 것처럼, 마치 서로
소중한 사이인 것처럼 느껴집니다. 당신 곁에도 지켜
주고 싶은 소중한 존재가 있나요?

Hummingbird and Apple Blossoms. 1875.
Martin Johnson Heade

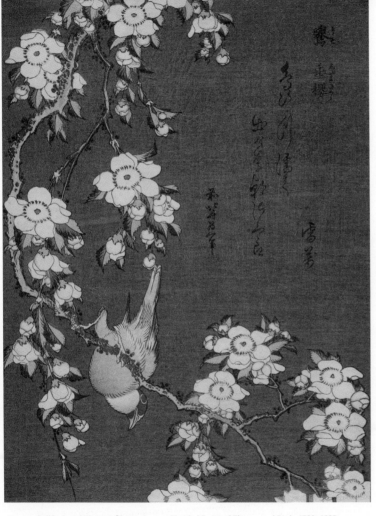

Bullfinch and Weeping Cherry, from an Untitled Series of Flowers and Birds. 1829~1839.
Katsushika Hokusai

일본 에도 시대 화가인 가쓰시카 호쿠사이의 목판화로 꽃과
새 연작 중 하나입니다. 푸른색 배경에 선으로 표현된 수양
벚나무와 새의 모습이 담백하게 느껴집니다.

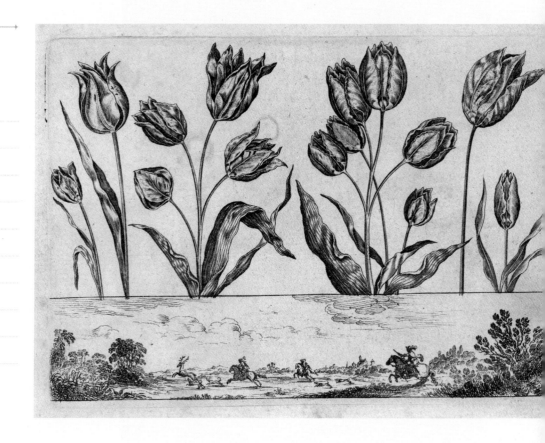

둘로 분할된 그림 위쪽에는 튤립이, 아래쪽에는 사냥 장면
이 그려져 있습니다. 작품이 그려질 당시 튤립의 인기와 함
께 시대 상황이 상상되는 흥미로운 작품이지요.

Flowers and Hunting Scene, from Livre Nouveau de Fleurs⋯. 1645.
Nicolas Cochin

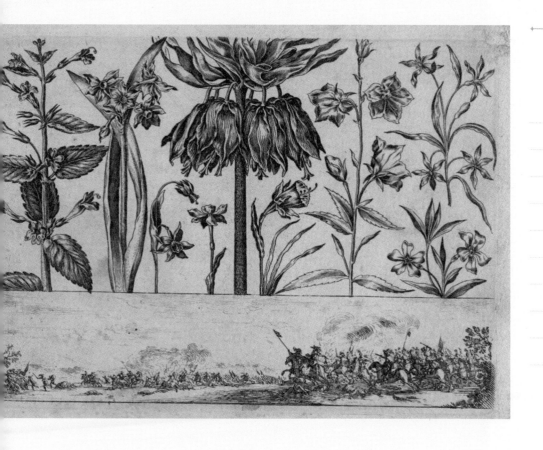

Flowers and Battle Scene, from Livre Nouveau de Fleurs⋯. 1645.
Nicolas Cochin

여러 꽃과 전투 장면을 한 그림에 담아낸 이 작품은 무엇을
말하려는 걸까요? 전투로 인해 밟히고 시들어 간 식물들을
담고 싶었을까요? 화가의 의도가 궁금해지는 작품입니다.

봄이면 길가에 자주 보이는 팬지는 '나를 생각해 주세요'라
는 꽃말을 가지고 있어서 연인에게 선물하기 좋은 꽃이기
도 합니다. 소중한 마음을 전하고 싶을 때 꽃을 이용해 보면
어떨까요?

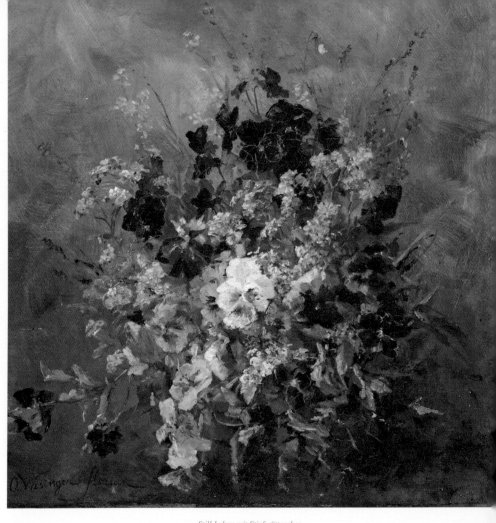

Still Leben mit Stiefmütterchen.
Olga Wisinger-Florian

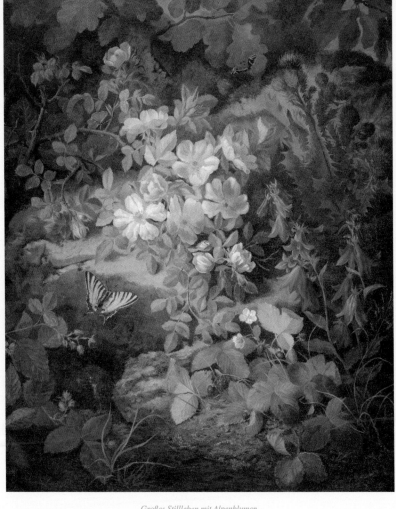

Großes Stillleben mit Alpenblumen.
Josef Lauer

30 — March

'사랑은 야생화와도 같아서, 가장 의외인 곳에서 종종 발견
된다.'

– 랄프 왈도 에머슨

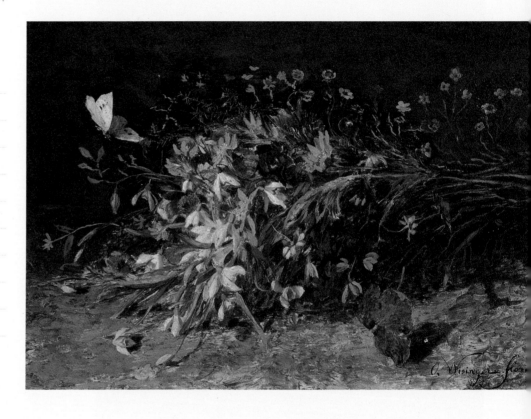

화병에 정성껏 꽂힌 꽃들도 예쁘지만, 땅속에 뿌리를 박고
계절의 흐름 속에서 피고 지는 꽃들의 모습이야말로 가장
자연스러운 아름다움을 담고 있지 않을까 합니다.

A Bouquet of Spring Flowers with Snowdrops.
Olga Wisinger-Florian

행복의 원칙은 다음과 같다. 첫째, 어떤 일을 할 것.
둘째, 어떤 사람을 사랑할 것. 셋째, 어떤 일에 희망을 품을 것.
임마누엘 칸트

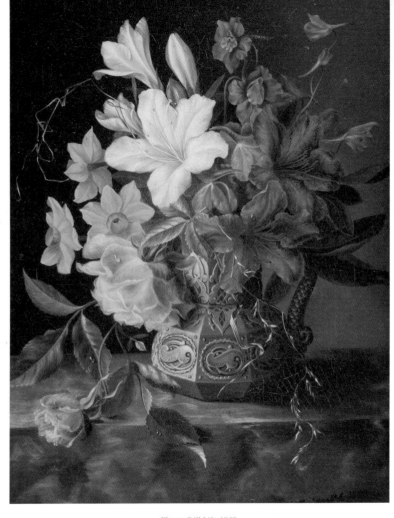

Flower Still Life. 1848.
Georgius Jacobus Johannes van Os

19세기 네덜란드 출신의 화가, 요하네스 판 오스는 도자기
공장에서 일하며 풍경화를 주로 그렸지만 그의 아버지처럼
꽃 화가로 널리 알려졌습니다. 멋진 구도와 화려한 색감으로
담아낸 그의 작품을 감상해 보세요.

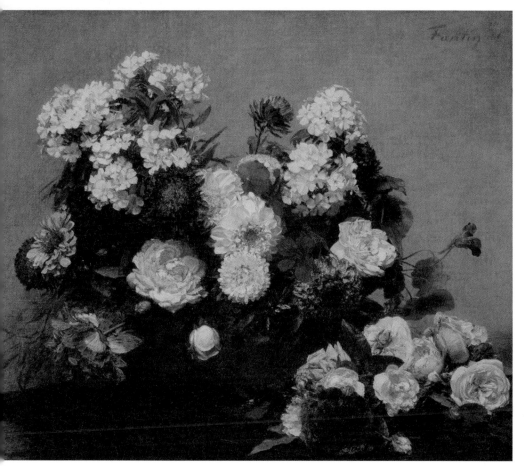

Still Life with Flowers. 1881.
Henri Fantin-Latour

정물화는 움직이지 않는 사물을 그린 그림이다 보니 화가의
꼼꼼한 관찰력과 정성 어린 붓 터치를 감상하기에 좋습니
다. 특히 꽃이나 과일, 곤충은 정물화의 주요 소재였답니다.

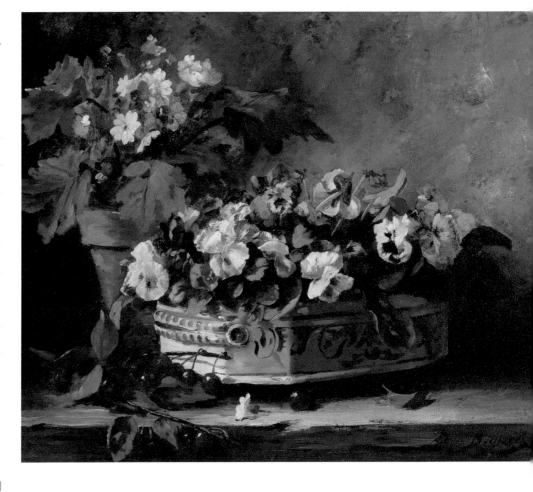

팬지와 앵초는 강인한 생명력과 관리하기 편한 점 덕분에
정원에서 더욱 사랑받는 봄꽃이랍니다. 화려하고 싱그러운
봄꽃으로 집 안에 활기를 불어넣어 보세요.

Neuville, Pansies and Primroses.
Arthur-Alfred Brunel de Neuville

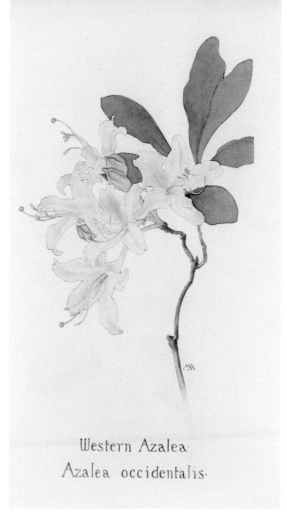

Western Azalea. 1915.
Margaret Armstrong

마거릿 닐슨 암스트롱의 〈서양진달래〉입니다. 디자이너이
자 일러스트레이터, 작가인 그녀는 아르누보 스타일의 책
표지 작업을 한 것으로도 유명한데요. 자연에 대한 열렬한
애정으로 식물학, 특히 야생화에 많은 관심을 두었다고 합
니다.

사과꽃의 꽃말은 '유혹'이라고 합니다. 그래서일까요?
은은하고 달콤한 사과꽃 향기에 벌들이 한껏 취한 것
처럼 보이네요.

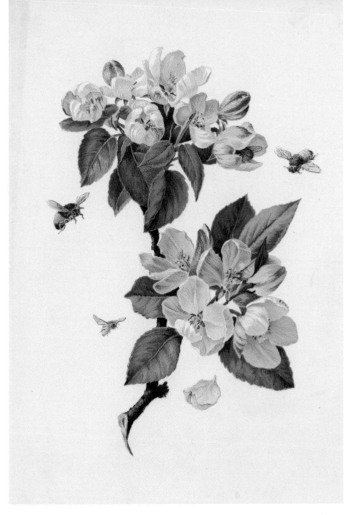

Apple Blossoms and Bees. 1885.
Alois Lunzer

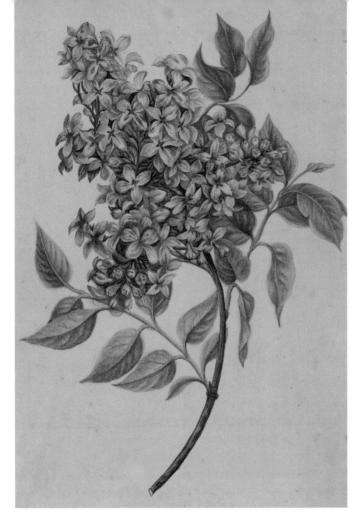

A Twig of Lilac. 1810.
Henryka Beyer

화사한 연보랏빛 색감과 향기에 취하게 되는 라일락꽃. 보
라색 라일락은 '첫사랑', '사랑의 시작'을 의미해요. 누군가
에게 사랑을 표현하고 싶을 때 선물하면 좋겠죠.

정원사의 손이 아닌 야생에서 스스로 피어난 꽃들에서는 더욱 강인한 생명력이 느껴집니다. 땅벌과 야생의 봄꽃들이 주는 생동감이 작품에 고스란히 담겼습니다.

Spring Flowers with Bumblebee.
Theodor Petter

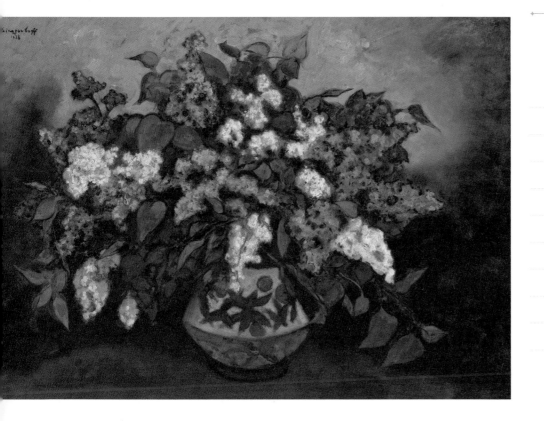

Bouquet of Lilacs. 1938.
Nikolai Vladimirovich Sinezoubov

'성공이란 당신이 원하는 것을 얻는 것이며, 행복이란 당신
이 얻은 것을 원하는 것이다.'

- 데일 카네기

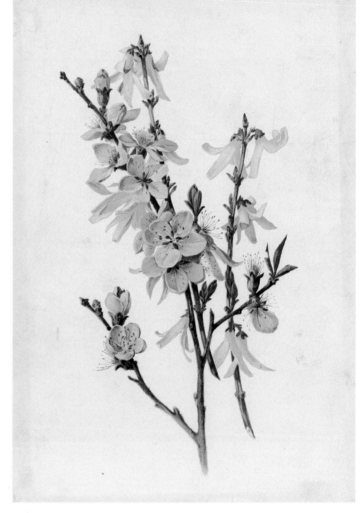

Peach Blossoms and Forsythia. 1885.
Alois Lunzer

우리에게 봄소식을 전해 주는 복사꽃과 개나리꽃. 봄바람
에 은은하게 실려 오는 향긋한 꽃내음이 느껴지나요?

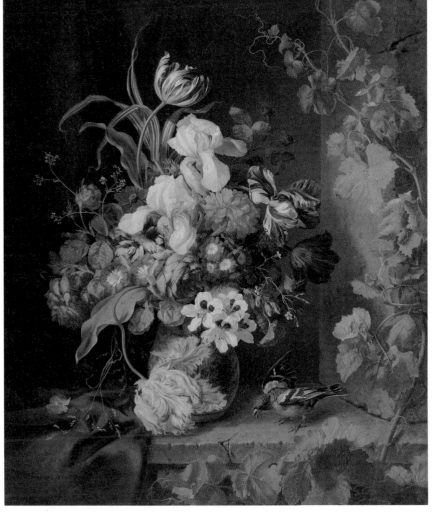

Still Life with Flowers, Sparrow and Vine Branch. 1848.
Josef Lauer

이 그림을 그린 화가는 풍경에 통합된 꽃 정물화를 처음으로 묘사한 사람으로 알려져 있습니다. 그래서인지 창틀에 앉아 날개를 터는 새의 움직임, 바람에 이리저리 날리는 듯한 꽃과 잎사귀의 섬세한 표현이 인상적이네요.

식물과 곤충이 함께 그려진 그림을 보면 작은 것도 소중히 바라보는 화가의 따뜻한 시선이 느껴집니다. 오늘의 내 하루도 꽃처럼 피어날 수 있게 따뜻한 시선으로 소중히 대해 주세요.

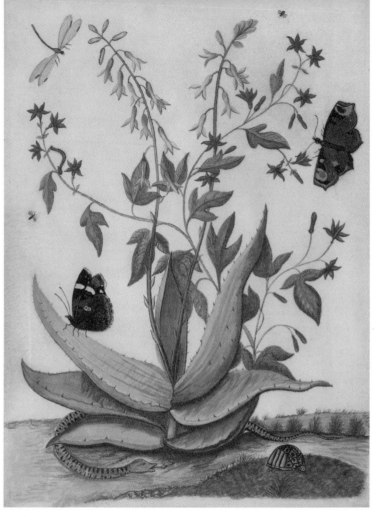

Vlinders, Een Slang en Een Schildpad Rondom Een Bloeiende Agave. 1620~1720.
Maria Monninckx

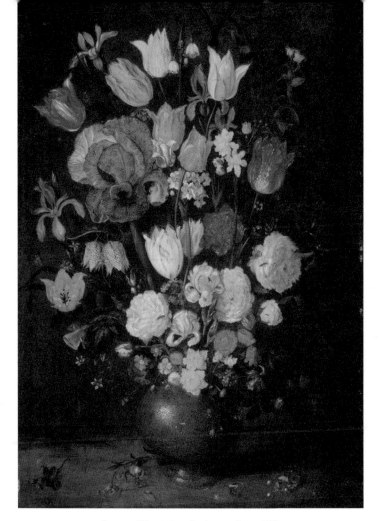

Bouquet of Flowers in an Earthenware Vase. c.1610.
Jan Brueghel the Elder

지금이 무슨 계절이든 상관없이 좋아하는 여러 꽃을 한눈
에 감상할 수 있는 건 꽃 정물화의 가장 큰 매력일 거예요.

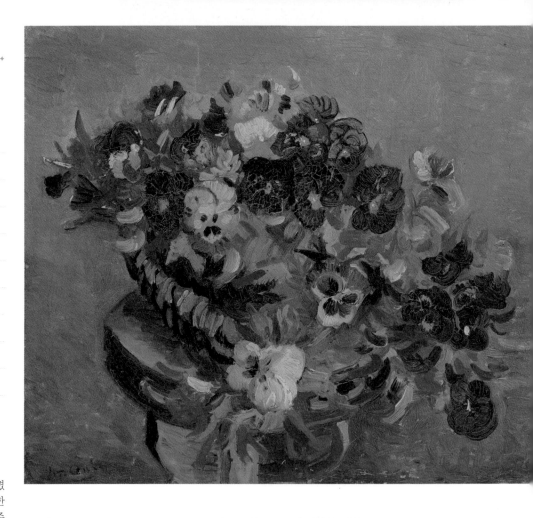

고흐는 파리에서 살던 시절에 여러 점의 꽃 정물화를 그렸다고 합니다. 이 그림도 그때 그린 팬지꽃 바구니로 강렬한 색감은 아니지만 특유의 차분함이 마음을 편안하게 해 주는 것 같습니다.

Basket of Pansies on a Small Table. 1887.
Vincent van Gogh

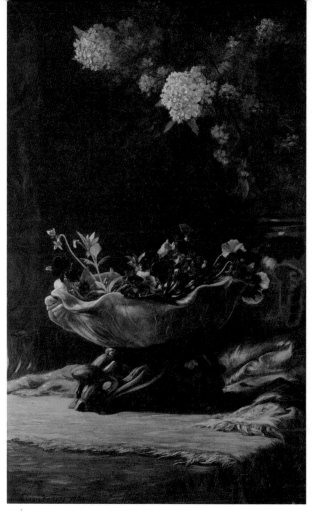

Pansies and Spirea. 1882.
Elihu Vedder

어둑한 배경에서 꽃들의 아름다움이 더욱 빛나고 있습니다.
하루하루 지내다 보면 뜻대로 되지 않을 때도 많지만, 그럴
때도 작은 희망을 놓지 않고 살아가는 우리 모습처럼요.

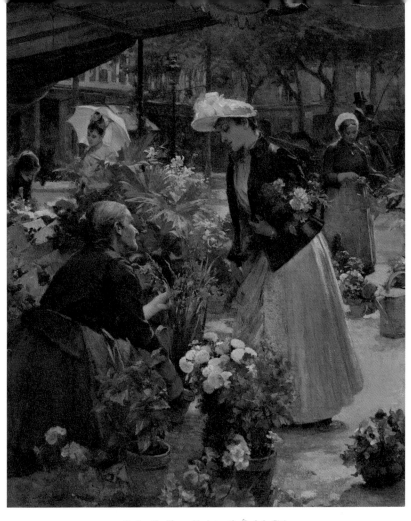

Paris – The Flower Market on the Île de la Cité.
Louis Marie de Schryver

시테섬의 분주한 꽃 시장 정경 등, 화가는 파리의 일상을 화폭에 담아내며 많은 인기를 얻었습니다. 어쩌면 우리의 평범한 일상도 아름다운 작품이 될 수 있지 않을까요?

Althea. 1705.
Maria Sibylla Merian

작품명인 'Althea'는 '무궁화'를 의미하기도 하지만 그리스어로 '치유하다'라는 의미도 가지고 있습니다. 꽃은 우리에게 치유의 힘을 주기도 하니, 어떤 의미로 해석하든 작품 이름과 그림이 잘 어울리는 것 같아요.

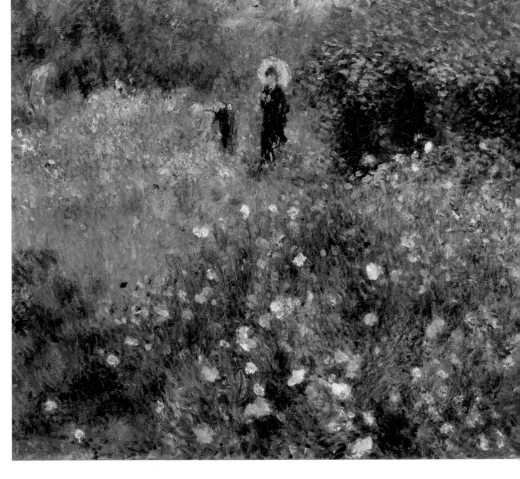

꽃이 만발한 정원에서 양산을 들고 있는 여인은 분명 행복
의 미소를 띤 표정을 하고 있을 거예요.

Woman with a Parasol in a Garden. 1875.
Pierre-Auguste Renoir

Kleines Blumenstück. 1860.
Josef Lauer

길을 걷다 우연히 마주친 야생화에 시선을 빼앗긴 적이 있나요? 작고 연약해 보이지만 강인한 생명력을 가진 야생화. 알고 보면 예쁜 이름도 가지고 있답니다.

호황을 누렸던 17세기 네덜란드 미술시장에서 큰 성공을 거두었던 암브로시우스 보스샤르트의 작품입니다. 그의 화풍은 꽃과 과일 등 정물을 그리는 화가들에게도 주요한 영향을 끼쳤다고 해요. 작품 속 세련된 붓놀림과 선명한 색채를 감상해 보세요.

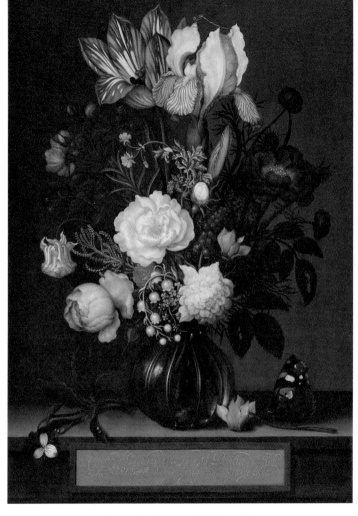

Bouquet of Flowers in a Glass Vase. 1621.
Ambrosius Bosschaert the Elder

Still Life with Flowers in a Wan-li Vase. 1619.
Ambrosius Bosschaert the Elder

작품 속 꽃들이 실제보다 꽃봉오리가 크게 그려져 조금은 어색한 느낌도 드는데요, 그럼에도 이 정물화는 17세기 초반에 가장 인기 있는 그림 중 하나였다고 합니다.

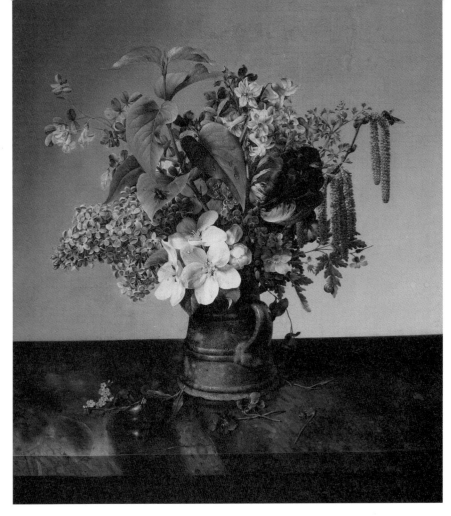

Garden Bouquet in the Jug. 1831.
Johann Wilhelm Preyer

요한 빌헬름 프레이어는 주로 꽃과 과일의 정물화를 세심하게 그린 화가로 유명합니다. 정원에서 막 꺾어 온 듯한 꽃을 무심한 듯 주전자에 담아 놓은 모습이 어쩐지 정겹게 느껴집니다.

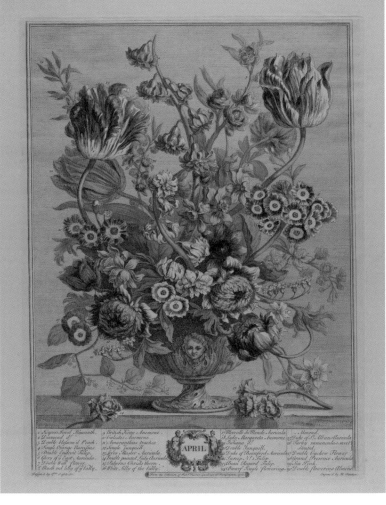

April, from Twelve Months of Flowers. 1730~1750.
Henry Fletcher

열두 계절을 담아낸 시리즈 중 4월의 꽃을 그린 작품입니다. 다양한 꽃 중에 특히 강조된 크기를 통해 17세기 튤립의 인기를 상상해 볼 수 있네요.

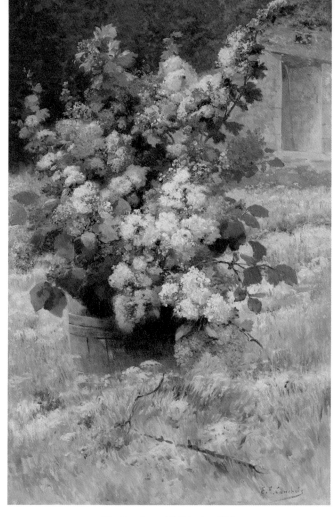

이 작품을 그린 화가는 정물화로 유명하지만 풍경을 살린
그림도 많이 그렸습니다. 그래서인지 부드럽게 자연을 머
금은 듯한 그의 그림은 더욱 풍성하면서도 화사한 느낌을
전달해 주는 것 같습니다.

Lilac Branches and Hollyhocks. c.1900.
Eugène Henri Cauchois

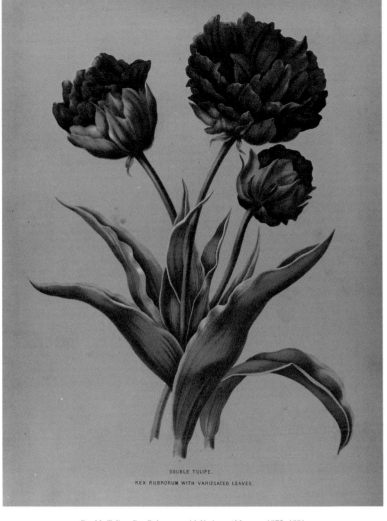

DOUBLE TULIPE.
REX RUBRORUM WITH VARIEGATED LEAVES.

Double Tulipe. Rex Rubrorum with Variegated Leaves. 1872~1881.
Arentina Hendrica Arendsen

튤립은 네덜란드를 대표하는 꽃으로 17세기에는 높은 가격으로 거래되던 귀한 꽃이었어요. 붉은색 튤립의 꽃말은 '사랑의 고백', '사랑의 표현'이라고 합니다.

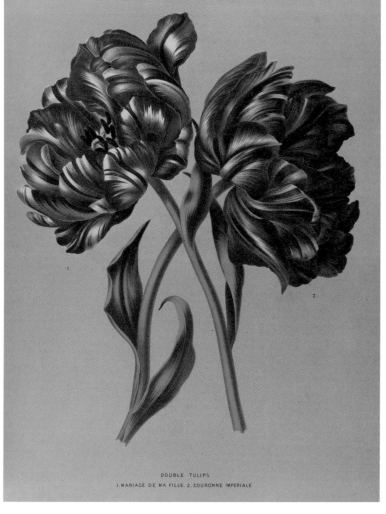

DOUBLE TULIPS
1.MARIAGE DE MA FILLE. 2. COURONNE IMPERIALE

Double Tulips 1.Mariage˙de ma Fille. 2.Couronne Imperiale. 1872~1881.
Arentina Hendrica Arendsen

'튤립은 누구에게도 깊은 인상을 주려고 애쓰지 않아요. 장미와 달라지기 위해 애쓰지도 않고요. 그럴 필요가 없기 때문이죠.'

- 마리안느 윌리엄스

Garden in Brioni.
Hugo Charlemont

기분 좋은 바람과 햇살, 귀여운 새들이 잠시 놀러 와 쉬어갈
것 같은 아름다운 정원에서 잠시 휴식을 해 보세요.

The Garden of Laudaya. 1841.
Jakob Alt

울창한 나무들로 둘러싸인 소박한 집을 배경으로 대화에
몰두하고 있는 두 사람, 그리고 그들을 지켜보는 듯한 개의
뒷모습이 흥미롭습니다. 두 사람은 무슨 얘기를 나누고 있
는 걸까요?

View of the Flower Garden and Aviary at Kew. 1763.
Thomas Sandby

토마스 샌드비의 〈큐 가든의 꽃밭과 새장 전경〉입니다. 깔끔하게 정돈된 정원과 고전적이면서도 현대적인 구조물이 잘 어울리는데요, 건축가이기도 했던 화가의 개성이 돋보이는 작품입니다.

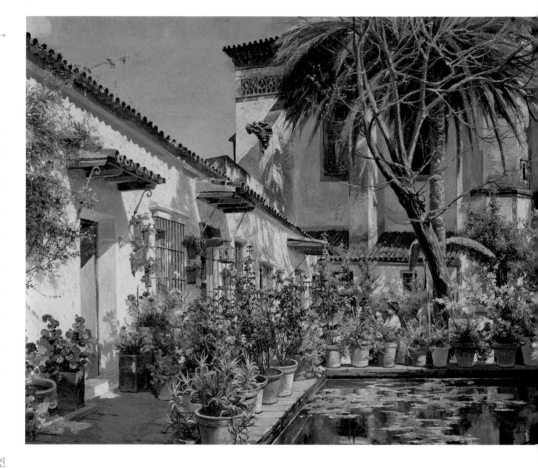

작은 연못 주위로 놓인 꽃 화분과 식물 화분들이 수녀원 건물에 생기를 불어넣어 주고 있습니다. 집에 작은 화분이라도 놓아 보면 어떨까요? 정적일 수 있는 공간에 싱그러움을 더해 줄 거예요.

First Atrium of Santa Paula Convent, Seville. c.1920~1925.
Manuel García y Rodríguez

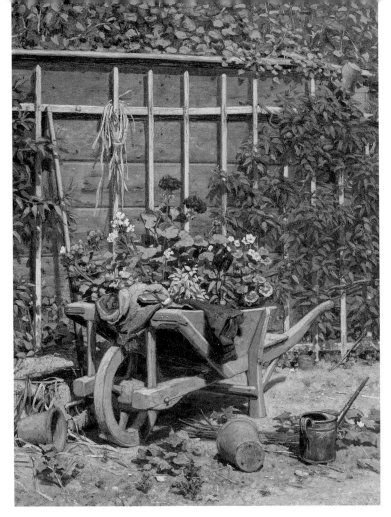

A Garden Idyll.
Hugo Charlemont

'평생 행복하고 싶다면 정원을 가꾸세요.'

- 난 페어브라더

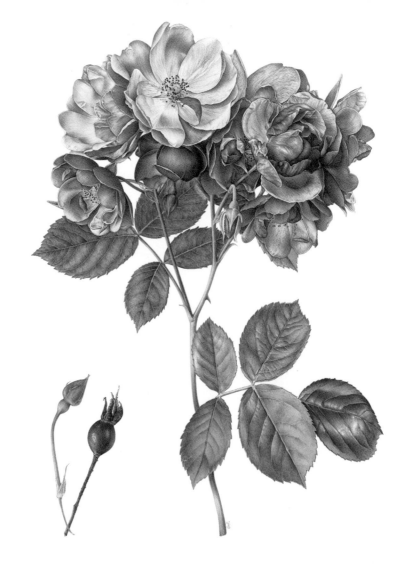

Rose. 2019.
Eunhee Park_Botanicalartist

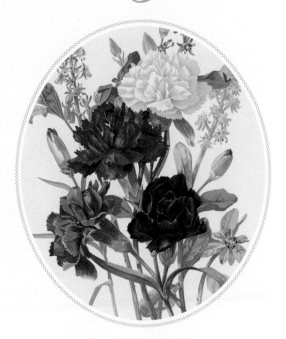

예술은 삶을 더 아름답게 만들어 준다.
클로드 모네

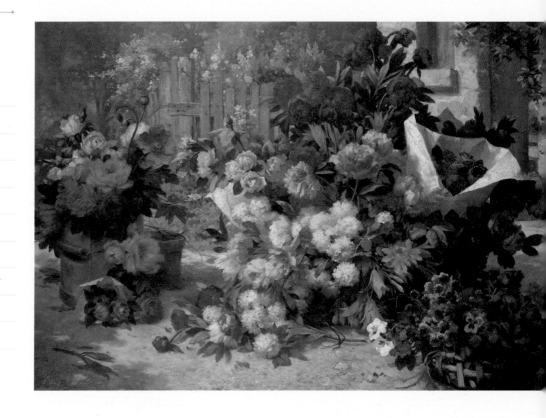

'훌륭한 정원사의 진정한 자산은 월급이 아니라 그가 정원
에서 키우는 놀라운 꽃이다.'

　　　　　　　　　　　　　　　　　- 메멧 무라트 일단

Flower Baskets and Flower Pots in a Garden. 1887.
Alfred Petit

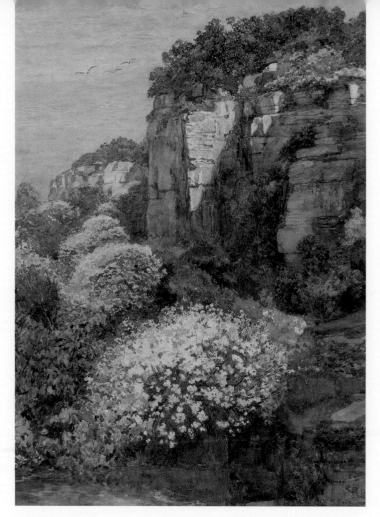

Broom in bloom on Brioni. 1912.
Hugo Charlemont

빛의 아름다움이 그대로 담겨 있는 작품을 보니 마음마저
밝아지는 것 같습니다. 다가오는 주말에는 가까운 곳으로
나들이를 나가, 그림 같은 풍경을 두 눈에 직접 마주해 보는
건 어떨까요?

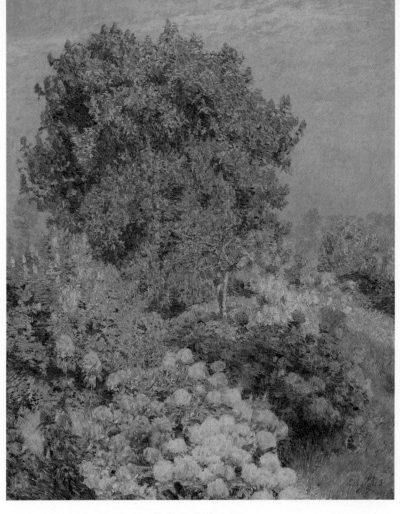

촘촘한 붓 터치와 따스한 분위기의 색감이 생명력 넘치는
봄 에너지를 느끼게 해 줍니다. 오늘 하루도 봄꽃처럼 화사
하게 꾸며 보세요. 밝은 미소, 따뜻한 말 한마디로도 주변을
밝게 비출 수 있답니다.

The Flower Garden in May.
Emile Claus

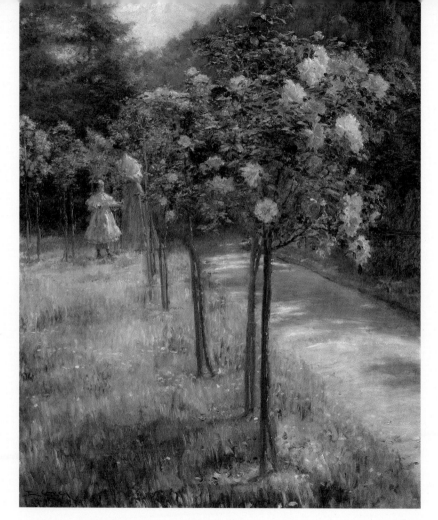

The Rose Garden. 1904.
Emil Czech

장미가 가득 핀 5월의 정원을 엄마와 딸이 함께 거닐고 있
어요. 분명 사랑스러운 대화를 나누고 있을 거예요. 어쩌면
일상의 행복은 멀지 않은 곳에 있는지도 모릅니다.

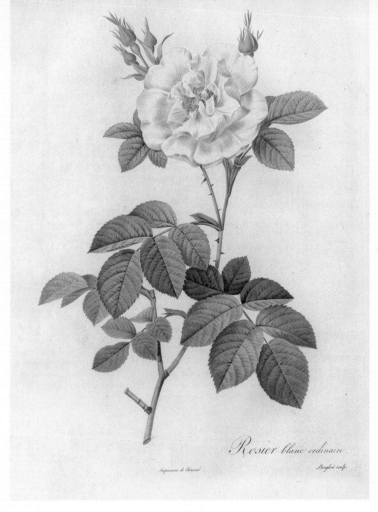

하얀 장미는 '존경', '순결', '순진한 매력'이라는 꽃말을 갖고 있습니다. 흰색이 주는 느낌과 꽃말이 비슷하게 닮아 있네요. 같은 장미꽃도 색에 따라 꽃말이 달라지는 점이 흥미로워요.

Rosa Alba Flore Pleno. 1817~1824.
Pierre Joseph Redouté

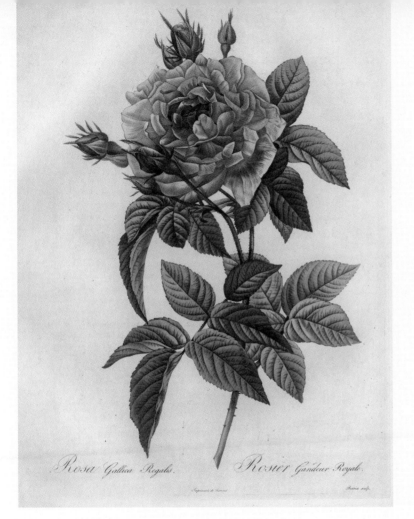

Rosa Gallica Regalis. 1817~1824.
Pierre Joseph Redouté

역사상 가장 위대한 식물 일러스트레이터 중 한 명으로 평
가받는 르두테. 화가가 섬세하게 그려 낸 장미 그림에서 꽃
향기가 풍겨 나올 것만 같습니다.

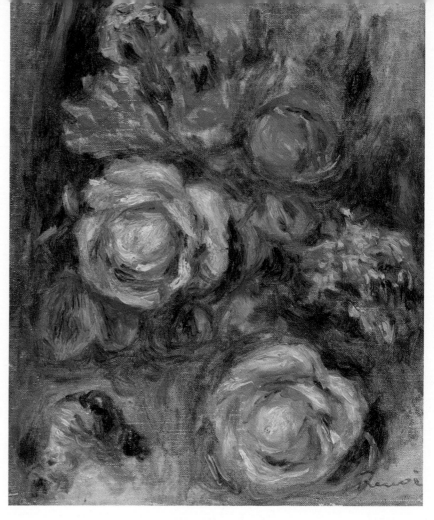

르누아르 하면 화사한 정원 풍경이 제일 먼저 떠오르지요.
그는 병으로 손이 뒤틀려도 그림을 놓지 않았다고 해요. 힘
든 상황에서도 밝고 다채로운 색감의 그림을 그려 낸 화가
의 시선이 담긴 작품입니다.

Bouquet of Roses. 1900.
Pierre-Auguste Renoir

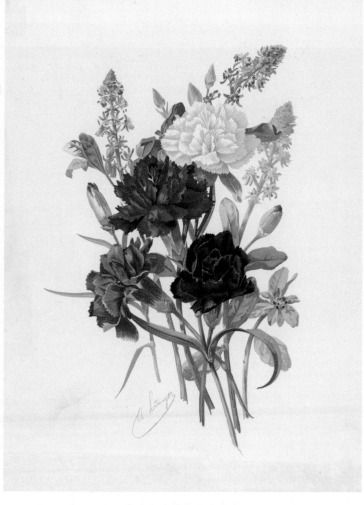

Carnations and Mignonette. 1885.
Alois Lunzer

어버이날에 부모님께 선물해 드리는 붉은 카네이션의 꽃말
은 '어머니의 사랑', '건강을 비는 사랑'입니다. 오늘은 잊지
말고 부모님에 대한 사랑을 꽃으로 표현해 보세요.

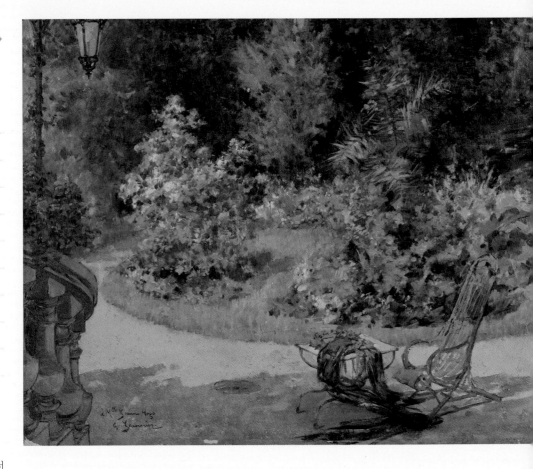

하루하루 바쁘게 달려왔다면, 잘 가꾸어진 봄의 정원에서
잠시 눈을 감고 휴식을 취해 보세요. 나른한 햇살에 취해 나
도 모르게 잠들어 버릴 수도 있지만 그조차도 달콤한 힐링
의 시간이 되어 줄 테니까요.

Le jardin de l'avenue d'Eylau. 1885.
Georges Jeannin

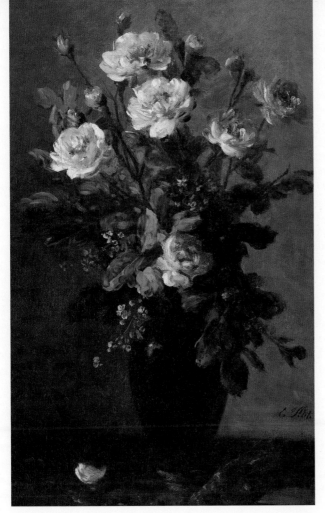

Bouquet of Roses in a Vase.
Eugene Petit

장미 향에는 진정효과와 수면효과가 있다고 합니다. 오늘
은 나를 위해 장미꽃 한 다발을 사서 테이블을 장식해 보는
건 어떨까요? 꽃향기를 맡으며 순간의 행복에 취해 보세요.

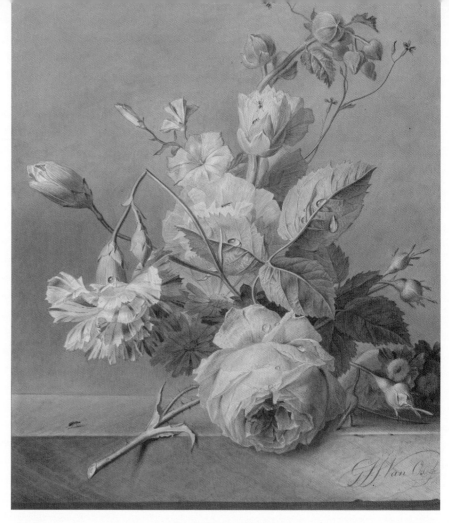

Floral Still Life. c.1800~1825.
Georgius Jacobus Johannes van Os

빛바랜 듯한 빈티지한 색감이 매력적인 꽃 정물화입니다.
시선을 아래로 붙잡는 장미와 카네이션, 잎사귀의 물방울
도 꼼꼼히 감상해 보세요.

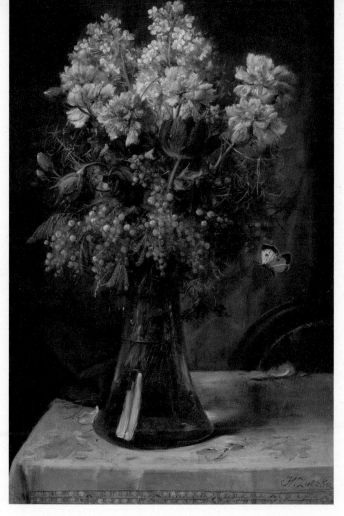

A Bouquet of Flowers with Tulips and Carnations in a Glass Vase with Butterfly.
Hans Zatzka

유리 꽃병에 가득 담긴 꽃의 향기에 취해 날아오는 노랑나
비 한 마리. 이 중 어떤 꽃이 나비를 여기로 이끌었을까요?
꽃 그림과 함께 향기로운 사색에 잠겨 봅니다.

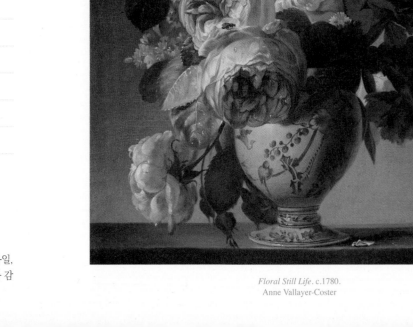

정물화에서는 구도가 가장 중요한데, 구도에서 '변화, 통일, 균형'은 가장 기본이 되는 요소입니다. 다양한 정물화를 감상하며 좋은 구도에 대해 생각해 보세요.

Floral Still Life. c.1780.
Anne Vallayer-Coster

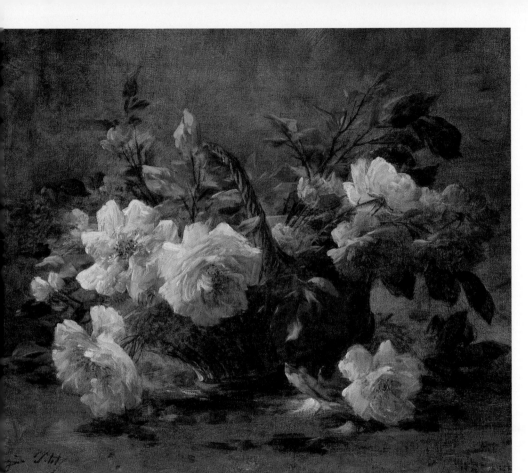

A Basket with Roses.
Eugene Petit

매년 5월 14일은 '로즈데이'예요. 미국에서 꽃가게를 운영하는 한 청년이 사랑하는 사람에게 가게 안의 모든 장미꽃을 바치며 고백했던 일이 화제가 되면서 로즈데이가 생겨났다고 합니다.

A Group of Carnations. 1799~1807.
Robert John Thornton

여러 무늬의 카네이션은 생소하고 인위적으로 보이지만,
화가의 독특한 화풍 덕분에 시선을 끄는 매력이 있습니다.
일상을 다르게 보는 화가의 눈으로 가끔은 내 주변을 색다
르게 관찰해 보면 어떨까요?

A Still Life of Flowers in a Glass Beaker Set in a Marble Niche.
Ambrosius Bosschaert the Elder

화가는 튤립과 장미꽃 정물화를 포함해 섬세한 꽃다발 그림으로 17세기 호황을 누렸던 네덜란드 미술시장에서 큰 성공을 거두었다고 합니다. 당시 네덜란드인들의 꽃 그림 취향이 느껴지나요?

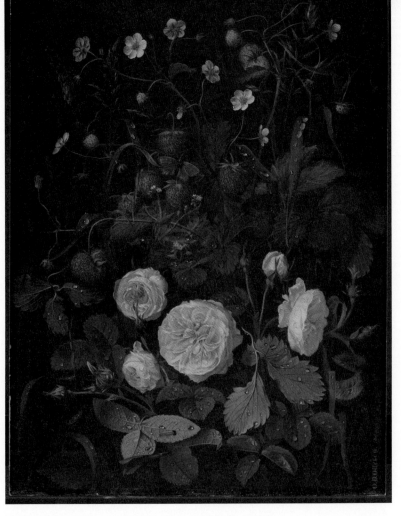

16~17세기 정물화 속 소재에는 다양한 의미가 담겨 있는
데요, 과일 중에서도 딸기는 '파라다이스', '천국의 열매'를
상징했다고 합니다.

Still Life with Roses and Strawberries. 1843.
Otto Didrik Ottesen

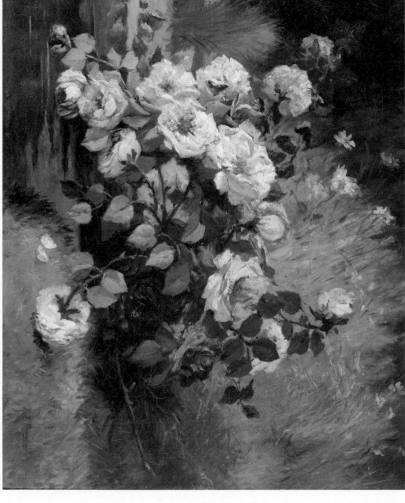

Roses.
Eugène Henri Cauchois

'당신의 장미가 그토록 소중하고 특별한 이유는 그 장미를
위해 직접 쏟은 시간 때문입니다.'

- 앙투안 드 생텍쥐페리

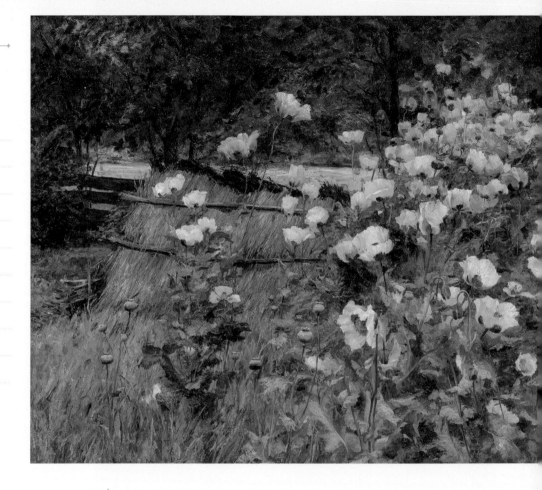

양귀비꽃이 만발한 시골정원 풍경입니다. 자연에 순응하며, 자연이 주는 위로와 기쁨을 느껴 보세요.

Im Bauerngarten.
Olga Wisinger-Florian

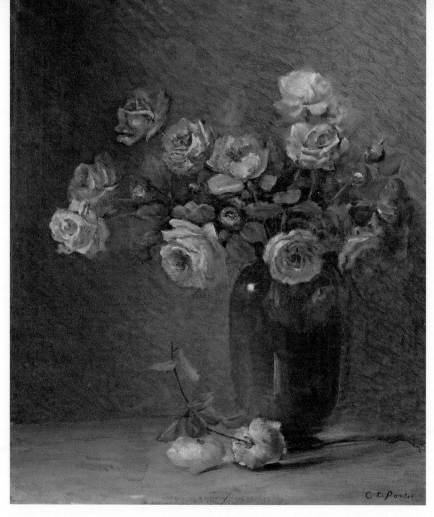

Pink Roses on a Table.
Charles Ethan Porter

사랑스럽고 우아한 분홍빛 장미의 꽃말은 '사랑의 축복', '사랑의 맹세', '행복한 사랑'입니다. 사랑하는 이에게 분홍 장미꽃과 함께 마음을 표현해 보면 어떨까요?

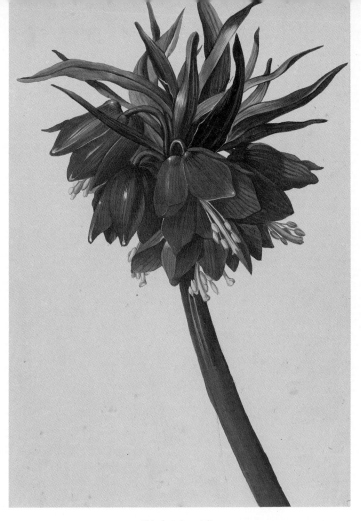

Frittelaria Imperialis.
Sebastian Wegmayr

'황제의 왕관'이라고도 불리는 큼직하고 화려한 왕패모입
니다. 황제의 꽃답게 '위엄', '변함없는 사랑' 등의 꽃말을
가지고 있어요.

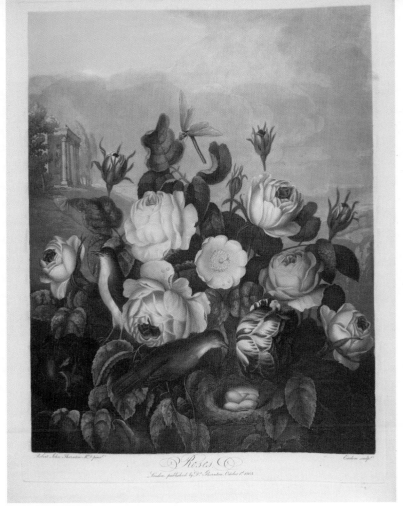

Roses. 1799~1807.
Robert John Thornton

색색의 장미꽃과 함께 잠자리, 푸른 나비도 보이네요. 환상적인 분위기 속에서 각기 다른 방향을 보고 있는 새들의 모습도 흥미롭습니다.

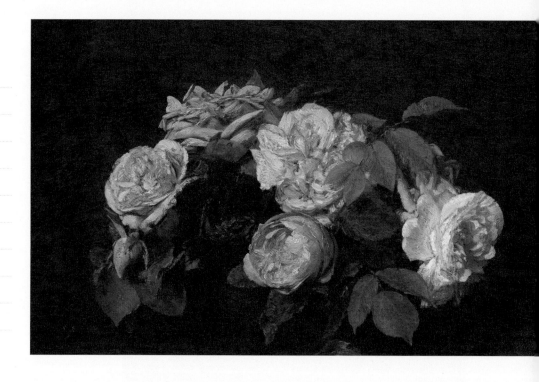

아름다운 장미꽃을 선물 받는 꿈을 꾼 적 있으신가요? 축복
을 받게 될 꿈이라고 합니다. 꽃이 싱싱하고 많을수록 길몽
이겠죠? 아름다운 꽃 그림을 보며 매일 행복한 꽃꿈을 꾸시
길 바랍니다.

Roses de Nice on a Table. 1882.
Henri Fantin-Latour

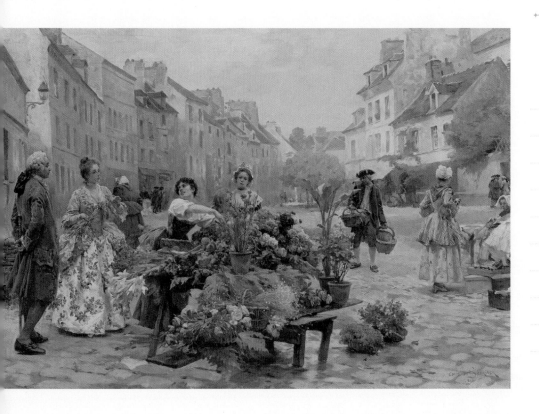

Un Marché au XVIIIè Siècle. 1900.
Louis Marie De Schryver

가판대에 놓인 화사한 꽃들, 사람들의 각기 다른 표정에서
생동감이 느껴집니다. 활력 넘치는 꽃시장 그림처럼 오늘
하루도 활기차게 시작해 볼까요?

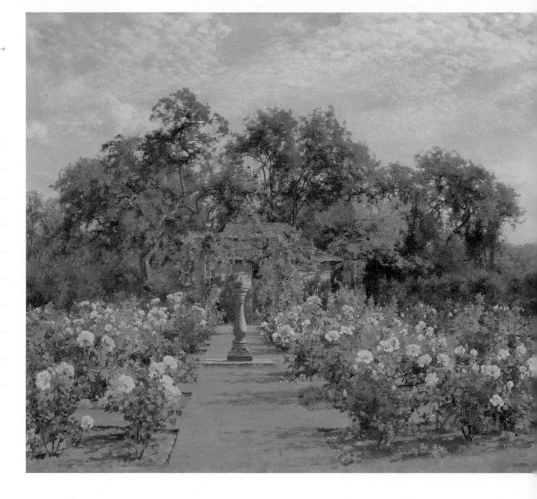

A Sundial in a Rose Garden.
Alfred Parsons

금방이라도 야외결혼식이 시작될 듯한 근사한 정원이에요.
날씨마저 완벽한 로맨틱한 결혼식을 꿈꿔 보세요.

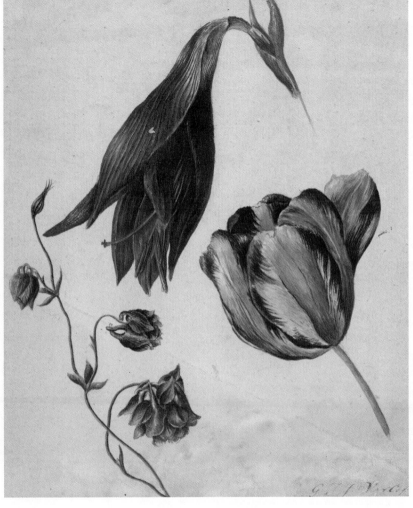

Tulp, Akelei en Amaryllis. 1792.
Georgius Jacobus Johannes van Os

다양한 색과 생김새, 각기 다른 향기와 매력으로 시선을 사
로잡는 꽃과 그들의 생명력에 때론 감탄을 넘어 경이로움
을 느낍니다. 우리가 꽃을 일상에서 가까이해야 할 이유이
기도 하지요.

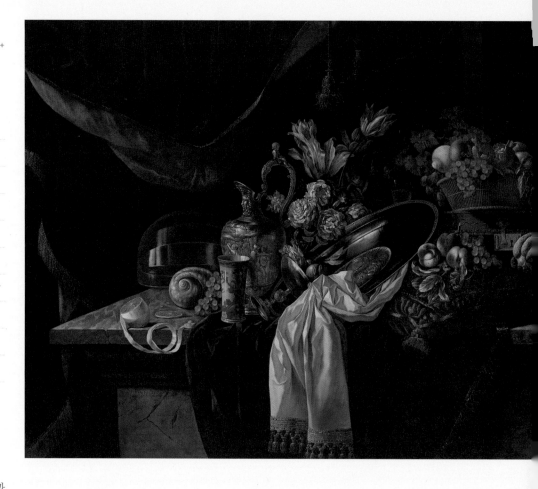

테이블을 가득 차지하는 화려하고 정교하게 표현된 소품과
꽃, 과일들이 조화롭게 그려진 작품입니다. 각각의 소재를
천천히 깊이 있게 감상해 보세요.

Still Life with Ewer, a Bunch of Tulips and a Mandolin.
François Habert

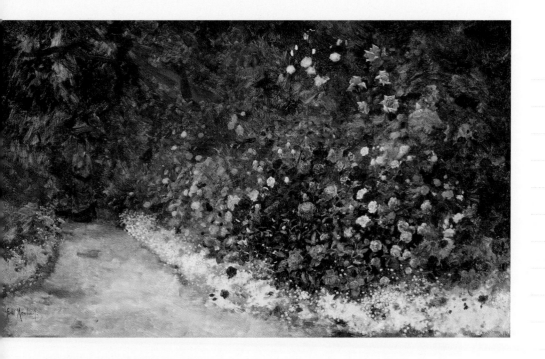

A Stroll in the Garden.
Antoine Edouard Joseph Moulinet

일견 경쾌하고 투박한 듯한 붓 터치지만 꽃의 아름다움과
정원의 분위기가 잘 표현되어 있습니다. 이 멋진 정원을 산
책하는 여인은 지금 무슨 생각을 하고 있을까요?

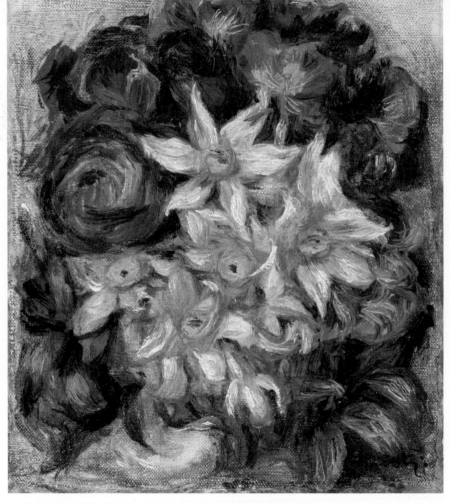

Bouquet de Narcisses et de Roses. 1914.
Pierre-Auguste Renoir

'그림은 우리 영혼을 깨끗하게 씻어 주는 환희의 선물이어
야 한다.'

- 피에르 오귀스트 르누아르

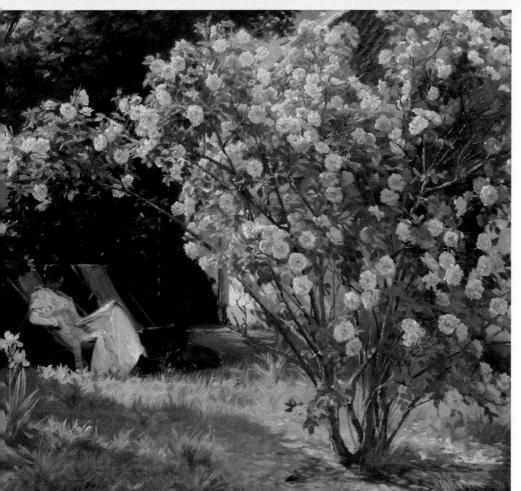

Marie Krøyer Seated in the Deckchair in the Garden by Mrs Bendsen's House, 1893.
Peder Severin Krøyer

하얀 장미꽃이 만발한 정원에서 한 여인이 휴식하고 있습니다. 그림 속 여인과 함께 도란도란 대화를 나누며 장미정원에서 여유로운 시간을 보내고 싶네요.

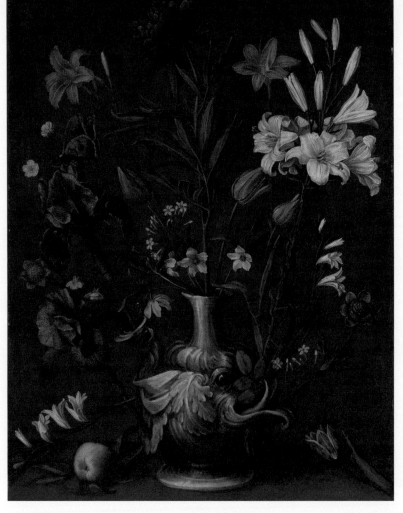

Flowers in a Grotesque Vase. c.1635.
Orsola Maddalena Caccia

그로테스트한 느낌의 꽃병에 붉은 톤의 배경, 저마다의 존재감을 나타내는 꽃들이 한데 어우러져 강렬한 매력을 뽐어냅니다. 그리는 이의 시선에 따라 꽃 정물화도 다양한 분위기를 자아냄을 알 수 있습니다.

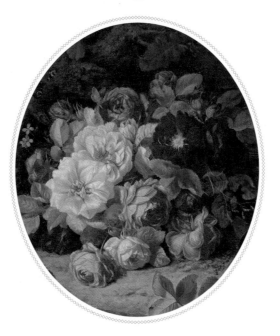

당신이 상상할 수 있는 것은 모두 현실이 된다.

파블로 피카소

June — 01 —

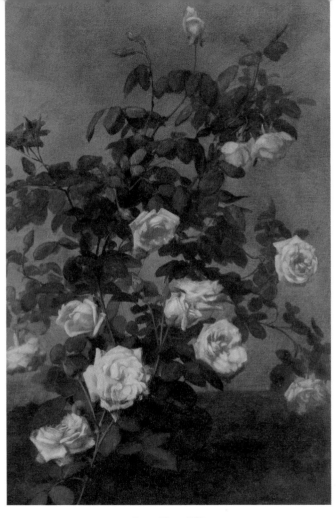

Spray of Roses. 1884.
George Cochran Lambdin

새벽녘에 핀 장미의 모습일까요? 새벽의 고요하고 신비로운
분위기와, 청초하고 고혹적이면서 낮보다 더 짙은 향을 뿜어
낼 듯한 그림 속 장미꽃이 조화롭게 어우러지는 듯합니다.

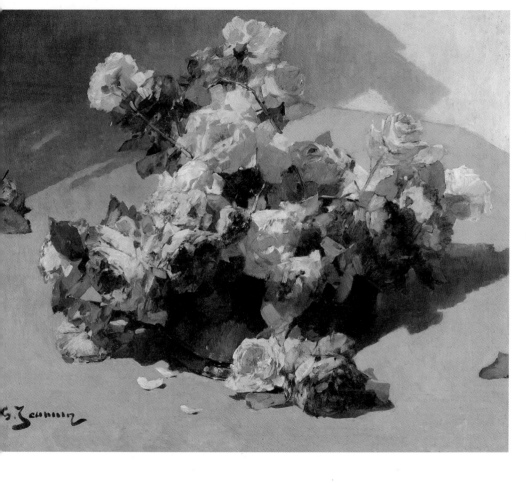

Roses.
Georges Jeannin

'이름이 뭐가 중요한가? 장미는 다른 이름으로 불려도 여전
히 아름답고 향기로울 것인데.'

- 윌리엄 셰익스피어

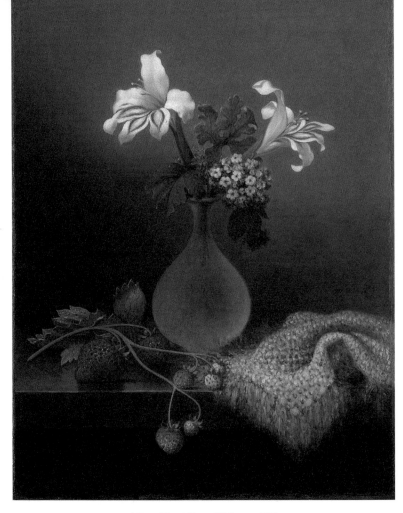

작품에 표현된 빛과 어둠의 균형이 조화롭게 느껴집니다.
우리는 종종 자신의 삶에 빛만이 환히 비추길 바라지만, 어
둠과의 조화 속에서 그 일상은 더욱 아름다워지는 것 아닐
까요?

A Vase of Corn Lilies and Heliotrope, 1863.
Martin Johnson Heade

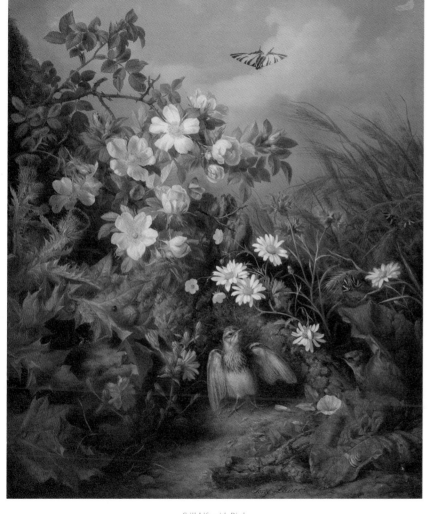

Still Life with Bird.
Josef Lauer

라우어의 〈새와 정물화〉라는 작품입니다. 꽃과 나비, 새가
어우러지는 그림을 가만히 보다 보면 자연과 함께하는 삶
을 다시 한번 생각해 보게 됩니다.

Dahlias. c.1915.
Hannah Borger Overbeck

붉은색 달리아는 '당신의 사랑이 나를 행복하게 합니다'라는 꽃말을 가지고 있습니다. 오늘의 나를 행복하게 해 주는 사람은 누구인가요? 오늘 내가 행복하게 해 주고 싶은 사람은 누구인가요?

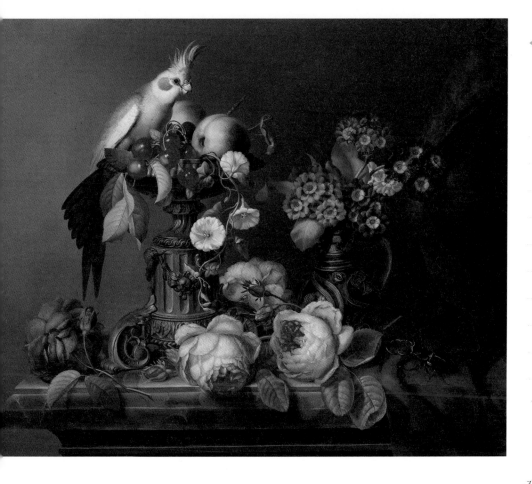

Still Life with Roses, Fruit, Cockatiel and Stag Beetle. 1850.
Leopold Brunner the Elder

장미와 과일, 앵무새, 사슴벌레가 있는 정물화입니다. 정물
화이지만 앵무새의 표정까지도 살아 있어 더욱 화사하고 생
동감 있는 분위기를 보여 주고 있습니다.

17세기 네덜란드 황금기의 화가인 반 슈리에크의 작품입니다. 그는 종종 어두운 배경에 식물과 곤충을 함께 그려 넣었습니다. 꽃과 나비 외에도 어떤 요소가 그려져 있는지 찾아보는 재미도 있답니다.

Still Life with Poppy, Insects, and Reptiles. c.1670.
Otto Marseus van Schrieck

A Forest Floor with a Still Life of Roses and Butterflies.
Josef Lauer

'별을 따기 위해 손을 뻗은 사람은 정작 자기 발밑에 핀 꽃
은 잊어버린다.'

- 제러미 벤담

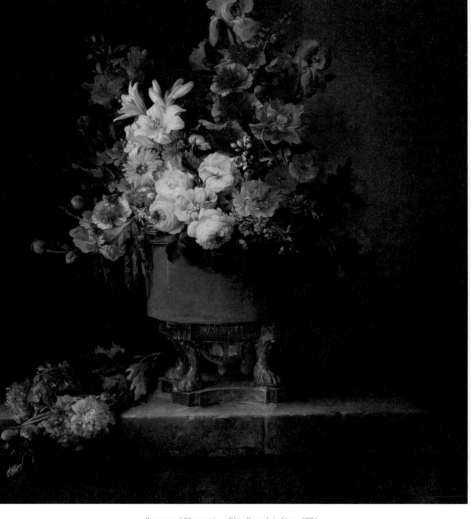

Bouquet of Flowers in a Blue Porcelain Vase. 1776.
Anne Vallayer-Coster

18세기 프랑스 여류 화가인 앤 발레이어 코스터는 마리 앙
투아네트와 프랑스 왕실에서 가장 좋아한 화가였다고 해요.
풍부한 색채와 섬세한 표현으로 그려진 그림을 통해 당시의
여성적이면서 화려했던 시대적 취향을 엿볼 수 있습니다.

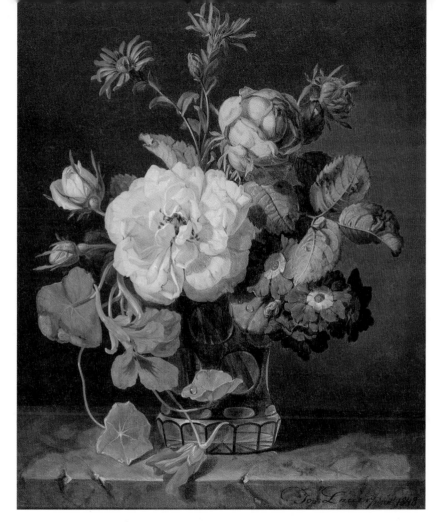

A Bouquet of Flowers with White and Red Roses, Primroses and Nasturtium. 1848.
Josef Lauer

'꽃은 그저 바라보고 향기를 맡을 뿐, 절대로 그 말에 귀 기울여서는 안 된다.'

- 앙투안 드 생텍쥐페리

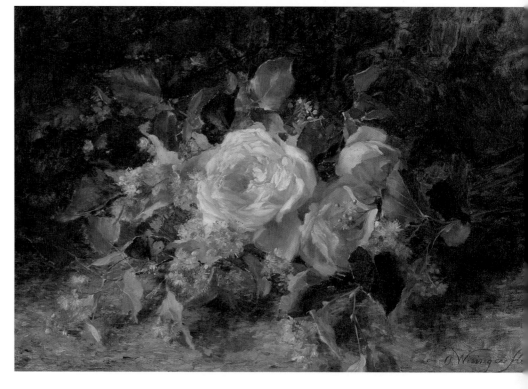

노란색 장미의 꽃말은 '영원한 사랑', '우정', '성취'라고 합
니다. 아름답고 화려한 꽃에 어울리는 꽃말이죠?

A Bouquet of Roses. 1895.
Olga Wisinger-Florian

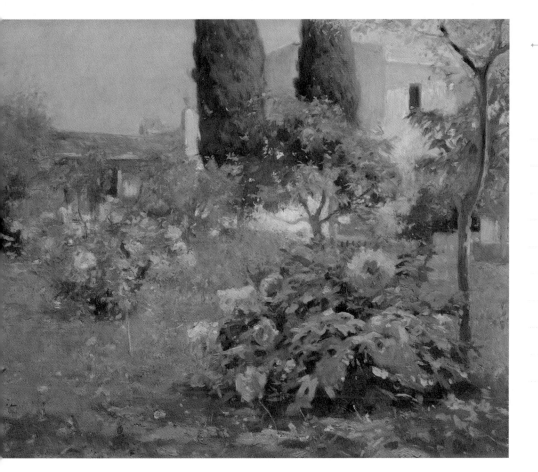

Spanish Jardin.
Joaquin Mir Trinxet

볕 좋은 오후, 꾸벅 졸다가 문득 고개를 들어 보게 된 풍경
같아요. 세밀한 형태는 아니지만 화가만의 개성적인 색감
과 질감으로 표현된 정원이 더욱 매력적으로 다가옵니다.

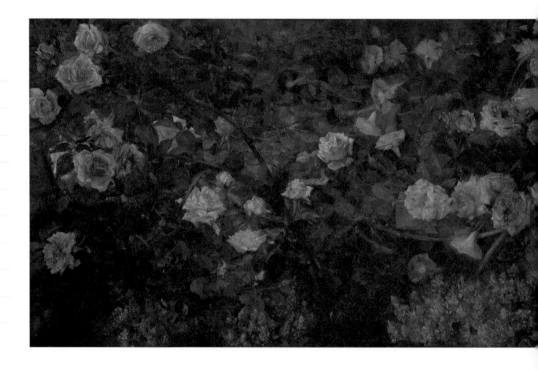

'사랑은 야생 장미와 같다. 고요하고 아름다우면서 자신을
지키기 위해 피를 흘릴 각오가 되어 있다.'

　　　　　　　　　　　　　　　- 마크 오버비

Rose Garden. 1901.
Maria Oakey Dewing

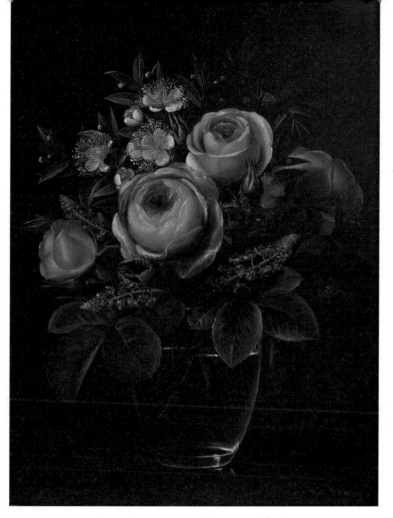

Roses and Tree Anemones in a Glass Vase. c.1846~1856.
Johan Laurentz Jensen

덴마크 화가인 옌센은 장미꽃을 주로 그렸는데 꽃의 화려함
을 강조하기 위해 어두운 배경과 대비를 주곤 했습니다. 선
택과 집중. 그림에도 우리 일상에도 필요한 말인 것 같네요.

꽃이 만발한 정원이 있는 이 예쁜 집에는 누가 살고 있을까
요? 분명 식물을 좋아하는 마음이 따뜻한 사람일 거예요.

A Blossoming Garden. 1884.
Hugo Charlemont

A Cottage Garden with Chickens. 1919.
Peder Mørk Mønsted

누구나 한 번쯤 꿈꾸는 여유로운 삶의 풍경이란 이런 모습이 아닐까요? 형형색색 아름다운 꽃이 가득한 따사로운 정원, 한가로워 보이는 닭들의 모습이 편안한 쉼을 그려 보게 합니다.

Vase de Fleurs et Raisins Posés Sur un Entablement. 1781.
Anne Vallayer-Coster

활짝 핀 꽃과 시들어 가는 꽃이 함께 그려진 작품에서 바니
타스(vanitas), 즉 삶의 덧없음을 생각하게 됩니다. 하지만
'순간의 소중함'을 더 깊이 생각해 봐야 하지 않을까요?

Still life with a Bouquet of Phlox. 1916.
Piotr Hipolit Krasnodębski

화려한 무늬의 화병에 풍성하게 담긴 플록스, 뒤편으로 보이는 푸른색 커튼과 황금 액자들을 가만히 보고 있으면, 화폭에 채 담기지 않은 테이블 주변과 집 안 풍경이 문득 궁금해지는 작품입니다.

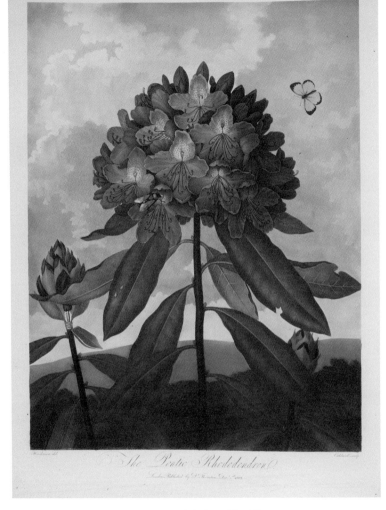
고지대에서 자라는 만병초꽃은 진달래나 철쭉과 닮아 있어
요. '위엄', '존엄'이라는 꽃말처럼 작품에도 위풍당당하게
표현되었네요.

The Pontic Rhododendron. 1799~1807.
Robert John Thornton

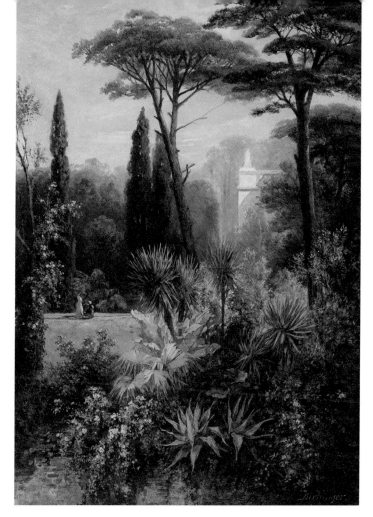

A Romantic Castle Park in the South.
Franz Xaver Birkinger

전형적인 여름날의 정원 풍경을 담은 듯한 그림에서 상쾌
한 피톤치드 향이 솔솔 풍겨 오는 것 같네요. 눈이 시원해지
는 초록의 색감과 푸른 하늘, 상쾌한 바람을 상상하며 작품
을 감상해 보세요.

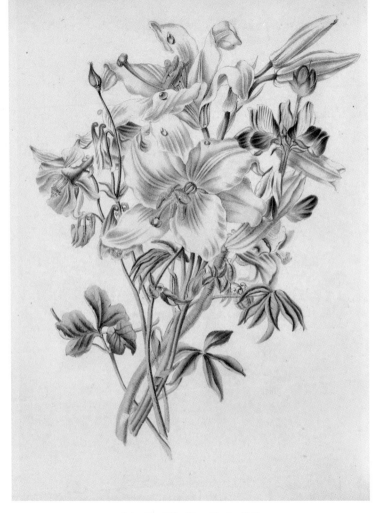

하얀 백합의 꽃말은 '순수한 사랑', '순결', '깨끗한 사랑'으로 알려져 있습니다. 그래서 연인들이나 결혼을 앞둔 사람들 사이에, 또는 결혼식 부케로도 인기가 많은 꽃이라고 해요.

Columbine, White Lily and Lupine. 1847.
James Ackerman

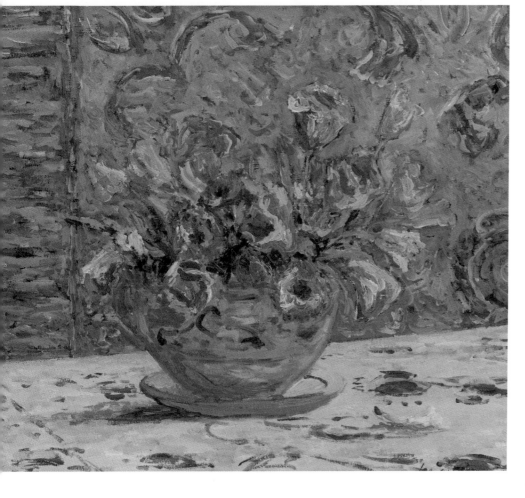

Vase de Fleurs.
Maxime Maufra

배경색은 시원스러운 파랑. 발랄한 붓 터치와 오렌지색 꽃
들이 가라앉은 기분에 활력을 주고 미각까지 자극하는 듯
합니다.

Lilies of the Valley.
Marie Elisabeth Moritz-Lübben

요정들이 걸어 놓은 컵들이 그대로 꽃이 되었다는 이야기를 가지고 있는 은방울꽃의 꽃말은 '순결', '다시 찾은 행복'입 니다. 작고 앙증맞은 종 모양을 하고 있어서 결혼식 부케로 도 사랑받는 꽃이랍니다.

Le Bouquet de Dahlias.
Edmond van Coppenolle

달리아꽃의 실제 색과 형태는 발랄한 느낌을 주는데요. 작품 속 달리아는 차분하고 안정적인 구도와 색감, 손으로 문지른 듯한 표현 기법 덕분에 고급스럽고 우아한 느낌으로 다가옵니다.

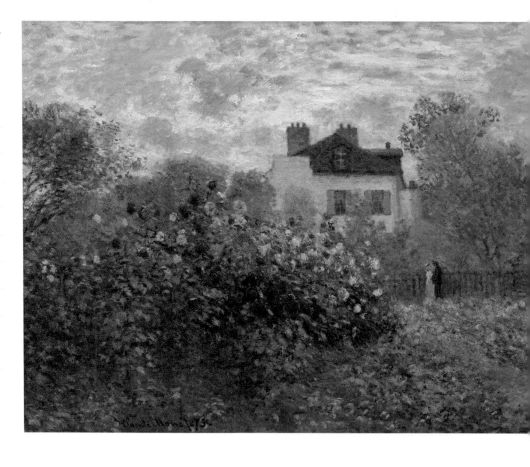

프랑스 인상주의 화가 모네에게 정원은 가장 아름다운 예술공간 그 자체가 아니었을까요? 다채로운 색감과 섬세한 표현을 깊이 있게 감상해 보세요.

The Artist's Garden in Argenteuil, 1873.
Claude Monet

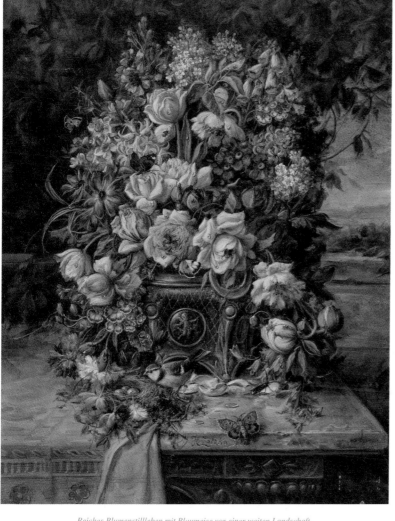

Reiches Blumenstillleben mit Blaumeise vor einer weiten Landschaft.
Hans Zatzka

오스트리아의 화가 한스 자츠카의 그림입니다. 금방이라도 넘쳐날 것처럼 가득 그려진 꽃들이 환상적이고 정교하게 표현되었습니다. 여성을 우아하고 아름답게 화폭에 담은 것으로도 유명한 화가의 다른 작품들도 함께 감상해 보세요.

Flowers in a Blue Vase. 18th century.
Willem van Leen

꽃과 과일을 그린 정물화는 일견 친숙하면서도 화가마다의 개성과 예술적인 감각이 어우러져 시각적인 즐거움을 선사합니다. 같은 꽃도 그리는 사람에 따라 다르게 표현되는 것처럼, 우리 일상도 나만의 독특한 시각으로 바라보고 만들어 가면 어떨까요?

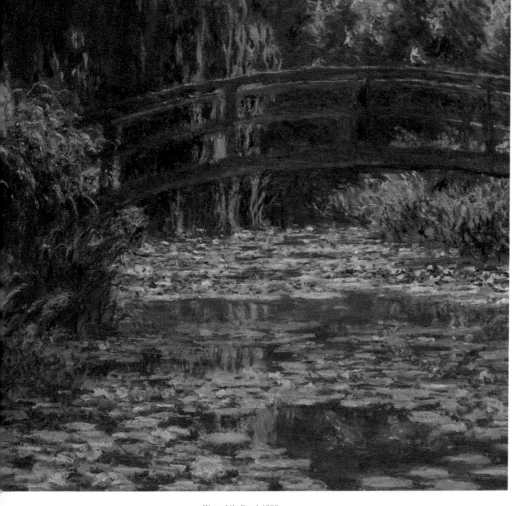

Water Lily Pond. 1900.
Claude Monet

'잔잔한 호수에 떠오른 물그림자를 그려야겠다는 생각에
나는 사로잡혔다. 내 나이에는 어려운 일이었으나 그 느낌
을 기필코 표현하고 싶었다.'

- 클로드 모네

꽃들의 아름다움만큼이나 정교하게 표현된 소품들로 더욱
사실적으로 보이는 작품입니다. 작가의 시선으로 깊이 있
게 그림을 감상해 보세요.

Roses, Peonies and Forget-me-nots in a Japanese Vase. 1870.
Jean-Baptiste Robie

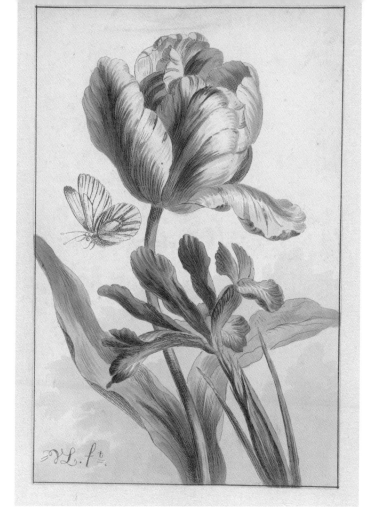

Tulp en Iris. 1804.
Willem van Leen

튤립과 아이리스, 나비가 한데 어울려 춤을 추는 듯한 구도
의 그림입니다. 이 춤에는 어떤 음악이 어울릴까요?

Iris. 2021.
Eunhee Park_Botanicalartist

감사하는 사람의 마음속은 영원한 여름이어라.

실리아 텍스터

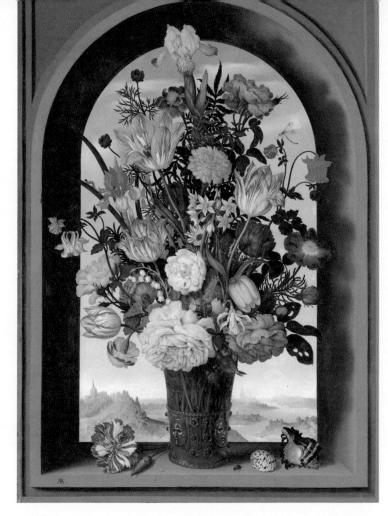

네덜란드 화가 암브로시우스 보스샤르트가 그린 정물화로
30여 종의 다양한 꽃을 하나하나 세심하게 표현한 걸작입
니다. 보스샤르트의 다른 정물화 속 아치형 배경, 화병 디자
인, 주변 소재 등을 함께 비교하며 감상해 보세요.

Vase of Flowers in a Window. c.1618.
Ambrosius Bosschaert the Elder

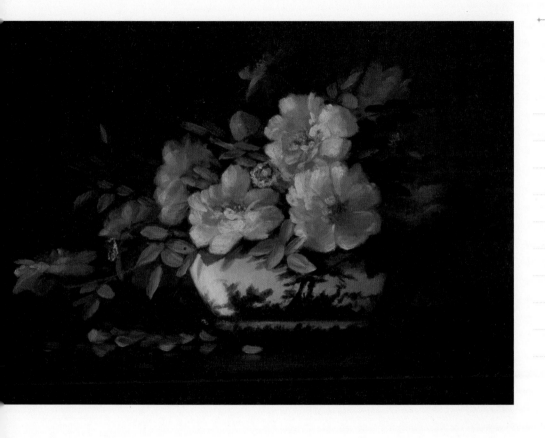

Still Life of Yellow Roses in an Oriental Vase.
George W. Seavey

어두운 배경과 노란 장미의 명도 대비가 도드라지네요. 동양적인 화병이 떨어지는 꽃잎과 함께 한층 더 신비로운 분위기를 자아냅니다.

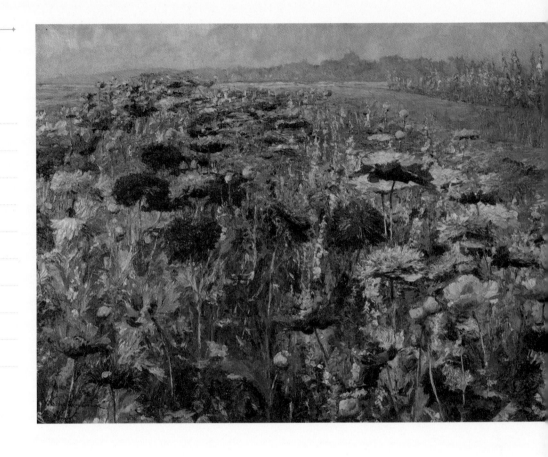

오스트리아의 화가 올가 플로리안의 풍경화입니다. 넓
게 펼쳐진 들판에 흐드러지게 핀 양귀비꽃들에서 화려
함과 동시에 평온함이 느껴집니다.

Blühender Mohn. 1895~1900.
Olga Wisinger-Florian

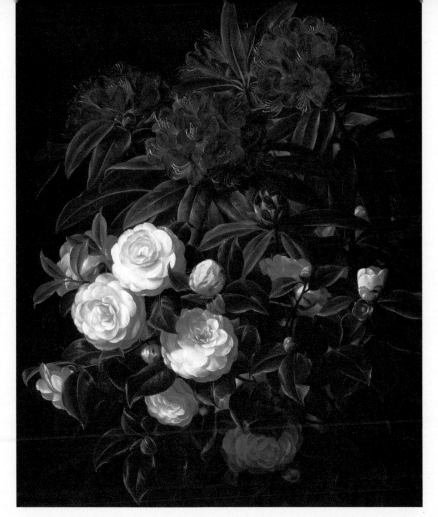

Kamelier og Rhododendron. 1852.
Johan Laurentz Jensen

화사한 자태를 뽐내는 붉은만병초와 살굿빛 동백꽃이 함께
그려져 있습니다. 강렬한 붉은색의 만병초와 우아한 색감
의 동백꽃 중에서 나의 시선이 머무는 곳은 어느 쪽인가요?

'땅은 당신의 맨발이 닿는 것을 기뻐하고, 바람은 당신의 머
리카락을 가지고 놀고 싶어 한다는 것을 잊지 말자.'
 - 칼릴 지브란

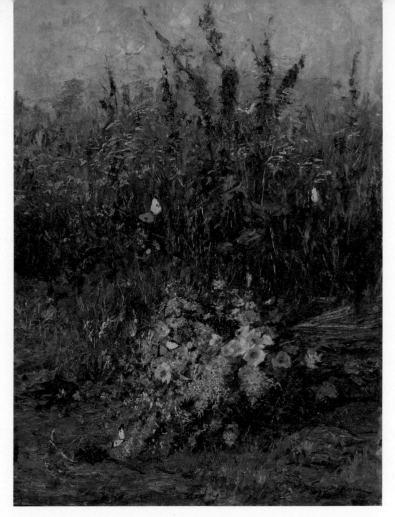

Summer Flowers of the Field.
Olga Wisinger-Florian

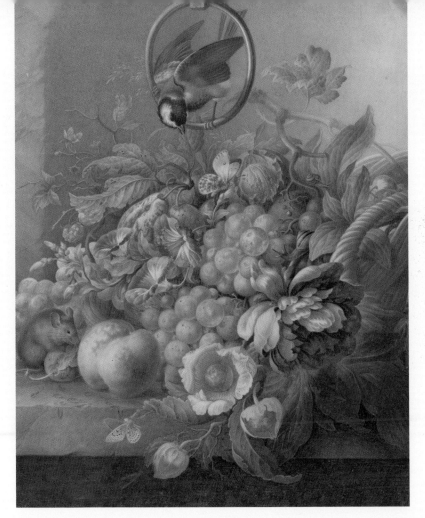

Stilleven met Bloemen, Vruchten, Een Koolmees en Een Muis. 1700.
Herman Henstenburgh

정물화에 그려진 소재에는 여러 의미가 담겨 있습니다. 새
는 죽은 영혼의 부활을, 나비 역시 부활하는 영혼을 상징하
지요. 정물화는 아름답기도 하지만 은유를 담고 있기에 알
면 알수록 재미있답니다.

도종환 시인의 시 〈접시꽃 당신〉이 생각나는 작품이네요.
크고 화려한 존재감을 드러내는 접시꽃은 오래 두고 볼 수
있는 대표적인 여름꽃이랍니다.

House with Hollyhocks in the Garden. c.1880~1890.
Henryk Siemiradzki

Flower Bouquet.
Josse Goossens

원색의 색감과 활기찬 붓 터치는 비록 정교하지는 않아도
화사하고 밝은 에너지를 풍기고 있습니다. 그림 속 꽃 이름
을 맞히는 것도 작품을 감상하는 재미 중 하나가 아닐까요?

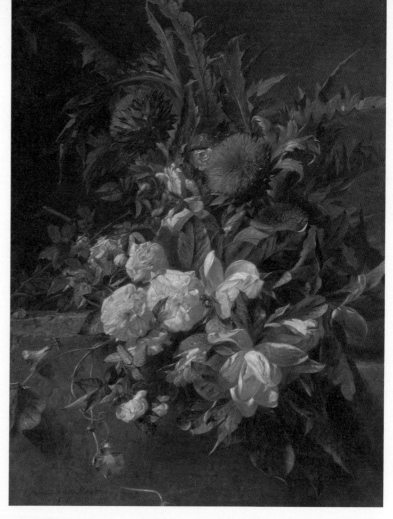

Artisjokken, Rozen en Magnolia's. 1876.
Adriana Johanna Haanen

네덜란드 화가 아드리아나 요한나 하넨의 작품입니다. 함께 미술교육을 받은 형제자매 중에서 가장 성공한 사람은 그녀뿐이라고 해요. 과일과 꽃 그림으로 유명한 아드리아나는 1845년 암스테르담 왕립 아카데미의 명예 회원이 되었습니다.

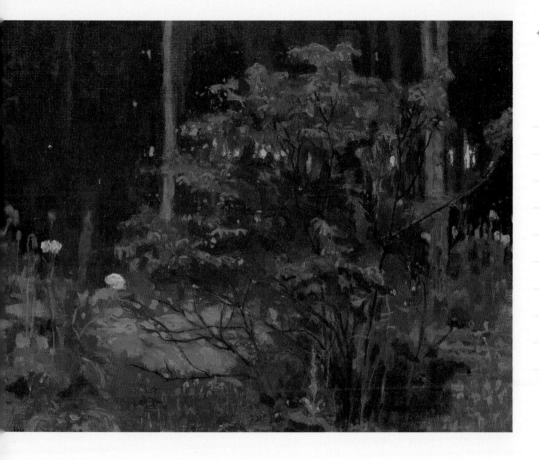

Forest Landscape, 1913.
Piotr Hipolit Krasnodębski

마음이 울적하거나 가라앉을 때는 녹색이 주는 힘을 믿어
보세요. 우리 눈에 가장 편안하게 다가오는 녹색은 평화와
안전, 중립을 상징한답니다.

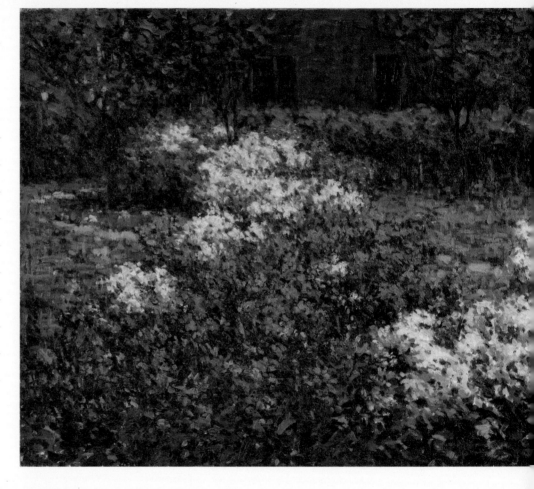

플록스가 만발한 정원의 모습입니다. 플록스(Phlox)는 그리스어로 '불꽃'을 의미하는 단어에서 파생되었어요. 매혹적인 플록스 꽃향기를 느끼며 여름날의 행복을 꿈꿔 보세요.

The Phlox Garden. c.1906.
Hugh Henry Breckenridge

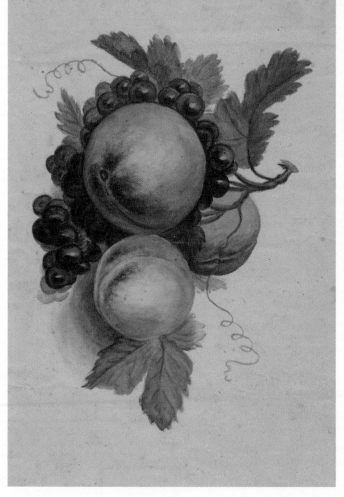

Peaches and Grapes. 1800.
Henryka Beyer

더위에 지치고 짜증도 나게 되는 여름이지만 그래도 좋은
건 복숭아와 포도 같은 향긋하고 달콤한 과일을 실컷 먹을
수 있다는 점. 힘듦 속에도 언제나 작은 즐거움이 공존할 수
있음을 기억하면 좋겠죠.

July ── **13** ──

'사랑은 만질 수 없지만, 그 향기는 정원을 기쁜 장소로 만드는 아름다운 꽃향기처럼 풍겨 온다.'

- 헬렌 켈러

The Lily Garden.
Isabel Codrington

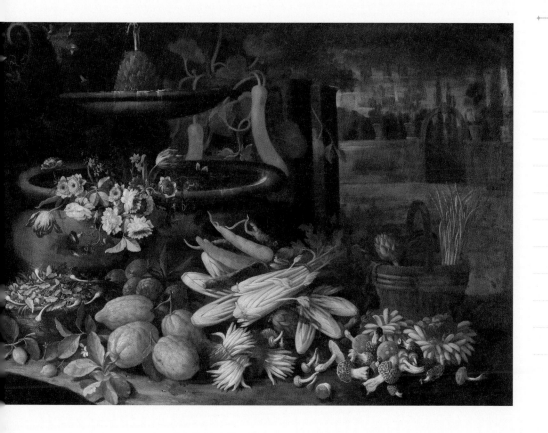

Flowers, Fruit, and Vegetables, with Mushrooms beside a Fountain in a Villa Garden.
Francesco della Questa

꽃과 과일, 채소 등이 풍성하게 놓여 있는 정물화를 보면 자연이 주는 풍요와 경이로움을 다시 한번 생각하게 됩니다.

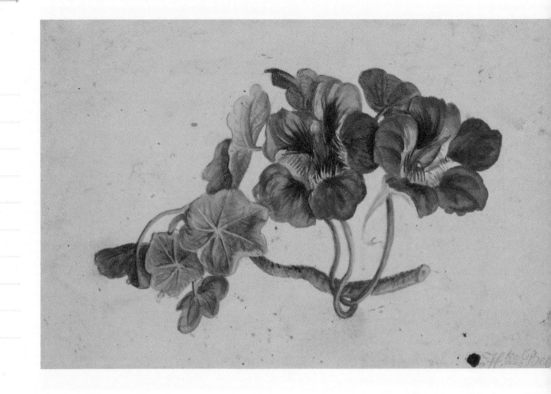

Nasturtium Twig. 1810.
Henryka Beyer

한련화는 꽃도 아름답지만 꽃잎을 비빔밥이나 샐러드 재
료로 활용할 수 있기도 해요. 꽃잎뿐만 아니라 줄기와 씨
앗, 잎사귀까지 모두 먹을 수 있다니 웰빙 건강식으로도 좋
은 꽃이네요.

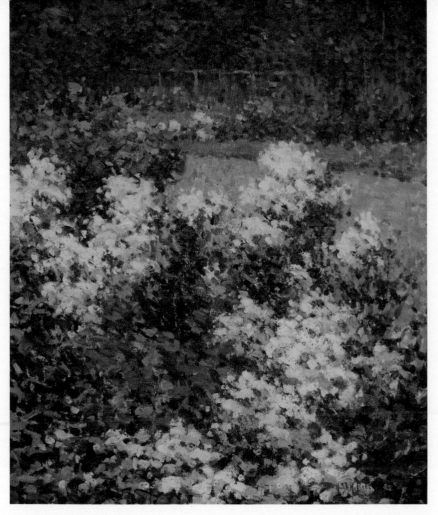

White Phlox. 1906.
Hugh Henry Breckenridge

'신을 만나기에 가장 좋은 장소는 정원이다. 땅을 파다 보면
그를 만나게 된다.'

– 조지 버나드 쇼

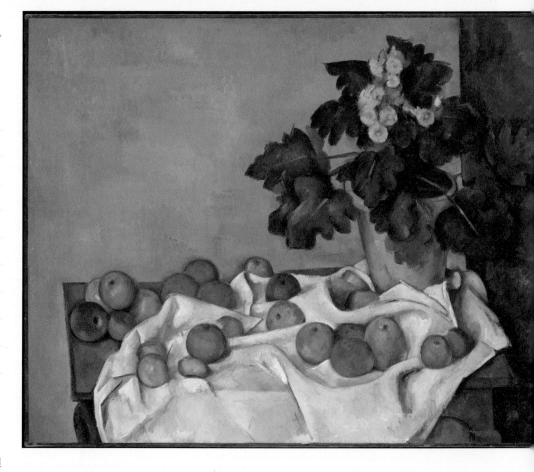

폴 세잔은 사과가 가장 사과다워 보이는 형태와 각도를 연구하느라 테이블 위의 사과가 썩을 때까지 그림을 그린 적도 있다고 해요. '사과의 화가'라고 불리는 세잔의 다른 작품들도 함께 감상해 보세요.

Still Life with Apples and a Pot of Primroses. c.1890.
Paul Cézanne

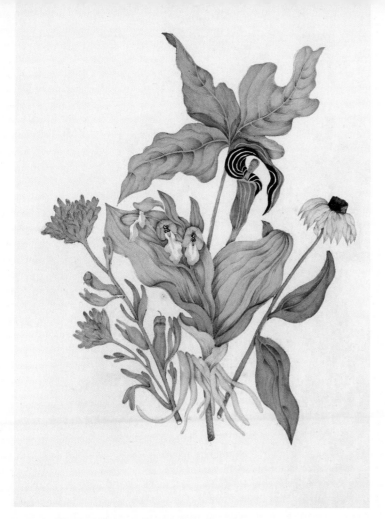

Indian Turnip, Showy Orchis, Painted Cup, Scarlet Cup, Cone Flower. 1868.
Agnes Fitzgibbon

캐나다 화가 아그네스 피츠기번의 작품입니다. 어머니로부터 꽃 그림을 배웠으며 캐나다 야생화 책도 직접 출간했습니다. 해당 책과 화가의 그림들은 1966년에 토론토대학 도서관에 소장되었습니다.

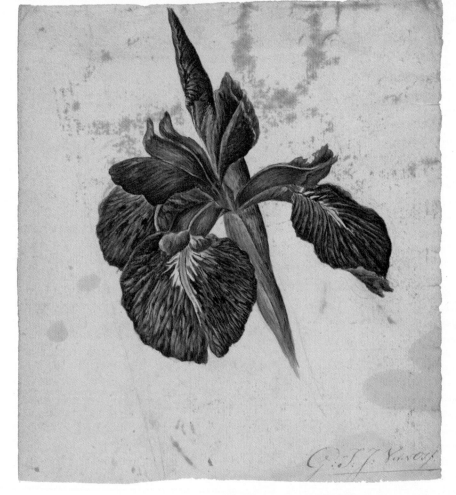

Iris. 1792~1861.
Georgius Jacobus Johannes van Os

화려하고 우아한 자태의 아이리스의 꽃말은 '기쁜 소식'입니다. 오늘 당신이 기다리고 있는 기쁜 소식은 무엇인가요?

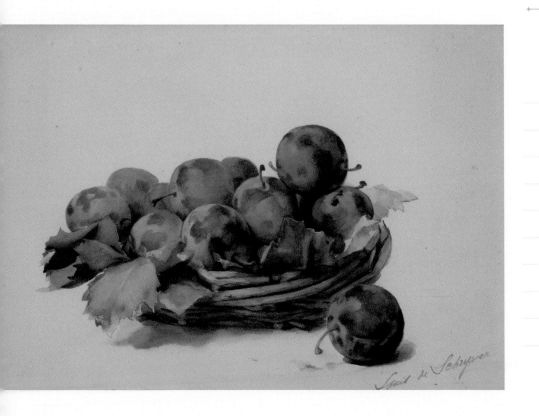

Basket of Plums.
Louis Marie De Schryver

보기만 해도 입에 침이 고이는 새콤달콤한 자두. 피로와 갈증 해소에 좋은 과일 자두와 함께 더운 여름을 건강하게 보내세요.

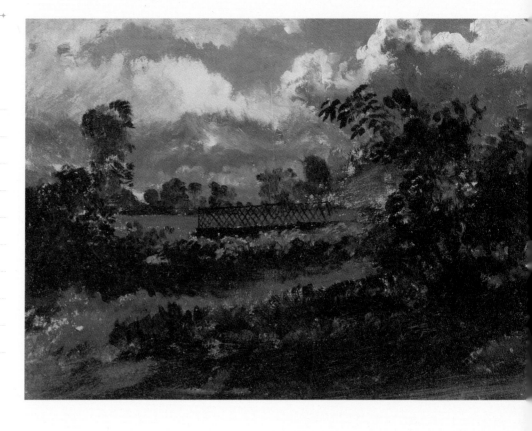

금방이라도 비가 쏟아질 것 같은 먹구름 낀 하늘이네요. 젖
은 흙과 풀 냄새가 코끝에서 느껴지는 것 같지 않나요?

A View across the Artist's Garden from his House at Exmouth, Devonshire. 19th century.
Francis Danby

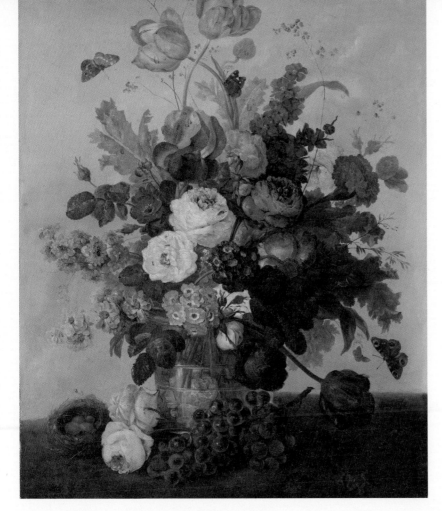

Bouquet of Flowers and a Nest.
Sebastian Wegmayr

섬세하고 아름다운 색감의 꽃과 나비, 탐스러운 포도가 그려진 정물화입니다. 자연의 아름다움과 조화가 물씬 느껴지는 작품이네요.

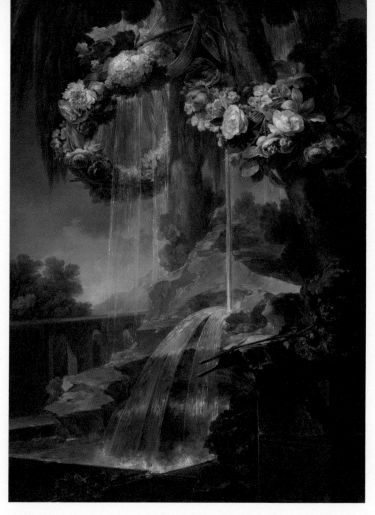

꽃장식 뒤로 보이는 물줄기가 여름의 더위를 식혀 주는 듯 해요. 그림에서 쏴 하는 시원한 폭포 소리가 들려오는 것 같 지 않나요?

An Outdoor Scene with a Spring Flowing into a Pool, with Garlands of Flowers and an Aqueduct Beyond. 1842.
Miguel Parra Abril

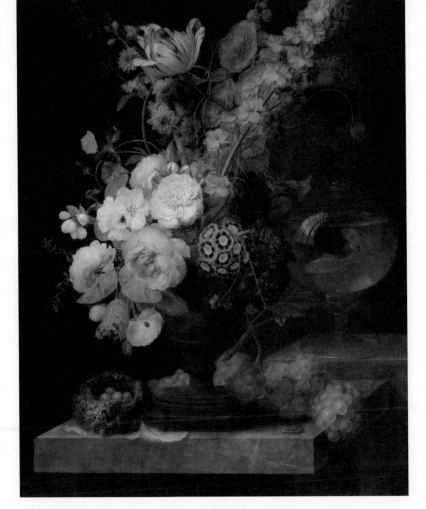

Bouquet of Flowers.
Georges Frédéric Ziesel

꽃의 찬란한 순간을 영원히 감상하고 싶지만 허락된 시간은 아쉬울 만큼 짧기만 합니다. 꽃의 아름다움뿐 아니라 주변에 배치된 소재에 담긴 메시지에 대해서도 함께 생각해 보세요.

A Rose Garden. 1862.
Camille Pissarro

19세기 후반 프랑스에서 주로 활동한, 1세대 인상주의 대표
화가 카미유 피사로의 작품입니다. 세잔, 고갱의 스승으로
만년에 시력이 악화되었지만 끝까지 작품 활동을 하며 인상
주의 운동과 운명을 같이 하려고 했던 화가이기도 합니다.

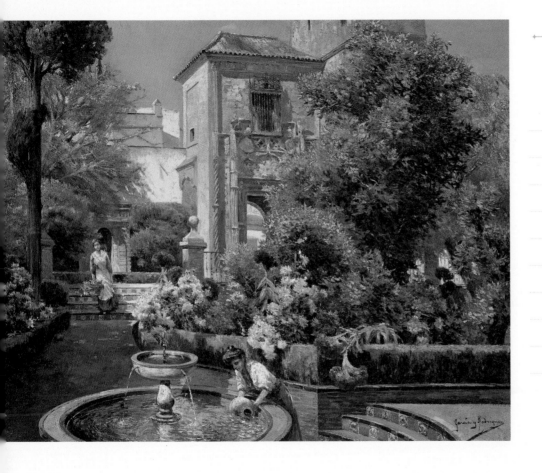

The Alcazar Gardens, Seville. c.1920~1925.
Manuel García y Rodríguez

이슬람 양식의 아름다운 건물과 정원을 꽉 채운 풍성한 꽃
들, 그리고 화창한 날씨. 화가에게 많은 영감을 준 세비야의
정원 풍경입니다.

Pink and Yellow Roses.
Franz Bischoff

세련되고 우아한 기품이 느껴지는 차분한 색감의 장미 그림입니다. 화가의 개성에 따라 같은 소재, 다른 느낌으로 표현되는 작품들을 비교하며 감상해 보세요.

Summer Bouquet. 1935.
Henri Epstein

되직한 질감으로 그려진 화려한 색감의 꽃들에서 발랄함이
느껴지네요. 즐겁게 붓 터치를 하며 기분 좋게 콧노래를 불
렀을 화가의 모습이 절로 그려집니다.

The Interior of the Palm House on the Pfaueninsel Near Potsdam. 1834.
Carl Blechen

보기만 해도 시원한 야자수들, 풍성한 식물들로 채워진 팜
하우스의 전경입니다. 화려한 건축물과 식물이 어우러진
나만의 식물원 같은 느낌을 주네요.

Straw Hat with Roses, Carnations, and Cornflowers. 1862.
Angelo Rossi

이번 여름에 떠나고 싶은 여행지가 있나요? 바쁘더라도 휴식이 필요할 때는 잠시 쉼표를 찍고 꿈꾸던 여행지로 떠나보세요.

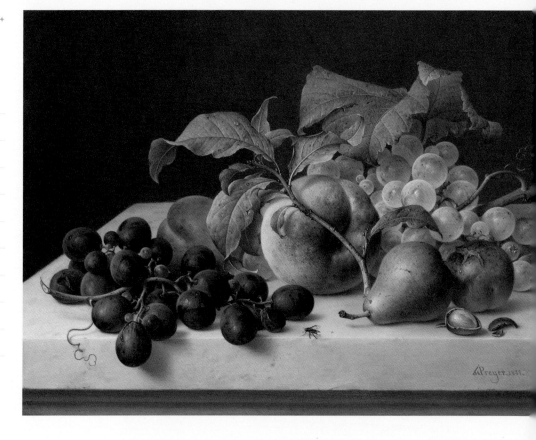

꽃뿐만 아니라 과일도 자연이 우리에게 준 커다란 선물이
에요. 향기롭고 달콤한 맛으로 눈과 입을 모두 즐겁게 해 주
는 과일은 인기 있는 정물화 소재이기도 합니다.

Früchtestillleben. 1882.
Johann Wilhelm Preyer

8

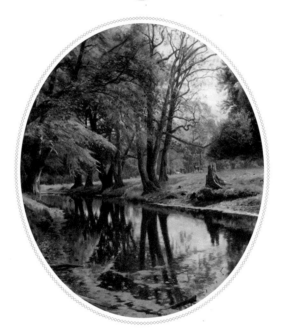

기쁨의 눈물은 마치 햇살을 뚫고 내리는
여름날의 빗방울과도 같다.

호세아 발루

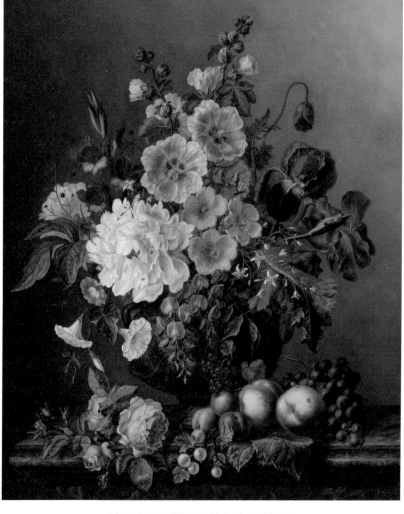

A Large Bouquet of Flowers with Peaches and Grapes.
Marie-Euphrosine Jacquet

섬세하고 뛰어난 묘사로 아름답게 표현된 꽃과 과일이 그려
진 정물화입니다. 꽃은 화려하지만 곧 시들어 갈 것임을, 우
리의 유한한 삶과 비교하며 정물화를 감상하게 됩니다.

Sweet Scented Water Lily, Yellow Pond Lily. 1868.
Agnes Fitzgibbon

수련을 그린 작품입니다. 수련과 연꽃은 둘 다 수생식물이
고 비슷하게 생겼지만 다른 점이 더 많아요. 대표적으로 수
련은 부수식물이라 꽃이 피었을 때 물에 닿고, 연꽃은 정수
식물이라 꽃에 물이 묻지 않는답니다.

하얀 천으로 덮인 탁자 위에 여러 종류의 과일이 놓여 있어
요. 과일들의 다채로운 색감을 보고 있자니 새콤달콤한 맛
이 상상될 뿐만 아니라, 소재를 보는 화가의 따뜻한 시선도
함께 느껴지는 것 같네요.

Fruits of the Midi. 1881.
Pierre-Auguste Renoir

Still Life with Fruit and Oysters, 1680~1685.
Jacob van Walscapelle

품위 있고 우아한 분위기로 표현된 정물화입니다. 가장 잘 보이는 자리에 레몬이 놓여 있는데, 당시 네덜란드에서 레몬은 먼 곳에서 수입해 와야 하는 아주 값비싼 과일이었다고 해요. 대리만족 때문일까요? 레몬은 정물화에 종종 등장하는 소재 중 하나랍니다.

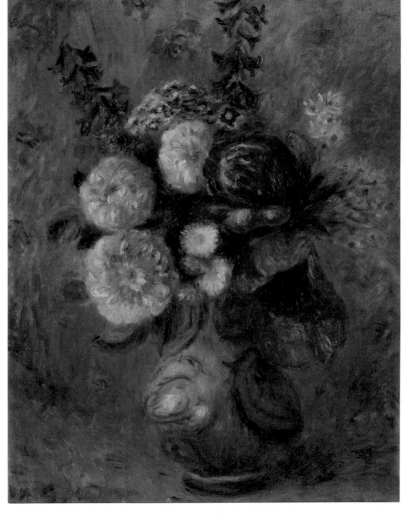

아이와 함께 오일파스텔로 따라 그려 보고 싶은 작품이네
요. 거칠면서도 부드럽게 표현된 듯한 이 그림은 푸른 배경
과 꽃들의 화려한 색감이 대비되어 더욱 생동감 있게 느껴
집니다.

Bouquet with Poppy.
William James Glackens

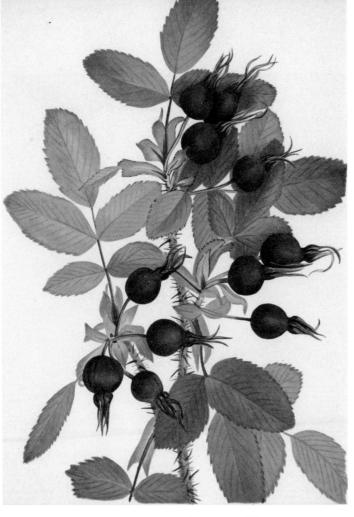

Bourgeau Rose(Fruit). Rosa Bourgeauiana. 1925.
Mary Vaux Walcott

미국의 예술가이자 박물학자인 메리 월컷의 작품입니다. 그녀는 뛰어난 야생화 수채화를 그렸는데요, 식물학자와 야생화 애호가들의 권유로 삽화 400여 점을 선별하여 스미소니언연구소에서 책을 출판하기도 했습니다.

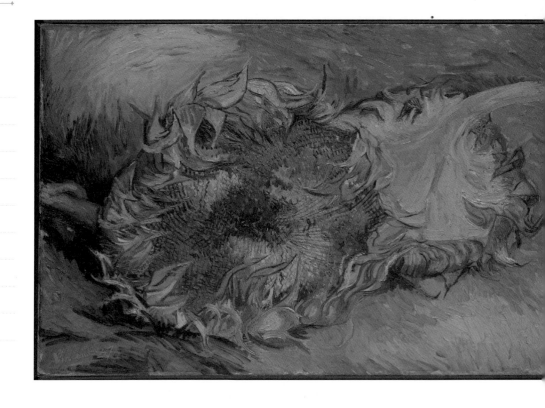

'해바라기는 언제나 밝은 빛을 찾기 때문에 건강한 영혼을
상징한다.'

　　　　　　　　　　　　　　　- 빈센트 반 고흐

Sunflowers. 1887.
Vincent van Gogh

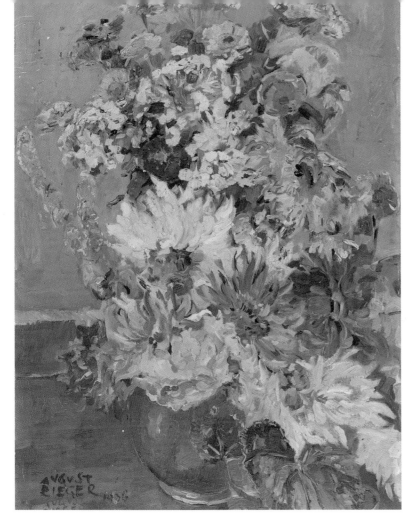

A Bouquet of Summer Flowers. 1936.
August Rieger

'꽃은 보기만 해도 마음을 편안하게 해 준다. 꽃에는
감정도 갈등도 없기 때문이다.'

– 지크문트 프로이트

SHOE FLOWER
(HIBISCUS ROSA-SINENSIS)
$^3/_4$ Nat. size
PL. 49

히비스커스는 '섬세한 아름다움', '남몰래 간직한 사랑'이라
는 꽃말을 가지고 있어요. 꽃도 익숙하지만 마시는 차로도
널리 사랑받고 있답니다.

Shoe Flower. 1896.
Edward Step

Bird Flying over Water with Cat Tail Plants, Irises and Water Lilies. 1897.
Le Roy

물 위로 낮게 날아오른 새는 여름꽃 향기에 취했던 걸까요?
매혹적인 꽃향기를 그냥 지나칠 순 없는 법이죠.

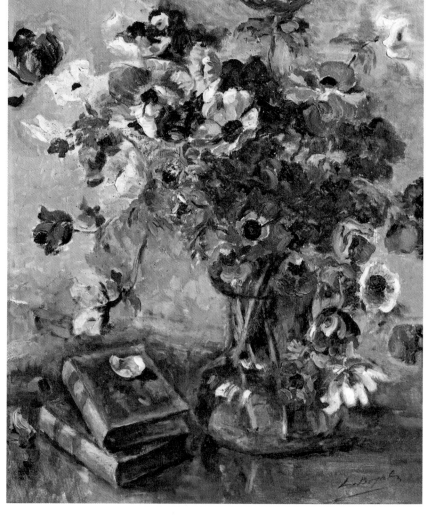

The Bouquet of Anemones.
Luce Boyals

아네모네(Anemone)라는 이름은 '바람'을 뜻하는 그리스
어 'anemos'에서 유래되었어요. 그래서 '바람의 꽃'이라고
도 불리는 아네모네는 꽃 색깔에 따라 조금씩 다른 꽃말을
갖고 있답니다.

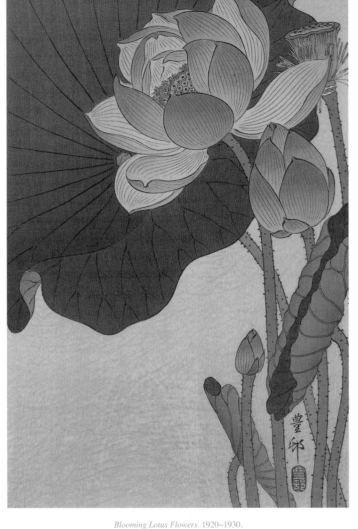

Blooming Lotus Flowers. 1920~1930.
Ohara Koson

진흙 속에서도 맑고 깨끗하게 피어나는 고귀한 식물인 연꽃
을 많은 사람이 친근해하고 좋아하지요. 그림 속 분홍색 연
꽃은 '사랑', '열정', '기쁨'이라는 꽃말을 가지고 있답니다.

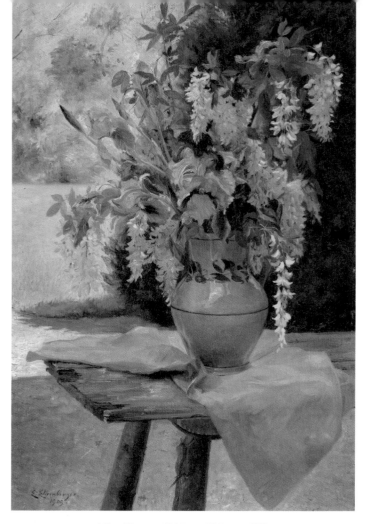

A Floral Bouquet with Irises and Laburnum. 1909.
Ella Wetzko-Ehrenberger

오스트리아의 예술가 엘라 에렌버거의 작품입니다. 그녀는
세련되고 우아한 정물화를 주로 그렸는데요, 작품 속 푸른
색 붓꽃과 푸른 천이 청량감을 느끼게 해 줍니다.

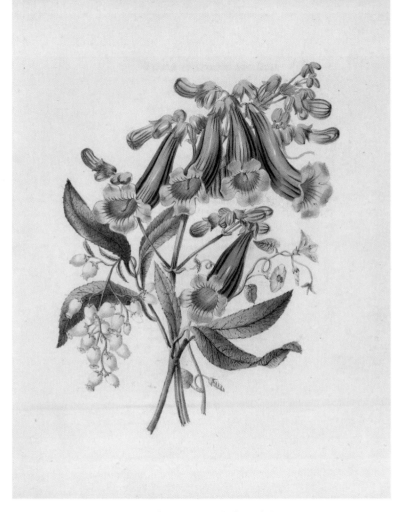

Jacaranda, Tormantosa and Arbutus. 1847.
James Ackerman

보라색 꽃나무 자카란다는 오동나무의 꽃과 많이 닮아 있습니다. 케냐의 국화이기도 한 자카란다는 '화사한 행복'이라는 꽃말을 가지고 있어요.

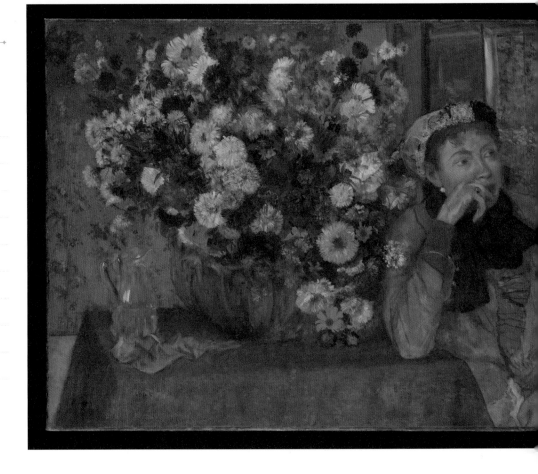

풍성한 꽃다발 옆에 무언가를 골똘히 바라보는 여인이 있
어요. 여인의 시선 끝에는 무엇이 있을지, 어떤 상념에 빠져
있을지 궁금해지는 작품입니다.

A Woman Seated beside a Vase of Flowers(Madame Paul Valpinçon?). 1865.
Edgar Degas

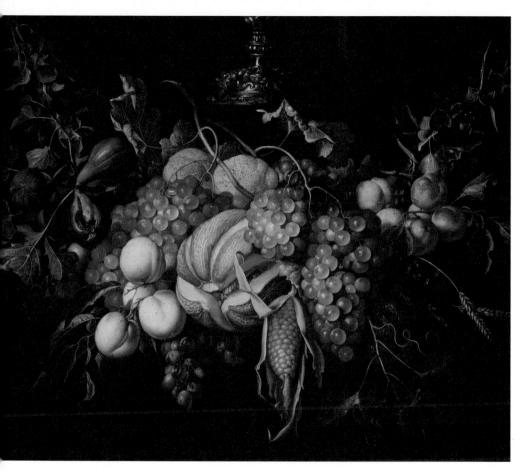

Still Life with Fruits and Corn.
Alexander Coosemans

복숭아, 포도, 옥수수 등 여러 과일이 탐스럽고 풍성하게
그려진 정물화네요. 여름은 더위 때문에 싫어하는 이들도
많지만 과일을 좋아하는 사람에게는 최고의 계절이지요.
자연이 주는 풍요로움이 잘 담긴 작품입니다.

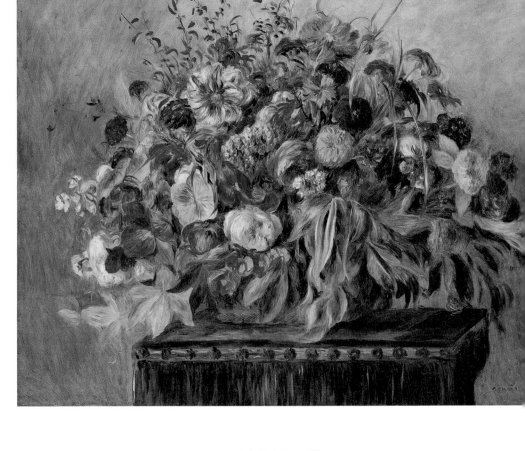

르누아르는 주로 인물화가로 알려져 있지만 정물화 작품도
다수 그렸습니다. '색채의 마술사'로 불리며 세계인으로부
터 사랑받는 화가, 르누아르의 다양한 정물화 작품도 함께
감상해 보세요.

Corbeille de Fleurs. 1890.
Pierre-Auguste Renoir

Hummingbird and Passionflowers. c.1875~1885.
Martin Johnson Heade

시계꽃은 예수 그리스도의 십자가를 상징하는 꽃이라고 해
요. 이 꽃은 영어로 패션플라워(Passion flower)라고 불리
는데 그리스어로 'passion'은 '고난'을 의미하고 있어 '고난
의 꽃'으로 불리게 되었어요.

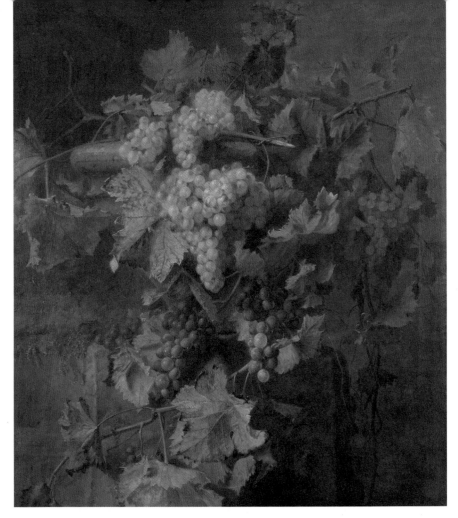

17세기 네덜란드 정물화에서 포도는 '다산, 풍요'의 의미를
담고 있습니다. 한편 동양화에서도 포도는 '자손 번창'의 의
미를 가졌다고 하니, 동서양 그림 속 소재의 의미를 비교해
보는 것도 재미있을 것 같아요.

De maand November aan de Rijn. 1867.
Adriana Johanna Haanen

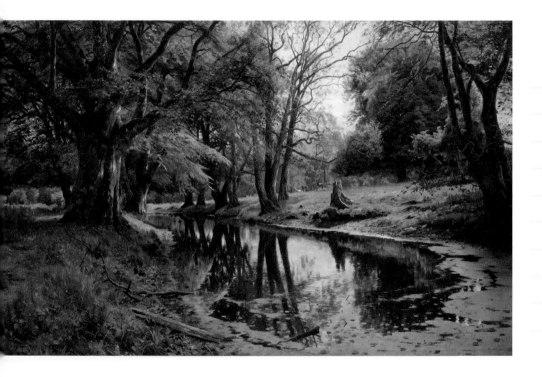

A Woodland Stream on a Summer Day. 1907.
Peder Mørk Mønsted

제주의 비자림이 떠오르는 숲속 풍경입니다. 바쁜 일상 때문에 여행을 떠나기 어렵다면 잠시 눈을 감고 숲을 거닐고 있는 자신의 모습을 상상해 보세요. 아름다운 그림 속 풍경이 영감을 줄 거예요.

오스트리아 화가 아우구스트 리거의 작품입니다. 그는 원
래 재무 담당자로 일했으며 독학으로 그림을 그렸다고 해
요. 리거는 주로 시골 풍경이나 고향의 모습을 인상주의풍
으로 그렸는데 다수의 꽃 정물화도 남겼습니다.

Stillleben. 1933.
August Rieger

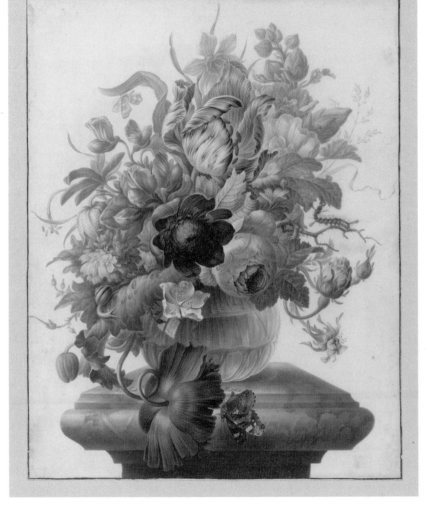

Bloemen in Vaas met Atalanta. 1700.
Herman Henstenburgh

'꽃의 매력은 모순에 있다. 형태는 매우 섬세하지만 향기는
강렬하고, 크기는 작지만 아름다움은 크며, 수명은 짧지만
효과는 오래 지속된다.'

- 테리 기예 메츠

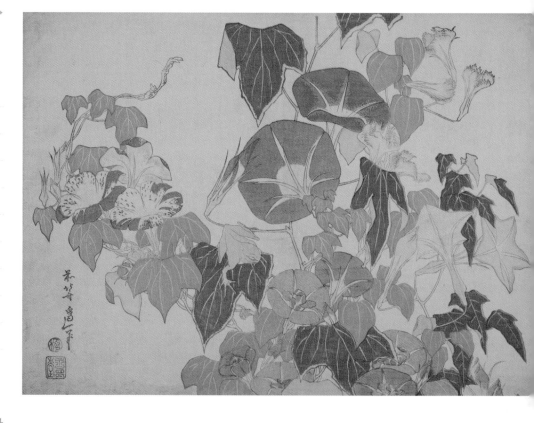

일본을 대표하는 우키요에 화가, 가쓰시카 호쿠사이의 목판
화 작품입니다. 우키요에는 일본 에도 시대의 한 풍속화 형
태인데요, 호쿠사이는 고흐와 모네 등 인상파 화가들은 물
론 19세기의 자포니즘(일본풍 선호 현상)에도 대단한 영향
을 끼쳤습니다.

Morning Glories and Tree-frog, from an untitled series of Large Flowers, c.1833~1834.
Katsushika Hokusai

Basket of Flowers, 1848~1849,
Eugène Delacroix

이 작품은 19세기 낭만주의 예술을 대표하는 프랑스 화가,
들라크루아가 공식적으로 그린 최초의 꽃 그림으로 알려져
있어요. 뒤엎어진 꽃바구니에서 화가의 낭만주의적 감성이
느껴지는 것 같습니다.

백합과 식물인 나리꽃은 척박한 땅에서도 잘 자란다고 합
니다. 꽃들이 모두 아래를 보고 있는 모습이 마치 호랑나비
가 날아다니는 것처럼 보이네요.

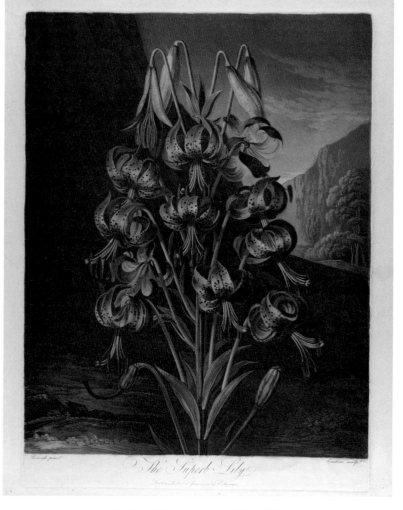

The Superb Lily, from the Temple of Flora. 1799.
Richard Earlom after Ramsay Richard Reinagle

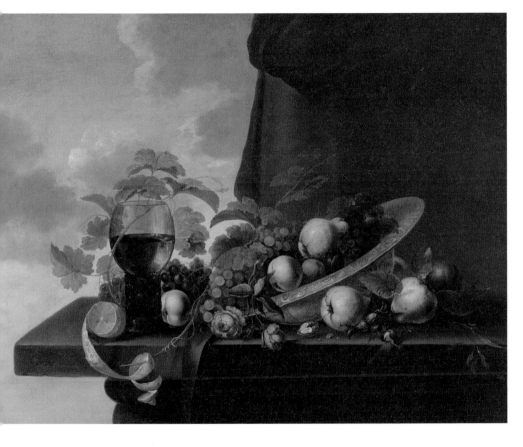

A Still Life with Grapes, Pears, a Peach and Roses in a Waanli Kraak Porcelain Bowl,
with a Roemer and a Half-Peeled Lemon on a Partly Covered Table Top. 1650.
Michiel Simons

17세기 네덜란드 정물화에서 레몬은 하나의 양식으로 여겨질 만큼 매우 흔하게 사용된 소재입니다. 길게 늘어뜨린 레몬 껍질은 어떤 의미를 담고 있을까요? 참고로 레몬은 예쁜 외관과 달리 강렬한 신맛 때문에 겉과 속이 다르다는 이유로 '기만, 실망'을 의미하기도 한답니다.

마치 병을 닦는 솔처럼 생겼죠? 세상에는 많은 식물이 존재하는 만큼 그 모습 또한 다양하답니다. 어떤 모습이든 꽃과 식물은 그 자체로 아름다워요. 마치 우리가 그러한 것처럼요.

Callistemon Amænus. 1854~1896.
Charles Antoine Lemaire

Still Life with Jug and African Bowl. 1912.
Ernst Ludwig Kirchner

틀을 벗어난 자유로움과 명랑한 느낌을 주는 작품이에요. 정교하고 사실적이지는 않아도 화가의 개성과 감성이 드러나는 그림에는 왠지 모를 끌림이 느껴집니다.

해외여행을 해 본 경험이 없는 루소는 직접 본 적 없는 정글
을 상상만으로 묘사했어요. 이 외에도 루소가 상상으로 그
린 정글 작품이 많으니, 그만의 독특한 색감과 형식의 다른
그림들도 함께 감상해 보세요.

Jungle with Setting Sun. 1910.
Henri Rousseau

Stilleven met Vruchten. 1670.
Abraham Brueghel

이 작품을 그린 아브라함 브뤼헐은 어린 나이에 이탈리아로 이주해 장식적인 바로크 양식의 정물화 스타일을 개발하는 데 중요한 역할을 한 화가인데요. 어릴 적부터 예술적 감각이 뛰어나 15세 때 첫 정물화 작품을 팔았다고 합니다.

투명하고 맑은 느낌이 사랑스러운 꽃 정물화네요. 네덜란
드 화가인 윌렘 반 린은 꽃 그림 전문가로 벽난로와 지붕 위
의 장식 작업을 많이 한 것으로 유명합니다.

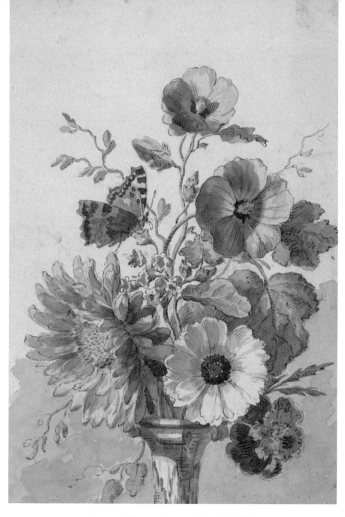

Bouquet of Flowers with a Butterfly. 1763~1825.
Willem van Leen

9

행복은 습관이다. 그것을 몸에 지녀라.

조지 허버트

넝쿨식물인 클레마티스의 꽃말은 '당신의 마음은 진실로
아름답다', '고결'이라고 합니다. 울타리나 담장 근처에 핀
클레마티스꽃을 가만히 보고 있노라면 왜 그런 꽃말이 붙
었는지 알 것 같은 기분이 들어요.

Lilac Clematis. 1915.
Margaret Armstrong

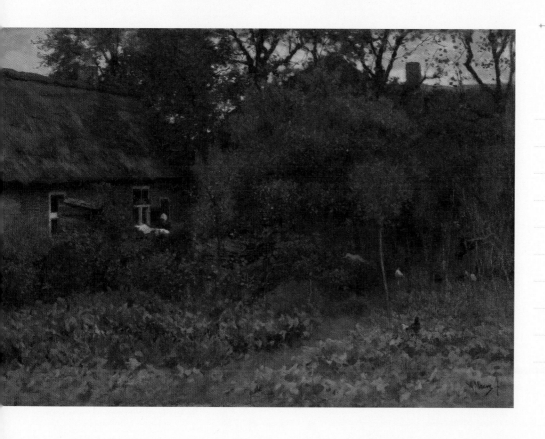

The Vegetable Garden. c.1885~1888.
Anton Mauve

안톤 마우베는 네덜란드의 현실주의 화가로 사촌인 고흐에게 미술을 가르치는 등 커다란 영향을 주었다고 해요. 그는 자연환경 속의 사람과 동물을 묘사한 그림을 주로 그렸습니다.

성격도 생김새도 모두 다른 사람들이 모여 조화와 균형을
이루듯, 저마다 다른 형태와 색을 가진 꽃들도 함께 어우러
지니 더욱 아름답지 않나요?

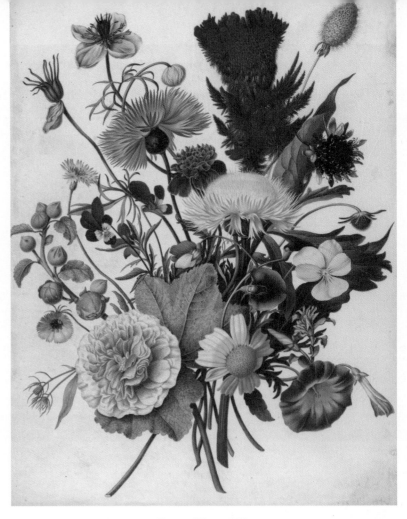

Bouquet of Flowers. 1680.
Anonymous

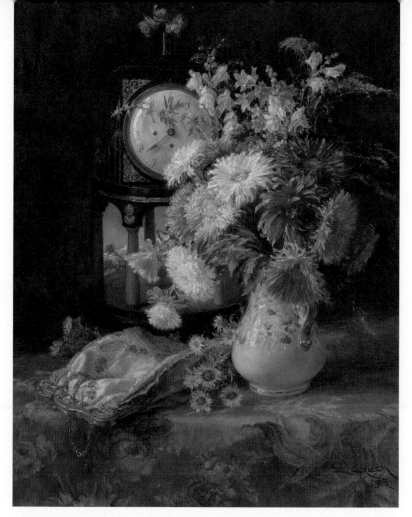

Stillleben mit Antiker Uhr. 1917.
Emil Czech

그림 속 화려한 무늬의 테이블보와 섬세하게 묘사된 시계
가 인상적입니다. 정물화는 일상 속 사물의 모습을 주로 담
은 그림이기에 당시 사람들의 생활상을 엿볼 수 있어서 더
욱 흥미롭지요.

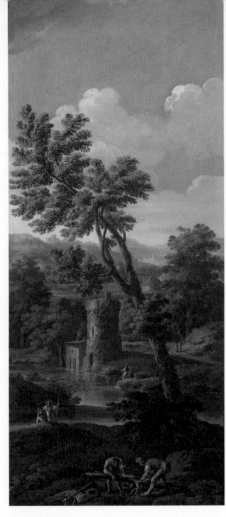

위태롭게 휘어진 나무 아래에, 각자의 작업에 열중하는 사
람들의 모습이 보입니다. 새참을 건네며 그들의 고단함을
잠시 덜어 주고 싶네요.

An Italianate River Landscape with Figures in the Foreground Breaking up a Tree, Fishermen and Mountains beyond.
Paolo Anesi

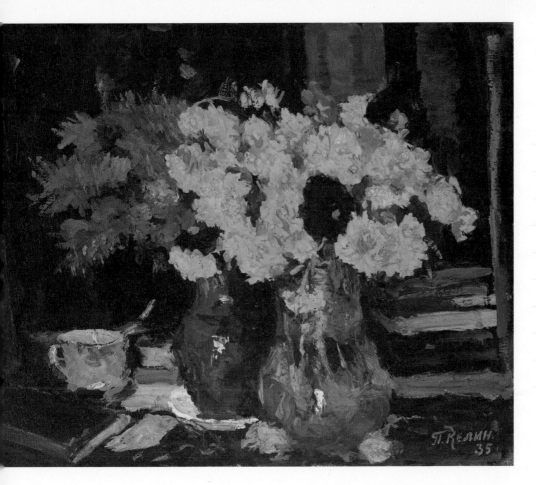

Still Life. 1935.
Petr Ivanovich Kelin

'꽃은 말하지 않는다. 그저 우리에게 보여 줄 뿐이다.'
- 스테파니 스킴

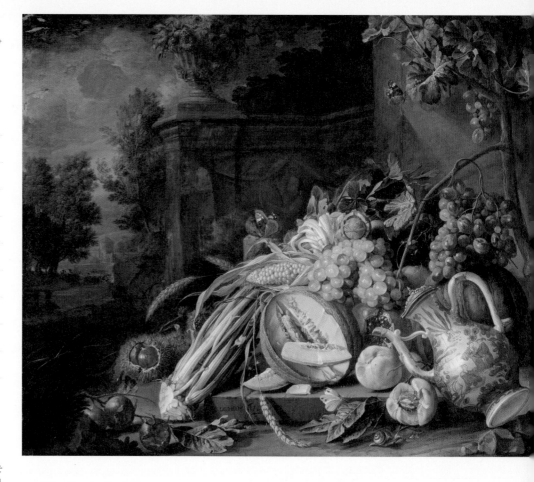

풍성하게 놓인 과일과 채소가 풍요로움을 느끼게 해 주는
작품입니다. 그림 속 중국 청화백자 주전자는 17세기 중산
층 수집가들 사이에 큰 인기를 끌었는데요. 그림은 한 시대
의 유행을 보여 주기에 더욱 흥미로워요.

Still Life with Vegetables and Fruit before a Garden Balustrade. 1658.
Cornelis de Heem

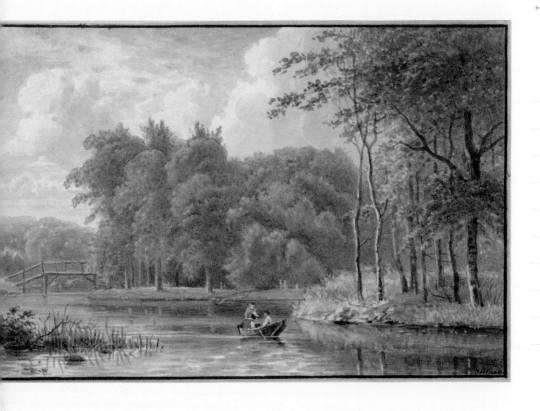

Landschap met Figuren in Een Roeibootje. 1792~1861.
Georgius Jacobus Johannes van Os

많은 이들이 인생 영화로 꼽는 〈흐르는 강물처럼〉이 연상되는 작품이에요. 잔잔하게 흐르는 강물처럼 우리의 삶도 평온하게 흘러가기를 소망해 봅니다.

자신의 평생을 정물화 그리는 데 쏟았던 프레이어는 19세
기 독일에서 손꼽히는 정물화 화가가 되었는데요, 몇 가지
예외를 제외한 그의 작품 대부분은 과일을 그린 정물화였
다고 합니다.

Still Life with Champagne Glass and Fruit on a Damask Cloth.
Johann Wilhelm Preyer

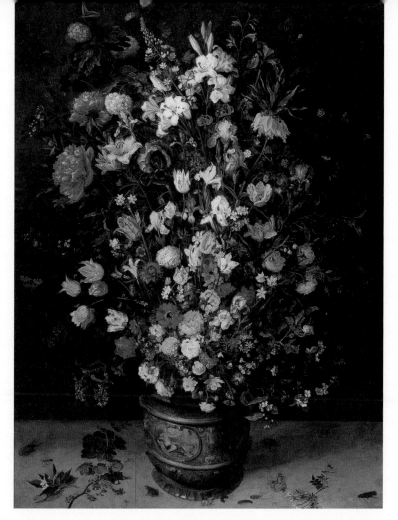

Bouquet of Flowers. 1600~1625.
Jan Brueghel the Elder

꽃병을 가득 메운 수많은 꽃을 그 당시에 어떻게 구했을까
요? 화가인 브뤼헐은 네덜란드 통치자와 가까이 지낸 덕분
에 왕실 소유의 온실에 자유롭게 출입할 수 있었고, 그래서
여러 진귀한 꽃을 구해 작품을 완성할 수 있었다고 해요.

Viburnum. 1922.
Ambroży Sabatowski

가막살나무가 그려진 풍경화입니다. 어디서 본 듯한 평범
하고 익숙한 느낌이지만 그런 평범함 덕분에 마음이 편안
해지지 않나요?

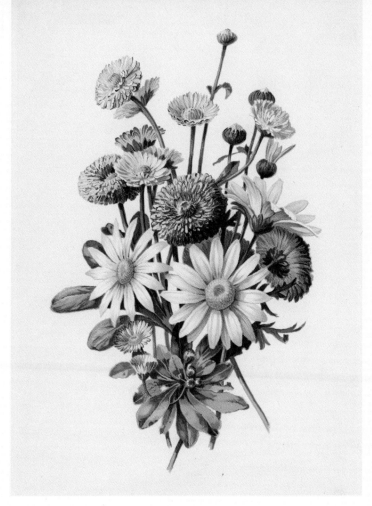

Daisies. 1885.
Alois Lunzer

앞쪽에 배치된 데이지꽃이 청초한 분위기를 자아내는 꽃다 발 그림입니다. 하얀색 데이지꽃은 기쁨, 행복, 우정을 상징 한다고 해요.

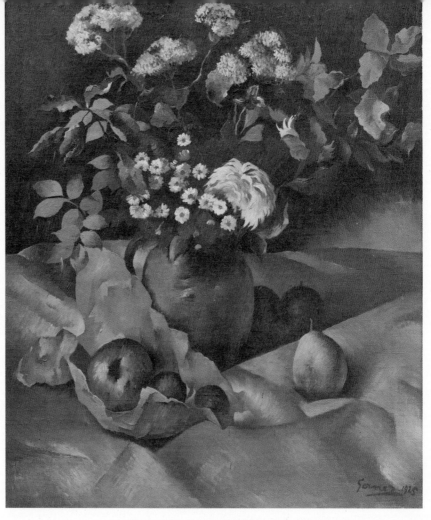

Still Life with Flowers, Pears and Apples. 1925.
Paul-Elie Gernez

프랑스 화가 폴 엘리 게르네즈의 과일과 꽃이 있는 정물화
입니다. 안정되고 절제된 느낌의 색채가 기분까지 차분하
게 만들어 주는 것 같아요.

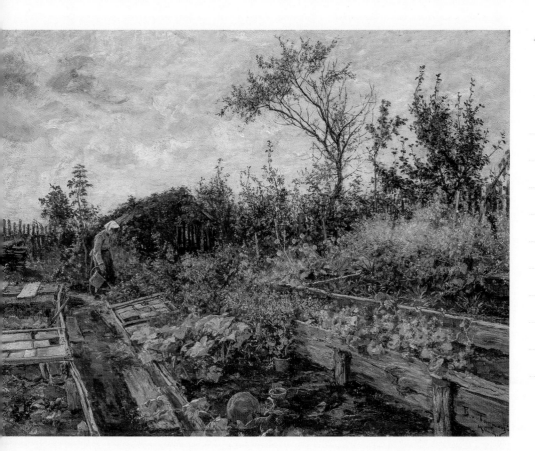

In the Farmhouse Garden.
Bertha von Tarnoczy

한 여인이 농가 정원에서 식물들에 물을 주고 있습니다.
분명히 노래를 작게 흥얼거리고 있을 거예요. 식물을 가꾸
고 보살피는 것은 자연과 교감할 수 있는 소중한 경험이랍
니다.

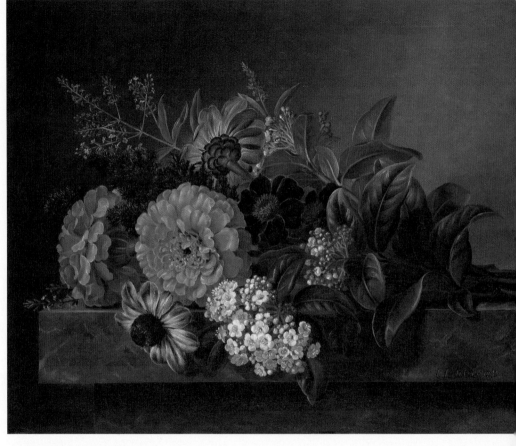

마리골드의 꽃말은 '반드시 오고야 말 행복'이라고 합니다.
기분 좋은 일을 상상하며 활기찬 하루를 시작하세요.

Flowers in a Vase on a Marble Tabletop. 1833.
Johan Laurentz Jensen

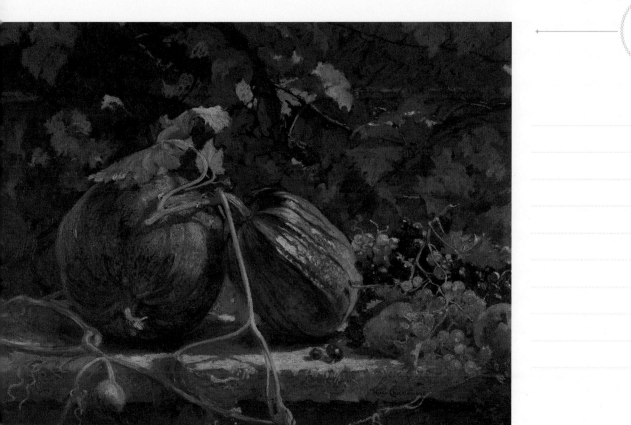

Stillleben. 1903.
Hugo Charlemont

작품에서 묵직한 호박의 존재감이 느껴지네요. "호박이 넝쿨째 굴러들어 온다"는 말처럼 뜻밖의 행운과 복을 주는 호박은 예로부터 귀하게 여겨져 왔습니다.

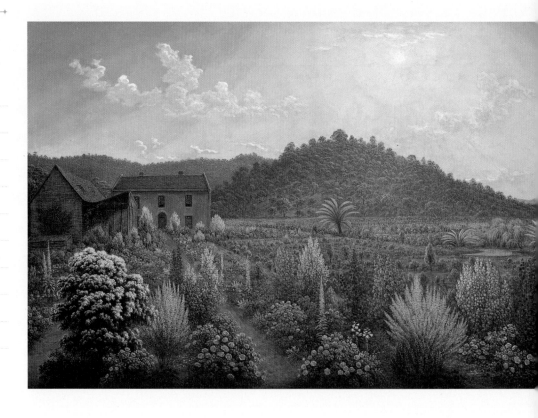

찬란한 햇빛과 몽글몽글한 터치감이 살아 있는 풍경화입니다. 잘 정돈되어 보이는 정원이 평화롭고 따뜻한 느낌으로 다가옵니다.

A View of the Artist's House and Garden, in Mills Plains, Van Diemen's Land. 1835.
John Glover

Chrysanthemums in the Garden at Petit-Gennevilliers. 1893.
Gustave Caillebotte

국화는 주로 '지혜', '평화', '절개'라는 꽃말을 가지고 있으
며 색깔에 따라 다른 꽃말을 가지기도 하지요. 가을의 색과
향이 담긴 국화꽃과 함께 9월의 정취를 느껴 보세요.

September —— 19

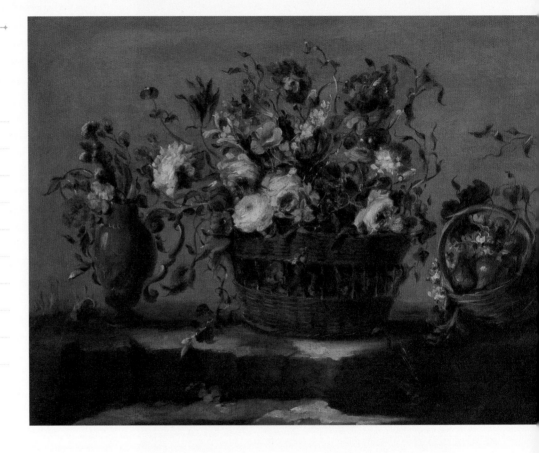

'기쁨이나 슬픔 속에서 꽃은 우리의 변함없는 친구입니다.'
– 오카쿠라 카쿠조

Still Life of a Basket of Flowers on a Rock Ledge.
The Pseudo-Guardi

Cut-leaved Glandular Potentilla. 1815~1819.
Sydenham Edwards

포텐틸라는 아네모네를 닮은 깔끔한 모양의 잎과 매력적인
꽃으로 정원에 활기를 불어넣어 주는 식물이에요. 늦은 봄
부터 가을까지 오랜 기간에 걸쳐 꽃을 피운답니다.

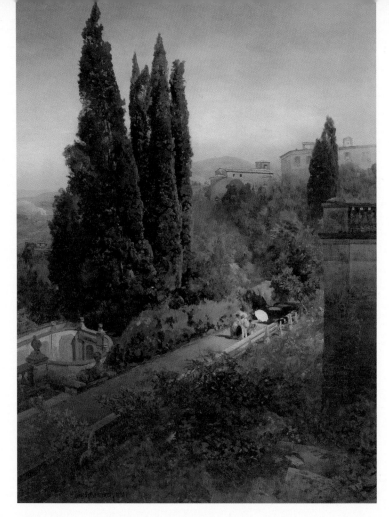

높은 곳에서 내려다본 모습을 그린 풍경화입니다. 평화롭고 따뜻한 느낌에 계속 들여다보게 되네요. 양산을 쓰고 가는 여인들과 나란히 걸어가며 이야기꽃을 피우고 싶어져요.

A View of the Garden of Villa d'Este in Tivoli, Near Rome.
Oswald Achenbach

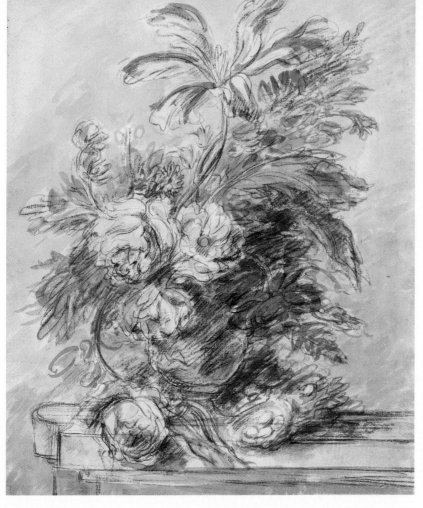

A Flower Piece. c.1970.
Eric Hebborn

네덜란드 화가인 후이섬이 그린 꽃이 있는 정물화입니다.
꽃들이 춤을 추듯 경쾌하고 리듬감 있게 표현된 붓 터치가
인상적이네요. 후이섬은 주로 꽃 정물화를 그렸는데 당대
에도 유명했던 세계적인 화가였지요.

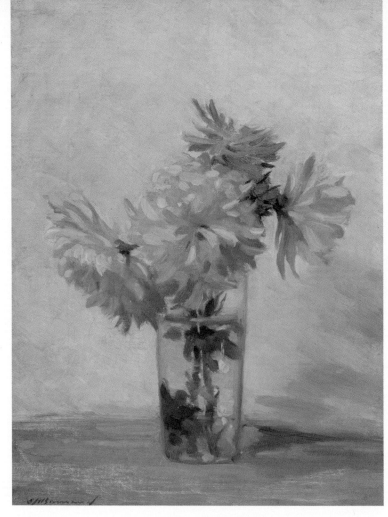

노란 꽃을 그린 정물화입니다. 따뜻함과 안정감을 주는 노란색은 주변의 분위기를 명랑과 활기로 채우지요. 기쁨을 주는 색이라서 집을 꾸미는 인테리어에 종종 활용됩니다.

Still Life with Bouquet of Yellow Flowers. 1887.
Edward Herbert Barnard

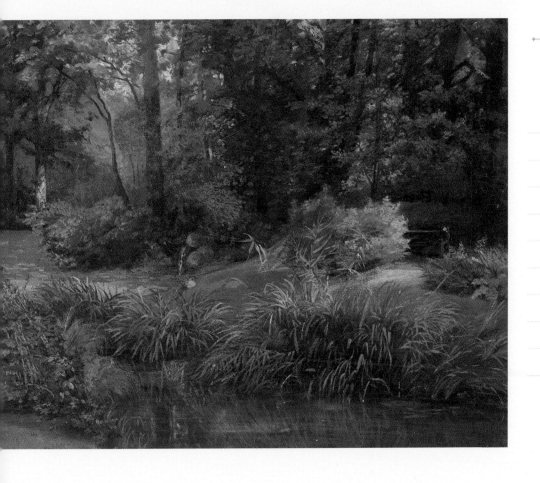

Nature Study. 1886.
Elise Habelt

따사로운 햇살과 녹색의 푸르름으로 시야를 가득 채우는
자연은 지친 일상에 큰 위로와 여유를 선사한답니다.

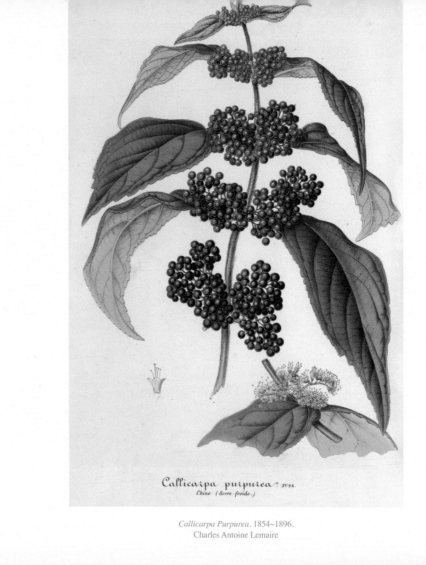

Callicarpa purpurea? juss.
Chine (Serre-froide.)

Callicarpa Purpurea. 1854~1896.
Charles Antoine Lemaire

꽃보다 더 눈에 띄는 좀작살나무의 열매는 가을이 깊어져
갈수록 보석처럼 아름답게 물들어 갑니다.

26 September

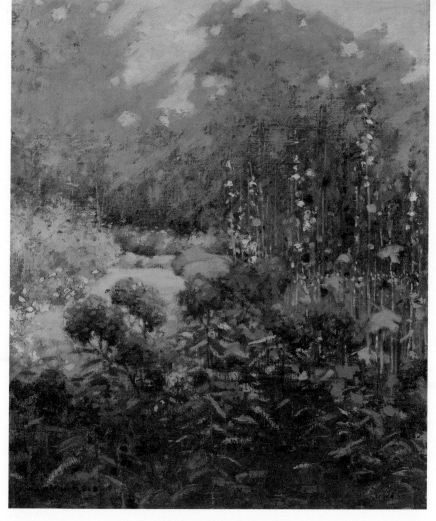

A Garden in September. 1889~1899.
Mary Hiester Reid

더위가 사그라든 9월은 바람도 햇살도 온도도 모두 달라져
있어요. 당신이 꿈꾸는 9월의 정원은 어떤 모습인가요?

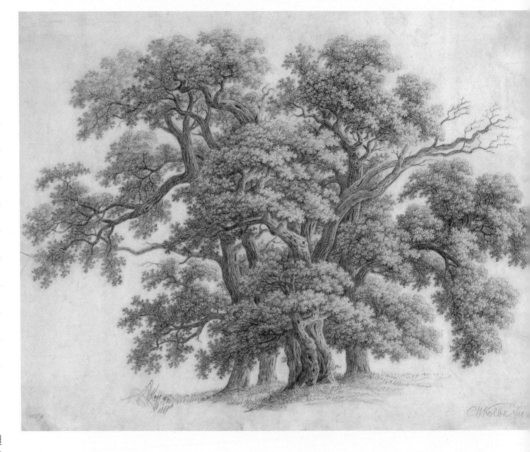

Study of Oak Trees. 1800.
Carl Wilhelm Kolbe the Elder

그리스 신화에 의하면 제우스가 인간들에게 경고를 내릴 때 떡갈나무 중에서 가장 튼튼하고 딱딱한 것을 골라 벼락을 때린다고 합니다. 이렇듯 떡갈나무는 단단하고 굳센 나무인데요, 그래서인지 떡갈나무가 탄생화인 사람은 진취적이고 낙천적이라고 합니다.

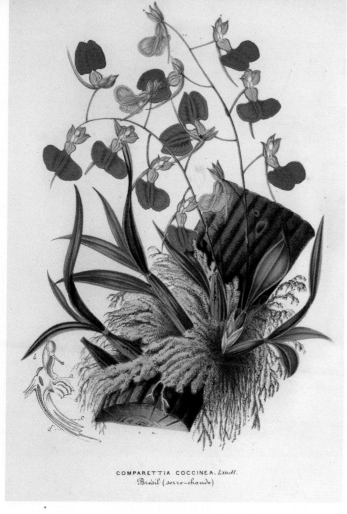

COMPARETTIA COCCINEA. *Lindl.*

Brésil (serre-chaude)

Comparettia Coccinea. 1854~1896.
Charles Antoine Lemaire

19세기 프랑스의 식물학자이자 화가였던 샤를 앙투안 르메르의 작품입니다. 이국적인 식물에 매료되었던 그는 전 세계의 식물을 유럽으로 사들여 연구하며 많은 식물화 작품을 그렸습니다.

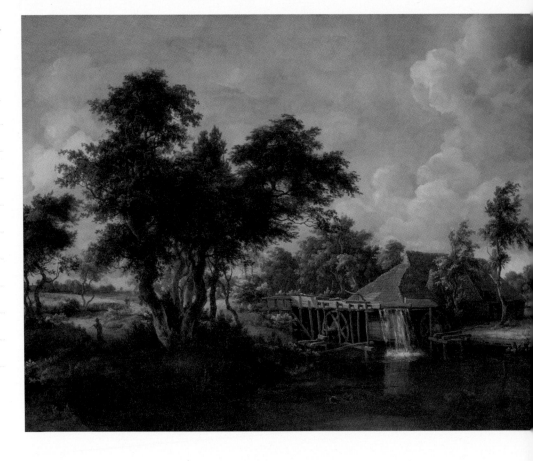

네덜란드의 화가 메인더르트 호베마의 작품입니다. 작품
속 물레방아는 인간의 덧없음과 네덜란드 사람들의 근면함
을 상징하고 있다고 해요.

The Watermill with the Great Red Roof. 1662~1665.
Meindert Hobbema

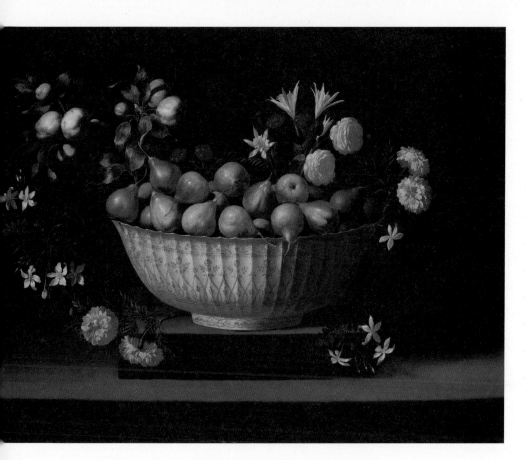

Flowers and Fruit in a Chinese Bowl. c.1645.
Juan de Zurbarán

스페인의 화가 후안 데 수르바란이 오랜 기간에 걸쳐 완성한 정물화입니다. 값비싼 중국식 도자기 그릇에 세밀하게 그려진 과일 정물화는 그 당시의 부유한 고객들에게 많은 인기를 얻었답니다.

Rugosa Rose Fruit. 2020.
Eunhee Park_Botanicalartist

가을은 자연의 계절이기보다는 영혼의 계절임을 나는 알았다.
프리드리히 니체

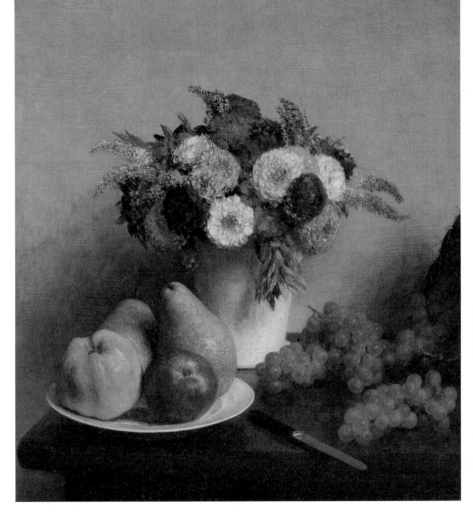

프랑스의 화가 라투르가 그린 정물화는 고전적이며 섬세한
묘사와 우아한 색채로 수집가들에게 매우 인기 있었다고 해
요. 그의 작품은 19세기 정물화에 관한 중요한 자료가 되고
있습니다.

Flowers and Fruit. 1865.
Henri Fantin-Latour

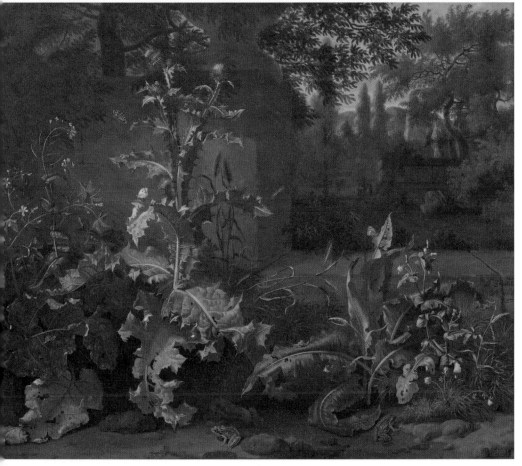

Thistles, Dock and Other Forest-Floor Plants in a parkland Setting with Frogs, Butterflies and Snails. 1681.
Dirk Maas

네덜란드 풍경화가인 더크 마스의 작품입니다. 공원 한쪽의 엉겅퀴와 개구리, 나비와 달팽이를 그린 작품인데요. 저채도의 색감으로 통일되어 이른 새벽의 조용하고 미묘한 분위기가 느껴집니다.

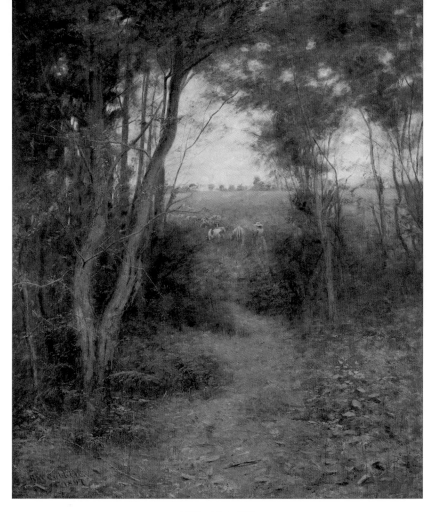

A Ti-Tree Glade. 1897.
Frederick McCubbin

19세기 호주의 인상주의 화가 매커빈은 초기에는 미술로
생계를 이어가는 데 어려움을 겪었지만 이후 성공한 미술
가이자 존경받는 예술가가 되었다고 해요. 그는 호주의 신
비로운 숲과 일상 속 사람들의 모습을 주로 그렸답니다.

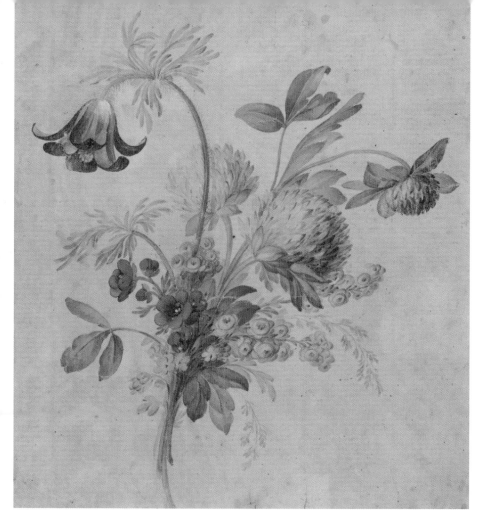

A Bouquet of Wild Flowers. c.1820.
Henryka Beyer

'아무것도 아닌 듯한 작은 것들은 개별적으로는 무취인 것처럼 보여도, 여럿이 어우러져 공기를 향기롭게 하는 초원의 꽃처럼 우리에게 평화를 줍니다.'

– 조르주 베르나노스

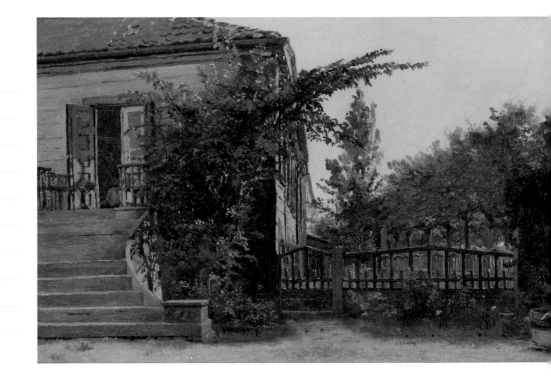

덴마크 화가인 쾨브케는 대부분의 그림 모티브를 주변 환
경에서 찾았다고 해요. 그의 그림은 구도가 잘 잡혀 조화롭
고 색채 감각이 뛰어난 것으로 인정받았습니다.

The Garden Steps Leading to the Artist's Studio on Blegdammen.
Christen Købke

Medusa Chrysanthemum. 1885.
Alois Lunzer

꽃잎이 가늘고 길게 늘어져 '메두사 국화'라고 불리는 걸까
요? 불꽃이 터져 흘러내리는 모습 같기도 합니다.

따뜻한 색채로 편안한 느낌을 주는 풍경화를 감상하는 것만
으로도 일상의 소란스러움에서 벗어나 마음의 안정을 느끼
게 됩니다. 잠시 심호흡을 하면서 작품을 감상해 보세요.

A Watermill in a Woody Landscape. 1854.
Lodewijk Hendrik Arends

Vase de Fleurs.
Henri Martin

프랑스 인상파 화가 앙리 마르탱의 꽃 정물화입니다. 툭툭
자유롭게 찍어 낸 듯한 붓 터치와 따뜻한 색감이 인상적이
네요.

'자연을 향한 사랑을 간직하라. 그것이야말로 예술을 더 깊
이 있게 이해하는 진정한 방법이다.'

- 빈센트 반 고흐

The Poet's Garden. 1888.
Vincent van Gogh

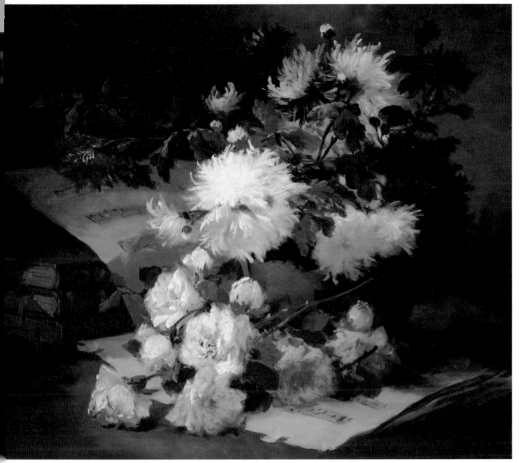

Still Life with Sheet Music and Books.
Eugène Henri Cauchois

꽃과 책, 악보가 함께 그려진 정물화 작품입니다. 음악과 꽃은 우리의 눈과 귀를 즐겁게 해 주는 소중한 존재이기도 해요. 작품을 감상하며 좋아하는 음악을 떠올려 보세요.

딸기나무는 가을부터 한겨울까지 가지 끝에 향기로운 종
모양의 꽃을 피웁니다. 딸기나무에 핀 꽃 모양이 은방울꽃
과 매우 흡사하죠?

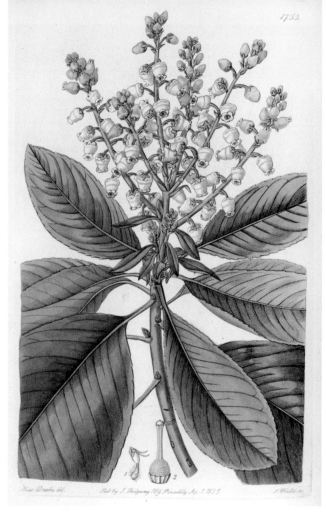

Tall Arbutus, or Strawberry Tree. 1815~1819.
Sydenham Edwards

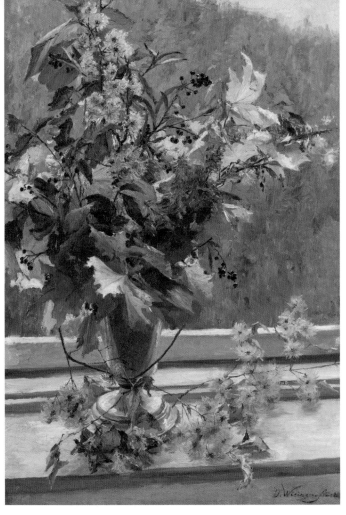

Herbstlaub(Autumn Leaves).
Olga Wisinger-Florian

'나무의 모든 잎이 꽃이 되는 가을은 두 번째 봄이다.'
– 알베르 카뮈

잎사귀 하나도 시선의 각도에 따라 다른 형태로 보이고 다른 느낌을 주는데요, 다른 사람들의 시선 속에서 나는 어떤 모습일까요? 또 나는 어떤 시선으로 다른 사람들을 보고 있을까요?

Studies van Wingerdbladen. 1796.
Willem van Leen

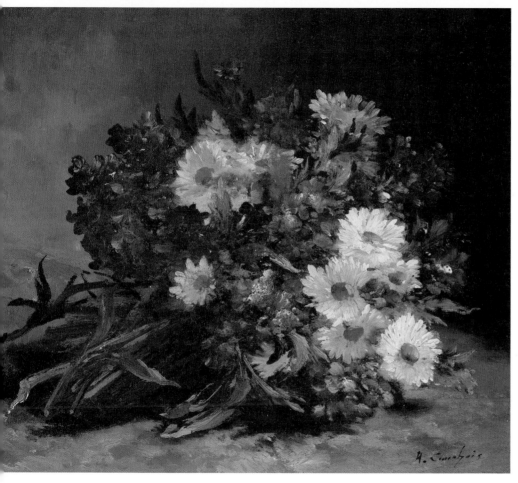

Bouquet with Daisies and Gold Lacquer. c.1900.
Eugène Henri Cauchois

프랑스 인상주의 화가 코슈아의 작품입니다. 그의 정물화 작품은 인상파 예술가들의 작품에서 많은 영향을 받아 강렬한 색채와 함께 부드럽고 낭만적인 분위기를 동시에 가지고 있답니다.

노을빛으로 물들어 가는 하늘 풍경. 오늘 하루 고단했던 나를 토닥이듯 편안한 위안으로 다가옵니다. 깊게 심호흡을 하면서 편안하게 그림을 감상해 보세요.

South American Scene with a Cabin.
Martin Johnson Heade

Zinnias. c.1897.
Henri Fantin-Latour

백일홍은 말 그대로 '백 일 동안 붉게 피우는 꽃'이라는 의
미로 오랫동안 시들지 않는다고 하여 붙여진 이름이에요.
'행복', '인연', '기다림'이라는 꽃말이 있답니다.

October ——— 17

모란과 도라지꽃이 그려진 일본의 목판화 작품입니다. 빈 공간의 여유로움과 평면적 구성, 뚜렷한 윤곽선 등 작품에서 느껴지는 목판화만의 매력을 만나 보세요.

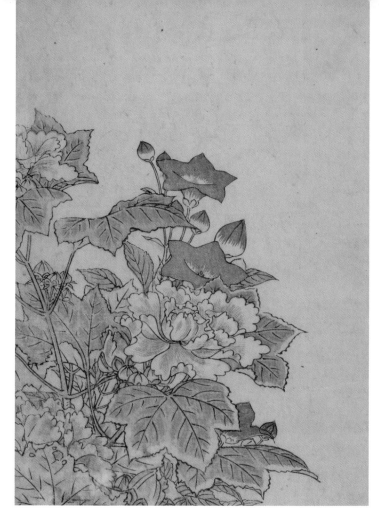

Autumn Flowers: Peonies and Bellflowers, from the book
"Mirror of Beautiful Women of the Pleasure Quarters(Seiro bijin awase sugata kagami)," vol. 2. 1776.
Katsukawa Shunsho

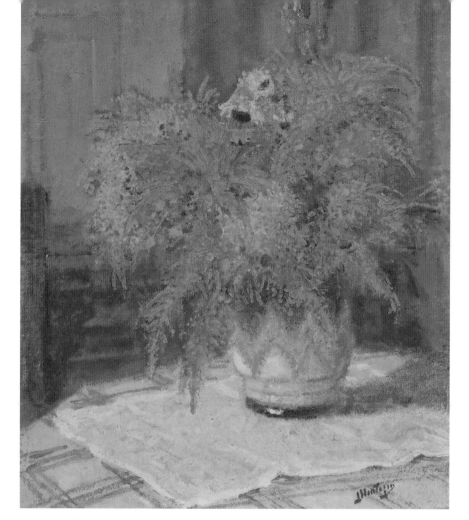

Bouquet de Fleurs.
Pierre-Eugène Montézin

프랑스 화가 피에르 외젠 몬테진이 그린 정물화입니다. 가을의 정취가 물씬 풍기는 갈대밭이 연상되네요. 탁 트인 벌판에 서서 바람결에 흔들리는 갈대숲을 상상해 보세요.

어두운 배경 덕분에 과꽃의 화려함이 더욱 두드러지는 작품입니다. 과꽃은 풍성해 보이고 꽃 피는 기간도 길어서 장식용으로 인기가 많은 꽃이랍니다.

Bouquet of Asters, 1859.
Gustave Courbet

Still Life with Fruit and Oysters. 1660~1679.
Abraham Mignon

풍요롭게 쌓인 과일과 화려한 소품들을 담아낸 정교하고
세밀한 기법에 감탄이 절로 나옵니다. 화가 미뇽은 39세에
요절했지만 그가 남긴 정물화 작품들은 현재까지도 많은
사랑을 받고 있지요.

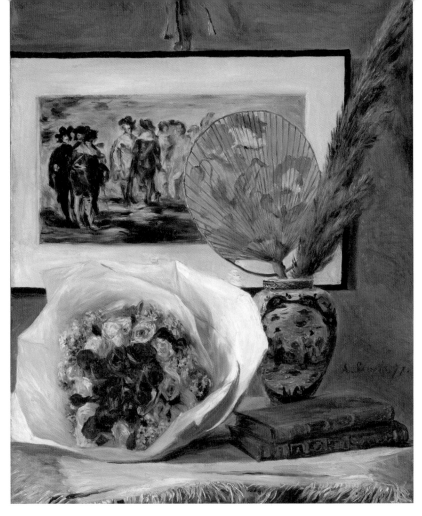

Still Life with Bouquet. 1871.
Pierre-Auguste Renoir

누구를 위한 꽃다발일까요? 액자 속 인물들은 어떤 사람들
일까요? 작품을 감상하며 나만의 상상 속 이야기를 만들어
보세요.

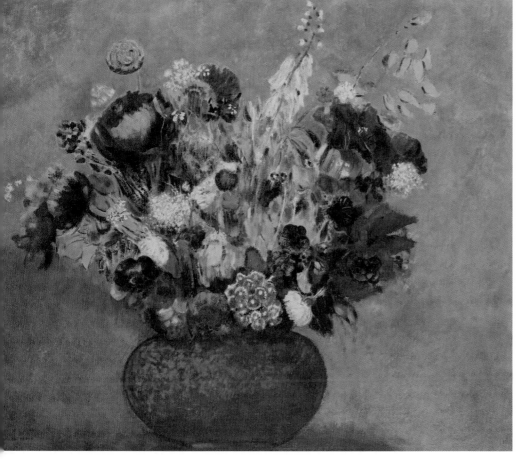

Pavots et Oeillets de Poète Dans un Vase.
Odilon Redon

'행복은 습관입니다. 그것을 가꾸십시오.'

- 엘버트 허버드

A Bouquet of Wildflowers,
Olga Wisinger-Florian

거친 비바람에도 묵묵히 버티고 이겨 내는 야생화를 그린
작품입니다. 거친 질감의 붓 터치가 작품의 제목 〈야생화 꽃
다발〉과 잘 어울리는 듯합니다.

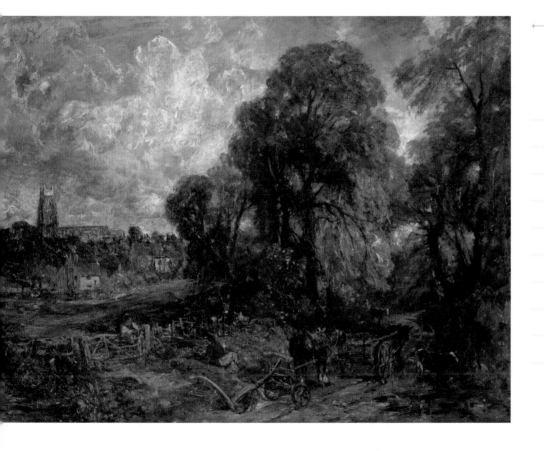

Stoke-by-Nayland. 1836.
John Constable

유화로 그린 컨스터블의 풍경화입니다. 화가는 자신이 가장 좋아하는 주제인 어린 시절을 보낸 영국 서쪽의 시골 마을을 주로 묘사하곤 했습니다.

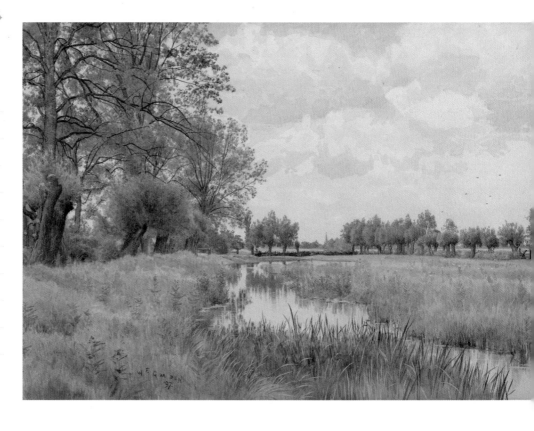

영국 잉글랜드 남서부의 연안 마을, 세인트아이브스 근처
의 강 풍경입니다. 적막하지만 평화로운 분위기가 감도는
작품이네요.

River Landscape near St. Ives, Huntingdonshire. 1897.
William Fraser Garden

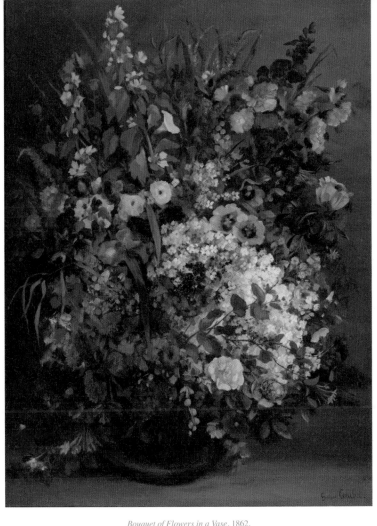

Bouquet of Flowers in a Vase. 1862.
Gustave Courbet

프랑스 사실주의 화가 구스타브 쿠르베가 '나에게 천사를
보여 달라. 그러면 그리겠다'라고 말한 유명한 일화가 있어
요. 철저한 사실주의 화가였던 쿠르베의 다른 작품들도 함
께 감상해 보세요.

측백나무에는 천연 항균 성분인 피톤치드가 함유되어 있어
요. 예로부터 신선이 되는 나무라 하여 귀한 대접을 받았던
측백나무의 꽃말은 '기도', '견고한 우정'입니다.

Thuya Orientalis(Biota), var. Verschaffeltii. 1854~1896.
Charles Antoine Lemaire

Distant View of Niagara Falls, 1830.
Thomas Cole

잠시 넋을 놓고 바라봤던, 지금까지도 기억나는 풍경이 있나요? 자연이 주는 풍광도 예술이지만 그 풍경을 화폭에 구현해 낸 화가의 재능 또한 경이롭습니다.

Asters in a Vase.
Charles Philipard

국화와 비슷하게 생긴 과꽃은 '유쾌한 기억', '추억'이라는
꽃말을 가지고 있어요. 매일의 일상이 먼 훗날 좋은 추억으
로 기억되길 바랍니다.

Wild Flowers(Thistles).
Elihu Vedder

마치 모래 폭풍 속에서 위태롭게 흔들리는 야생화를 표현한 것 같은 작품이네요. 모노톤이 주는 분위기를 나만의 감성으로 느껴 보세요.

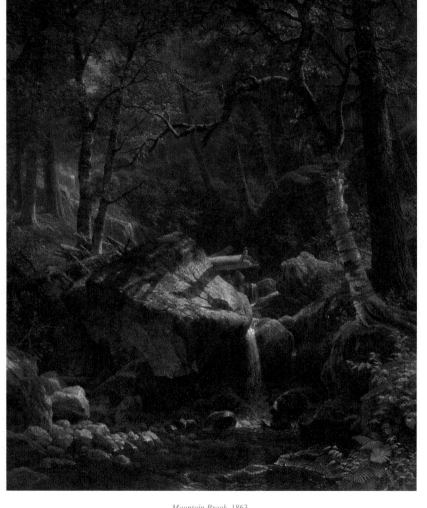

Mountain Brook. 1863.
Albert Bierstadt

비평가들로부터 "비어슈타트의 걸작"이라 칭송받은 작품입
니다. 빛과 그늘을 사실감 있게 표현한 멋진 작품이죠?

천국은 우리의 머리 위에도 있고, 발아래에도 있다.

헨리 데이비드 소로

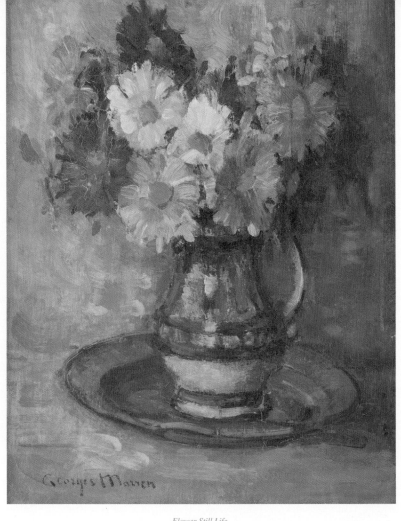

Flower Still Life.
Georges Morren

따뜻하고 포근한 색감의 정물화를 감상하며 잠시 고요하고
편안한 시간을 보내 보세요. 향긋한 차 한 잔과 함께라면 더
욱 좋겠죠?

Pink Flowers with Spiky Green Leaves. c.1915.
Hannah Borger Overbeck

주로 수채화를 그렸던 숙련된 아티스트, 한나 오버벡은 여동생과 함께 자연에서 영감을 받은 장식적인 그림을 도자기에 다수 그렸습니다.

바람에 흔들리는 갈대밭이 연상되는 작품에서 가을의 정취
가 물씬 풍겨 옵니다. 갈대는 빗자루나 솜, 펄프의 원료로
쓰일 뿐 아니라 물을 깨끗하게 정화하는 이로운 기능도 하
는 식물이지요.

Schilf am Herbstlichen Bachufer. c.1830.
Christian Friedrich Gille

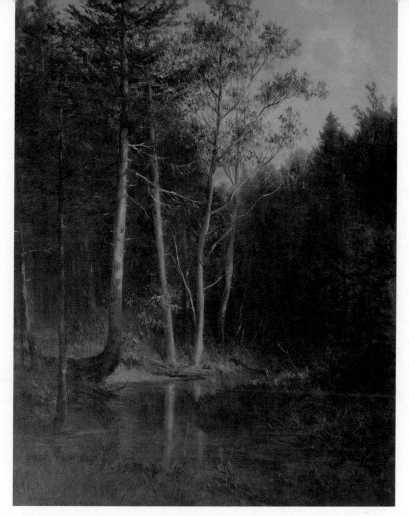

Waldpartie am Gerichtsberg bei Kaumberg. 1878.
Ludwig Halauska

오스트리아의 풍경화가 할라우스카는 빈 아카데미에서 공
부한 후 오스트리아 북동부와 알파인 지역, 잘츠카머구트
지역의 풍경을 주로 그렸습니다. 그의 다른 작품들도 함께
감상해 보세요.

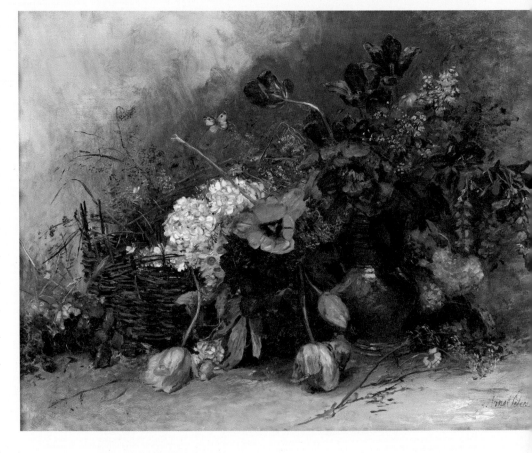

안나 피터스는 직접 그린 그림을 판매하여 생계를 꾸릴 수
있었던 독일 최초의 여성 화가였는데요, 주로 전통적인 네
덜란드 스타일의 꽃과 식물들을 그린 그녀는 여성 화가에
대한 제약을 극복하기 위해 많은 노력을 기울였습니다.

A Floral Still Life.
Anna Peters

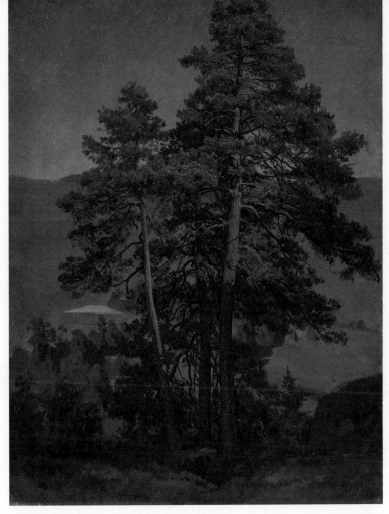

Pinetrees. 1850.
August Cappelen

일상적인 평범한 풍경이 화가의 손끝에서 멋진 작품으로
탄생하는 마법. 예술은 늘 가까운 곳에 있답니다.

카펫이 깔린 탁자 위에 넘치게 쌓인 꽃들 옆으로 웅크리고
있는 강아지의 모습이 조금은 애처로워 보입니다. 주인을
기다리고 있는 것 같기도, 꽃들을 지키고 있는 것 같기도 하
네요.

A Still Life of Flowers Set on a Table with a Carpet, a Music Book and a Dog Seated on a Pillow. 1649.
François Habert

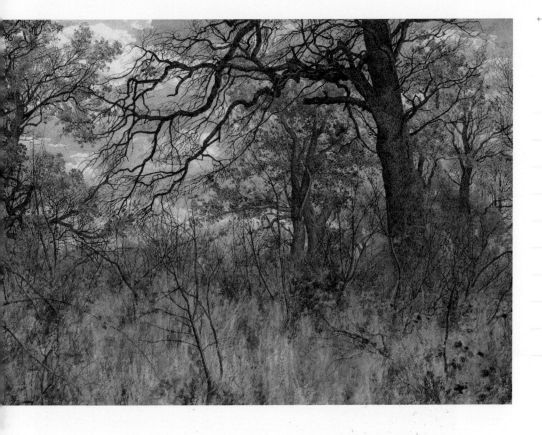

Trees and Undergrowth. 1885.
William Fraser Garden

'자연과 책은 보는 사람의 것이다.'

– 랄프 왈도 에머슨

정성껏 가꾸고 있는 나만의 반려식물이 있나요? 잎이 자라
고 꽃을 피우는 과정을 보는 것만으로 마음이 치유되고 소
소한 행복도 느낄 수 있어요.

A Potted Plant.
Henri-Horace Roland Delaporte

Silverberry(Fruit). (Elaeagnus Commutata). 1925.
Mary Vaux Walcott

실버베리 꽃은 은은한 향기로 벌을 유혹하는데요, 완전히
익은 열매는 잼으로도 만들어 먹을 수 있답니다.

November — 11

향이 좋고 꽃이 오래도록 시들지 않아서 꽃꽂이에 종종 사용되는 국화꽃은 9월에서 11월 사이에 피어 '가을의 전령사'라고도 불린답니다.

Flower Still Life, Autumn Chrysanthemums in a White Vase. 1889.
Henri Fantin-Latour

Still Life with Mushrooms, Fruit, a Basket of Flowers and a Cat.
Simone Del Tintore

버섯과 과일, 꽃바구니와 고양이가 그려진 정물화 작품입니다. 부끄럽기도 하고 놀란 것 같기도 한 고양이의 눈빛이 마냥 귀엽고 사랑스러워요.

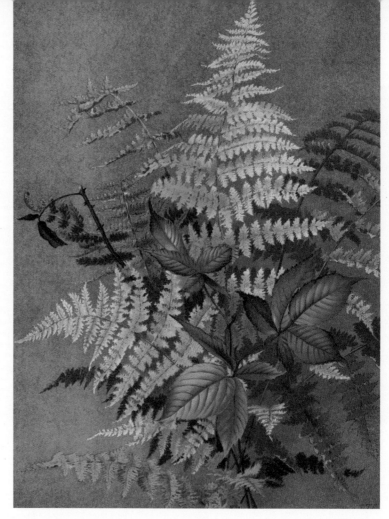

Autumn Ferns. 1887.
Ellen Fisher

양치식물은 꽃이나 씨앗이 없고 버섯처럼 포자로 번식하는
식물인데요, 양치식물 대다수는 잎이나 줄기 모양이 독특
하고 예뻐서 플랜테리어를 할 때도 인기가 많답니다.

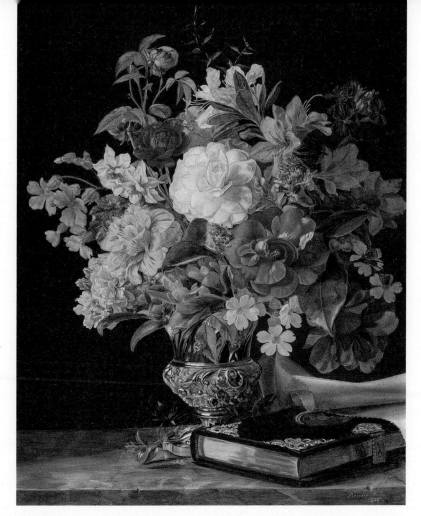

A Bouquet of Flowers with Camellias in a Silver Vase. 1844.
Rosalia Amon

겨울 추위 속에서도 꽃을 피우는 동백꽃의 꽃말은 '당신을 누구보다 사랑합니다'입니다. 은색 화병에 꽉 차게 꽂힌 동백꽃들이 어두운 배경을 뒤로 밝게 그려져 화사함이 더욱 강조되는 작품입니다.

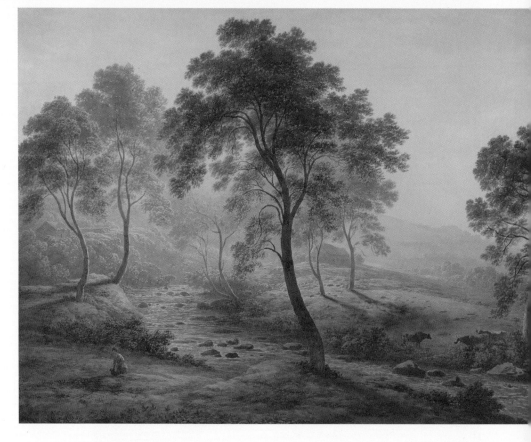

'뿌리가 깊은 나무는 바람에 흔들리지 않는다. 심지를 굳게
하고 자신이 원하는 바를 따라 묵묵히 나아갈 뿐이다.'
 - 마크 저커버그

Early Morning near Loch Katrine in the Trossachs, Scotland. before 1831.
John Glover

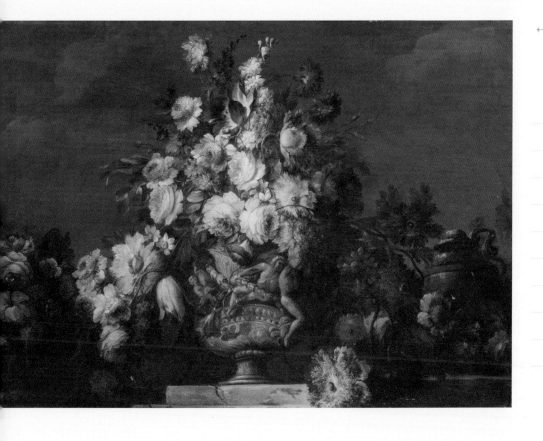

Still-Life with a Bouquet.
Michele Antonio Rapous

라포스는 18~19세기 초에 이탈리아 피에몬테에서 정물화를 그린 최고의 화가로 인정받고 있습니다. 그의 정물화에서는 섬세하게 그려진 꽃들뿐만 아니라 장식적인 우아함이 돋보이는 꽃병, 건축 및 장식 요소들도 감상할 수 있답니다.

Close-flowered Tabernaemontana. 1815~1819.
Sydenham Edwards

바람개비꽃이라고 불리는 이 식물은 크고 광택이 나는 짙은 녹색 잎과 흰 꽃이 있는 상록수 등근 관목입니다. 줄기를 꺾으면 독성이 있는 우윳빛 라텍스가 흘러나온다고 해서 '우유꽃'이라고 불리기도 한답니다.

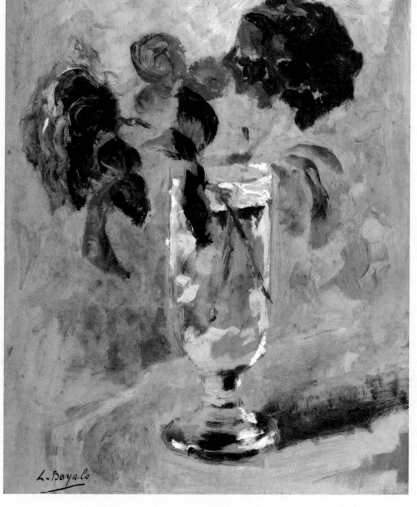

Rose Glass.
Luce Boyals

보얄스는 음악과 시, 예술에 조예 깊은 아버지와 할아버지
가 있는 부유하고 문화적인 환경에서 자랐습니다. 그녀의
집은 종종 다양한 예술 활동을 대표하는 장소로 사용되어
화가로서의 취향과 재능에 영향을 주었다고 합니다.

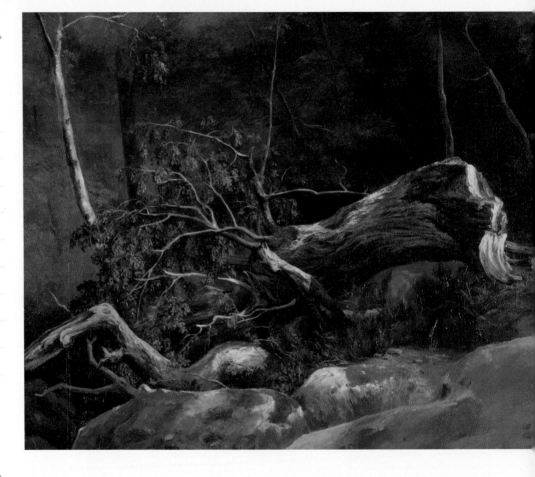

홍수나 강풍 또는 산사태 등으로 부러진 나무를 볼 때면 안타깝고 안쓰러운 마음이 듭니다. 화가의 시선에는 어떤 감정이 담겨 있을까요?

The Fallen Branch, Fontainebleau. c.1816.
Achille Etna Michallon

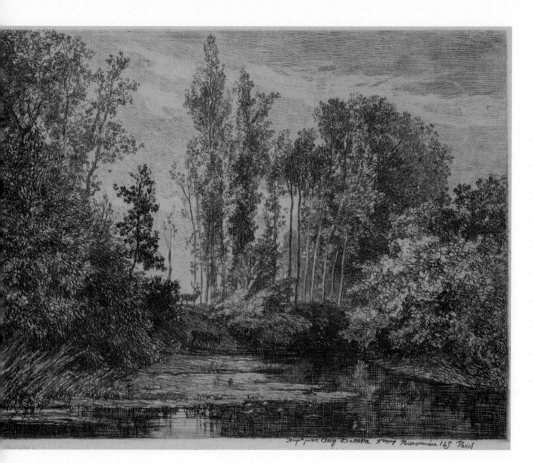

Stags at the Water's Edge. 1850.
Charles François Daubigny

모노톤으로 그려진 물가와 나무들 사이로 우두커니 서 있
는 수사슴. 순간, 훌쩍 달아나 버릴까 봐 잠시 숨을 멈추고
바라보게 되는 작품이네요.

Study of Water and Plants. 1837.
Thomas Fearnley

습하고 어둑한 물가에는 어떤 식물들이 살고 있을까요? 인간들이 보기에는 무작위로 자라난 것 같아도, 식물들은 살아가는 환경에 따라 그들만의 사회를 이루며 살아가고 있답니다.

Still Life with Flowers and Prickly Pears. c.1885.
Auguste Renoir

코끼리 머리 모양이 있는 독특한 꽃병이 눈에 띄는 작품인
데요, 르누아르가 이 그림을 그릴 당시 그는 인상주의의 광
채와 고전주의의 광도를 결합하려 노력했다고 합니다.

벨라스케스, 고야와 같은 옛 거장들의 작품을 모사하거나
세잔, 고흐, 마티스의 예술에 매료되었던 폴란드 화가 발리
셰브스키. 같은 소재라도 색감과 화가의 개성적인 표현법
에 따라 다른 분위기로 느껴지는 것도 그림을 감상하는 재
미가 되죠.

Bouquet of Roses. 1931.
Zygmunt Waliszewski

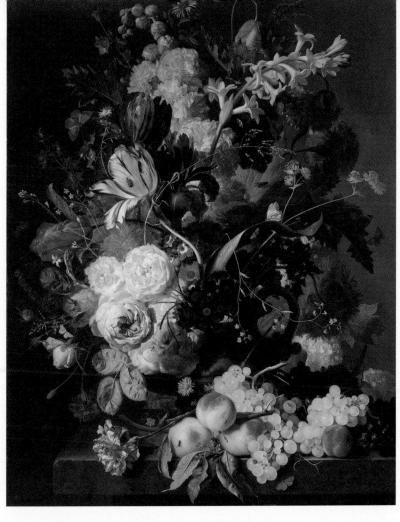

Still Life with Flowers and Fruit. c.1715.
Jan van Huysum

24 — November

캔버스를 꽉 채운 후이섬의 꽃 정물화는 수집가들이 어떤
거액을 지불해도 아깝지 않을 만큼 우아하고 섬세하네요.

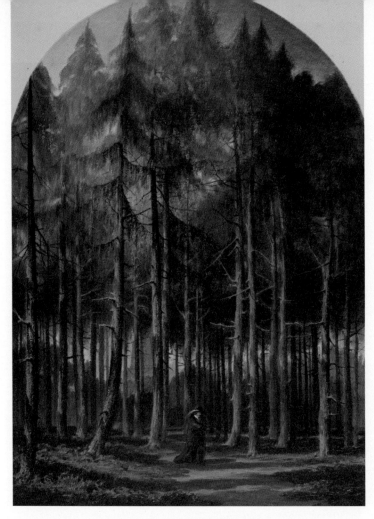

The Road to the Monument. 1850~1880.
Elijah Walton

영국의 조경가이자 알프스산맥의 풍경화 작품으로 잘 알려진 엘리야 월턴의 그림입니다. 어둑하고 울창한 나무숲을 지나 기념비로 향하고 있는 작품 속 인물의 사연이 궁금해지네요.

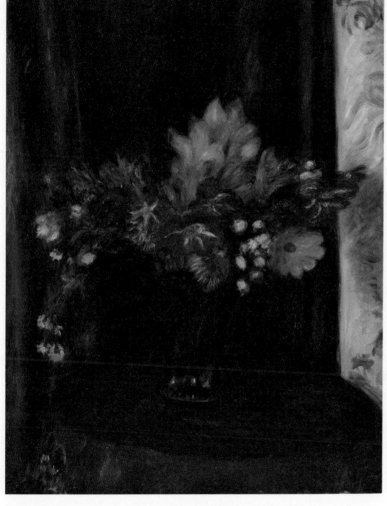

Bouquet on Red Tablecloth.
William James Glackens

빨간 식탁보 위에 놓인 꽃들에서 시선을 사로잡는 강렬함
이 느껴집니다. 크리스마스 시즌에 잘 어울릴 만한 인테리
어죠?

'사랑은 그 뿌리를 땅속 깊숙이 박았지만 가지는 하늘로 치
뻗은 나무여야 한다.'

- B. 러셀

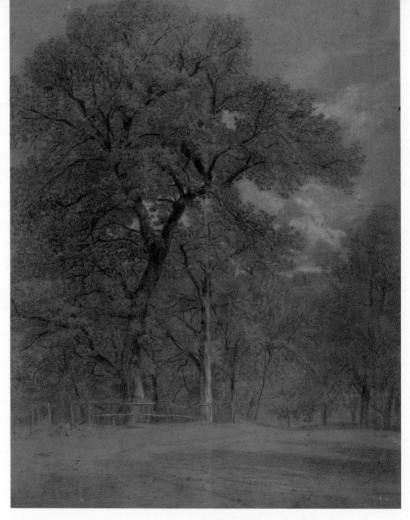

Edge of a Forest.
Constant Troyon

Bouquet of Roses, 1899.
Franz Bischoff

식물학적 묘사는 거의 없이 색채와 분위기로 시선을 사로
잡는 작품인데요, 그윽한 장미 향이 느껴지는 듯한 신비롭
고 몽환적인 느낌이 매력적으로 다가옵니다.

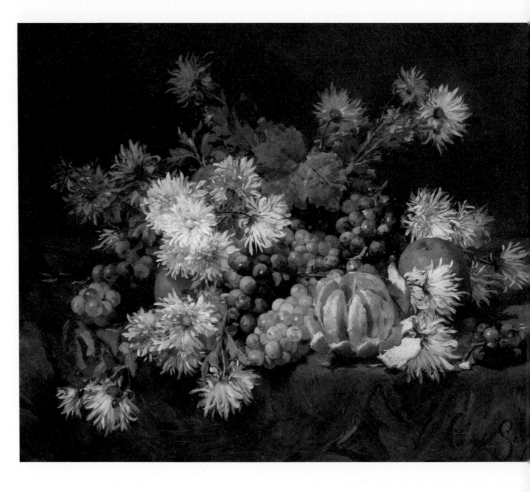

프랑스 화가 쉬르베는 뛰어난 예술적 재능으로 열세 살에 첫 작품을 전시하였고, 정물화뿐만 아니라 파리의 일상생활과 인물화를 묘사한 작품으로 많은 인기와 성공을 거두었다고 합니다.

Still Life with Fruits and Flowers.
Louis Marie De Schryver

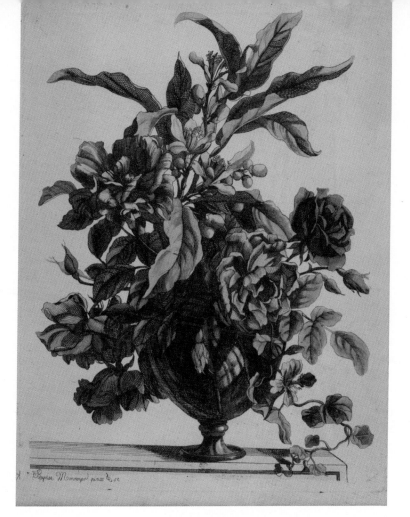

Vase of Flowers. 1660.
Jean Baptiste Monnoyer

종이에 에칭 판화 기법을 활용해 채색한 장 바티스트 몽누 아이예의 작품입니다. 화가는 역사화와 풍경화도 그렸지만 꽃 정물화로 더욱 높은 명성과 성공을 얻었답니다. 고급스러운 꽃병과 꽃들의 웅장함, 화려한 광채가 돋보이는 그의 다른 멋진 작품들도 함께 감상해 보세요.

Crataegus Viridis 'Winter King'. 2022.
Eunhee Park_Botanicalartist

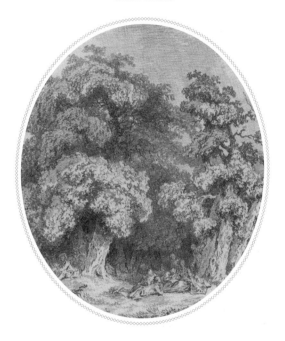

땅을 파고 토양을 보살피는 법을 잊어버리는 것은
우리 자신을 잊어버리는 것이다.
마하트마 간디

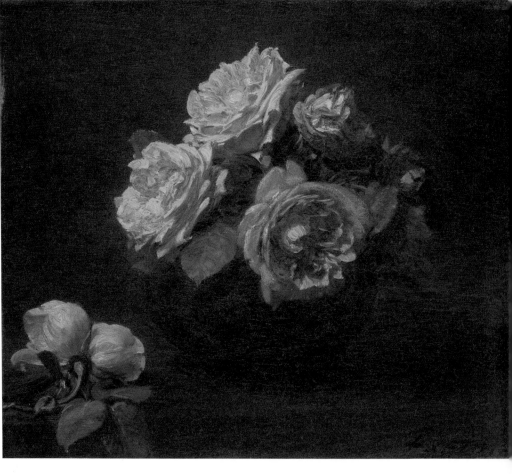

'목에 다이아몬드를 거는 것보다 탁자에 장미를 놓아두는 게
더 좋아요.'

– 엠마 골드만

Roses in a Bowl. 1881.
Henri Fantin-Latour

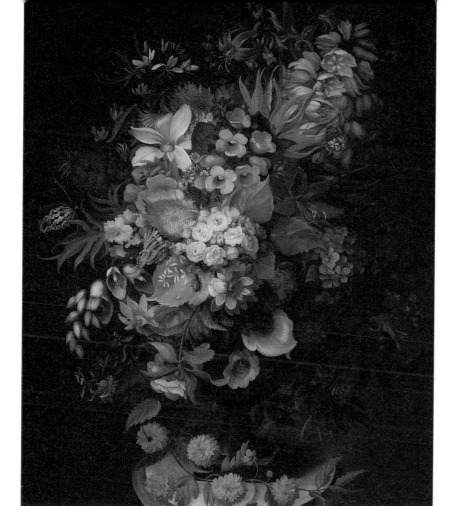

Bouquet of Flowers in a Vase. 1827.
Henryka Beyer

폴란드에서 활동한 19세기 독일 화가, 헨리카 바이어의 꽃
정물화입니다. 그녀는 주로 어두우면서도 따뜻한 색상의
수채화 물감으로 정물화를 그렸으며, 여성들을 위한 회화
및 소묘 학교를 운영하기도 했습니다.

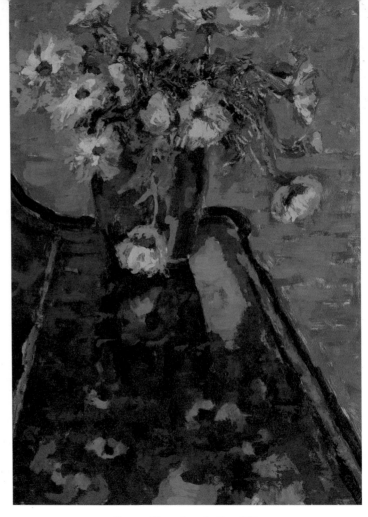

Bouquet of Camomiles and a Piano. 1923.
Jan Bohuszewicz

피아노 위에 놓인 카모마일 꽃병을 그린 작품인데요, 마치 물속에서 어른거리는 듯한 색감과 붓 터치가 묘한 분위기를 풍깁니다.

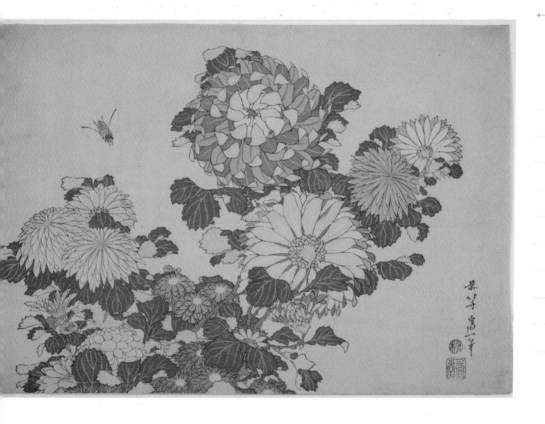

Chrysanthemums and Bee, from an untitled series of Large Flowers. c.1831~1833.
Katsushika Hokusai

모네는 일본 품종의 국화를 길렀고 일본의 꽃 그림에도 관심
이 많았다고 해요. 호쿠사이의 장식적이고 평면적인 목판화
작품은 모네뿐 아니라 당시의 유럽 미술계에도 큰 영향을 끼
쳤답니다.

네덜란드 황금시대의 화가 헨드릭은 초기에는 역사화가로
활동했지만, 정물화가 얀 다비즈 데 헴의 격려로 꽃 정물화
를 주로 그리게 됩니다. 어두운 배경과 대비를 이루는 화사
하고 풍성한 꽃 그림이 그의 정물화 특징이지요.

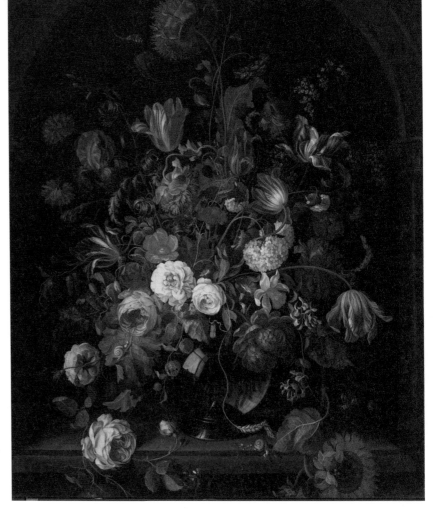

Flower Piece. 1659~1707.
Hendrik Schoock

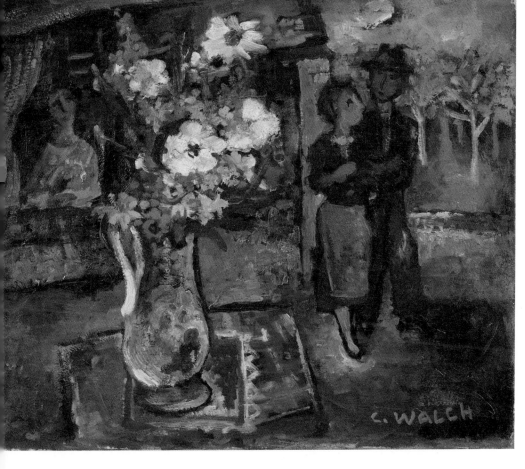

Les Amoureux au Bouquet. c.1937~1938.
Charles Walch

자기 삶에 대한 긍정과 사랑을 담은 작품들을 그린 프랑스
화가 찰스 월쉬. 작품에서 그의 밝은 에너지와 즐거운 기분
이 느껴지는 듯합니다.

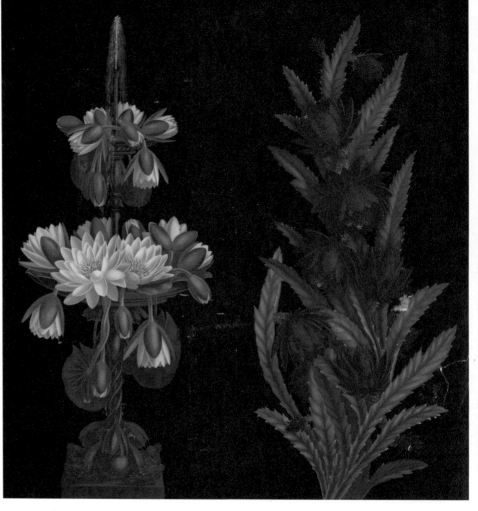

흰색 수련과 뾰족한 잎을 가진 붉은 꽃이 그려져 있습니다.
서로의 아름다움을 뽐내기라도 하듯 나란히 놓여 있네요. 둘
중에서 시선을 사로잡는 건 어느 꽃인가요?

White Water Lilies in a Two-Tiered Fountain and Red Flowers with Pointed Leaves on Black Background. 1878.
Anonymous

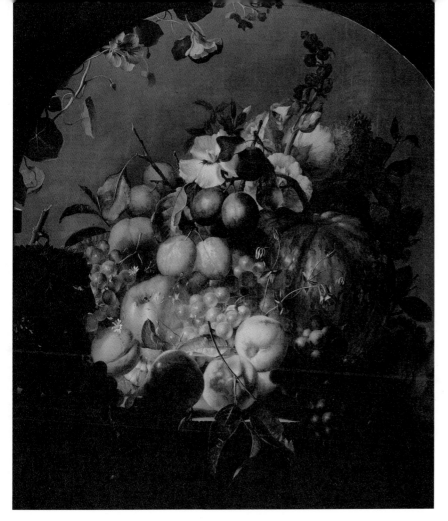

Still Life with Fruit and Flowers. 1842.
Jean-Baptiste Robie

벨기에의 화가 장 바티스트 로비의 꽃과 과일이 그려진 정
물화입니다. 조명을 받아 황금빛으로 물든 풍성한 과일들
을 보니 마음도 덩달아 풍요로워지는 기분이에요.

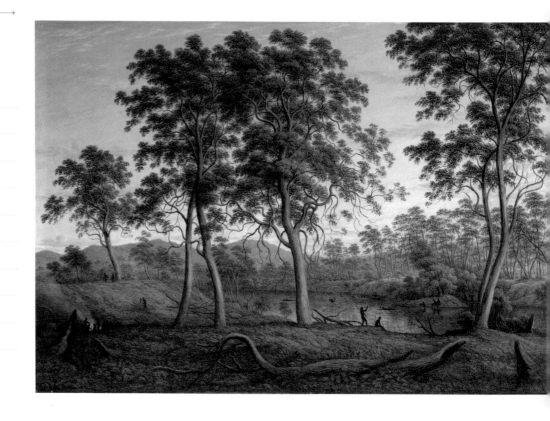

Natives on the Ouse River, Van Diemen's Land. 1838.
John Glover

영국 태생의 호주 예술가인 존 글로버는 '호주 풍경화의 아
버지'라고 불리는데요. 글로버는 호주의 자연, 정착민들의
생활상, 원주민 문화에 대한 자신만의 느낌을 화폭에 담아
상징적으로 표현하고는 했습니다.

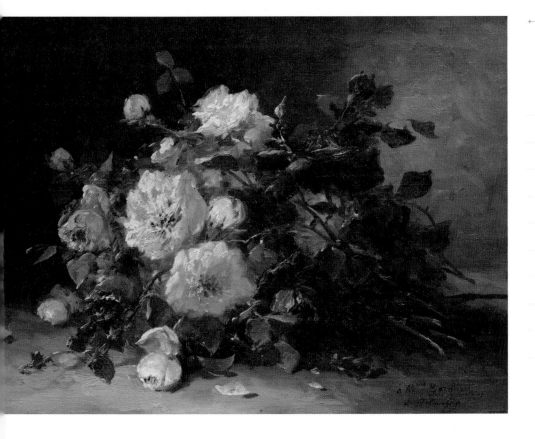

Bouquet de Roses. c.1880~1890.
Eugène Henri Cauchois

'내 인생은 유머와 장미와 가시로 이루어져 있다.'
- 브렛 마이클스

탐스럽고 싱싱한 모습이 아닌, 생기를 잃고 시들어 가는 과일을 보니 노년기에 대해 생각해 보게 됩니다. 나이 듦은 누구에게나 공평하고 부끄러운 것이 아니기에, 있는 그대로의 자기 모습을 소중히 여기고 사랑해 줘야 하지 않을까요?

Vruchten. 1802~1861.
Georgius Jacobus Johannes van Os

A Girl in the Garden.
Olga Wisinger-Florian

오스트리아의 화가 올가 플로리안의 풍경화입니다. 그림 속 소녀는 꽃을 꺾어 누군가에게 선물하려는 걸까요? 아니면 자신을 위해 예쁜 화관이나 꽃반지를 만들려는 걸까요?

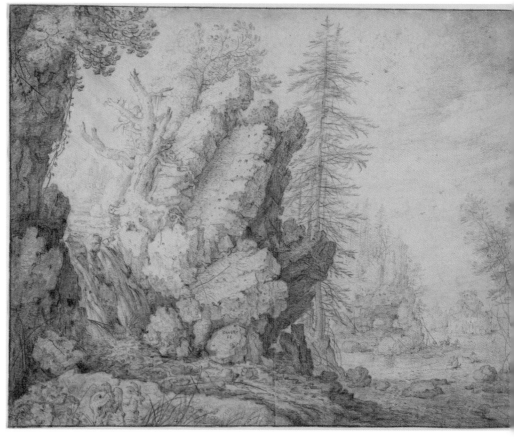

〈폭포가 있는 풍경〉이라는 제목의 작품이지만 모노톤으로
완성되어서인지 건조한 사막 같은 분위기를 띠고 있습니
다. 어쩌면 그 덕분에 그림 속 풍경의 여러 색감을 상상해
보게 되는 건지도 모르지요.

Landscape with Waterfall. early 1620s.
Roelant Savery

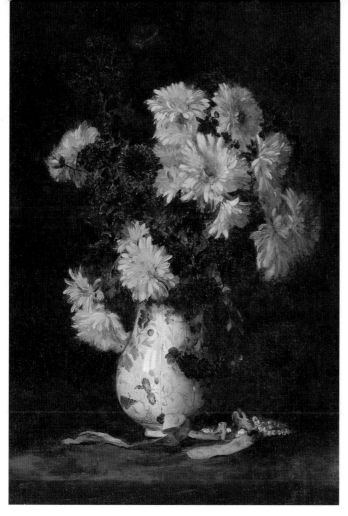

Bouquet of Asters in a Vase.
Eugène Henri Cauchois

검붉은 배경 덕분에 노란색 과꽃이 더욱 선명해 보입니다.
과꽃은 강한 향기로 인해 악령을 쫓는 꽃으로 쓰이거나, 중
세 시대에는 약을 만드는 데에도 사용되었다고 합니다.

하버만의 그림 중 오직 두 작품만이 오늘날까지 전해 내려
오는 것으로 알려져 있는데요, 그녀는 프러시안블루 같은
혁신적인 색소를 사용해 그린 꽃과 과일, 웅장한 구도를 통
해 자신만의 개성을 그림에 담아냈습니다.

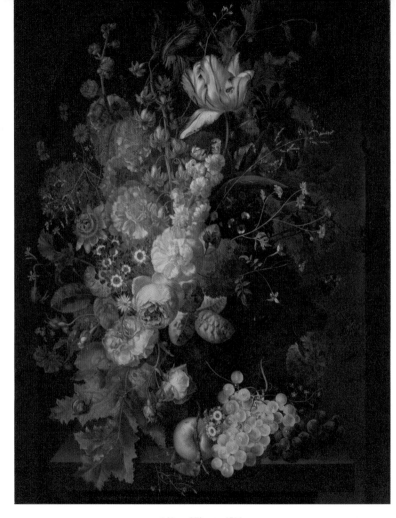

A Vase of Flowers. 1716.
Margareta Haverman

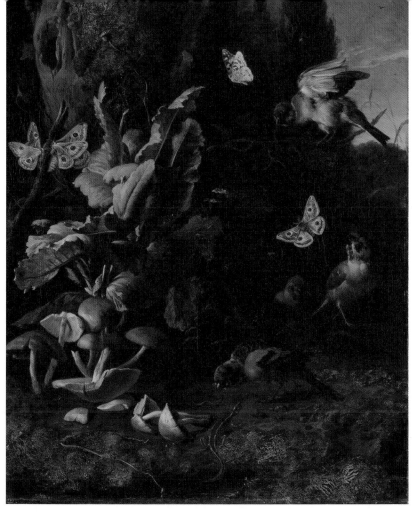

Animals and Plants. c.1668.
Melchior d'Hondecoeter

네덜란드의 동물화가 멜키오르의 작품입니다. 초기에 그
는 바다 풍경을 주로 그리다가 이후 새를 주제로 하는 그
림을 다수 그렸다고 해요. 섬세하고 정확하게 생물을 묘사
한 것으로 유명한 화가입니다.

'친구를 얻는 유익한 방법은 스스로 완전한 친구가 되는 것
이다.'

- 랄프 왈도 에머슨

Bell-Flower and Dragonfly, from an Untitled Series of Large Flowers. c.1833~1834.
Katsushika Hokusai

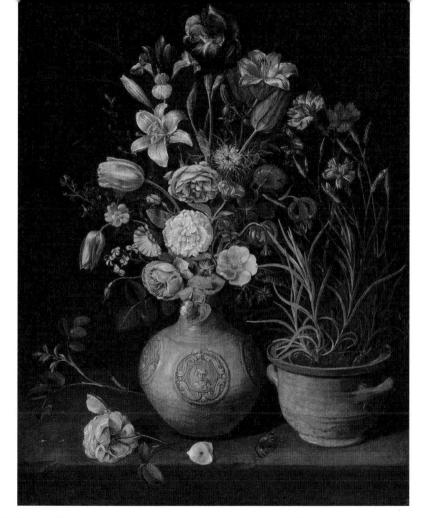

Still Life with Roses, Lilies, an Iris and Other Flowers in an Earthenware Vase, with a Pot of Carnations and a Butterfly on a Ledge. 1612.
Clara Peeters

클라라 피터스는 여성의 예술 활동이 제한되었던 17세기
유럽에서 전문적으로 활동했던 몇 안 되는 여성 예술가 중
한 명입니다. 구성이 정교하며 소재의 질감이 잘 살아 있는
그녀의 멋진 정물화 작품들을 함께 감상해 보세요.

자수를 수놓은 듯 귀엽고 앙증맞은 꽃 패턴이 사랑스러워
요. 한 땀 한 땀 수를 놓는 반복적인 행위를 통해 때로는 몰
입과 내면의 평온함을 경험할 수 있답니다.

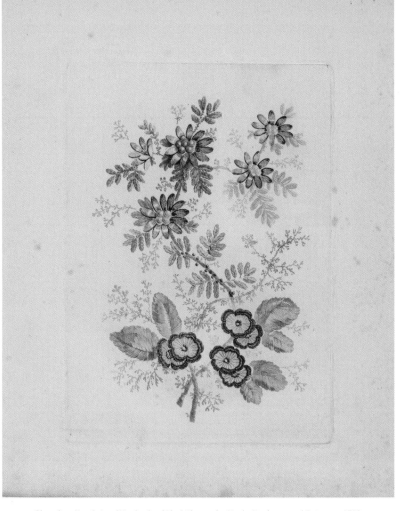

Plate, from New Suite of Notebooks of Ideal Flowers for Use by Draftsmen and Painters. c.1795.
Anne Allen

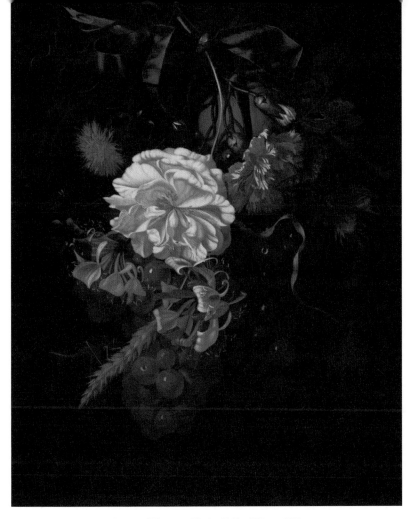

Bouquet of Flowers and Fruit with Blue Ribbon. c.1680.
Maria van Oosterwijck

파란 리본과 여러 종류의 꽃과 열매, 그리고 왼쪽 하단에 그려진 메뚜기까지. 그 당시의 바니타스 정물화에서 보이던 미묘하고 쓸쓸한 분위기에 달콤한 특성을 부여한 화가만의 상징적이고 개성적인 분위기가 느껴지는 그림입니다.

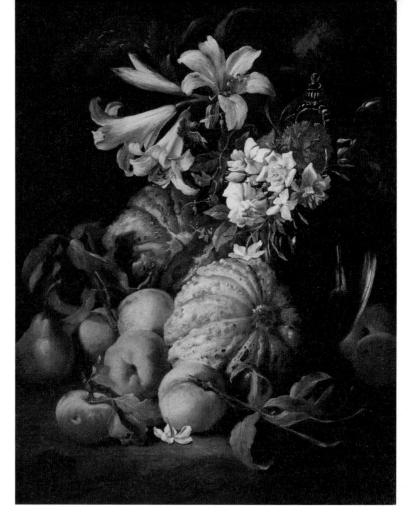

아브라함 브뤼헐은 브뤼헐 예술가 가문 출신의 플랑드르
화가로, 어린 나이에 이탈리아로 이주해 활동하며 장식적
인 바로크 정물화 스타일의 발전에 중요한 역할을 한 것으
로 알려져 있습니다.

Lilies and Other Flowers in a Glass Vase with Peaches and Melons.
Abraham Brueghel

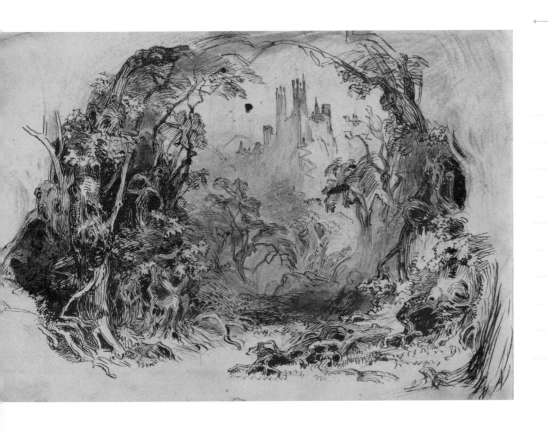

Castle on a Hill(Set for 'Sleeping Beauty and the Beast'). 1900.
Robert Caney

언덕 위로 그려진 성의 모습이 인상적이네요. 영화 〈미녀와 야수〉 주제곡과 함께 동화 속 이야기로 인도할 것만 같은 작품입니다. 그림과 함께 잠시 상상 속 마법의 세계로 여행을 떠나 볼까요?

'오랫동안 어떤 꿈을 그리는 사람은 마침내 그 꿈을 닮아 간다.'

- 프리드리히 니체

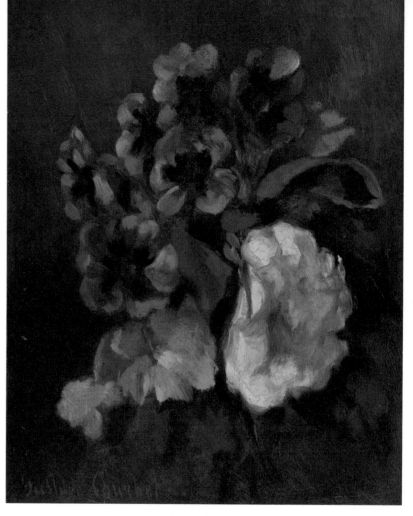

Bouquet of Flowers.
Gustave Courbet

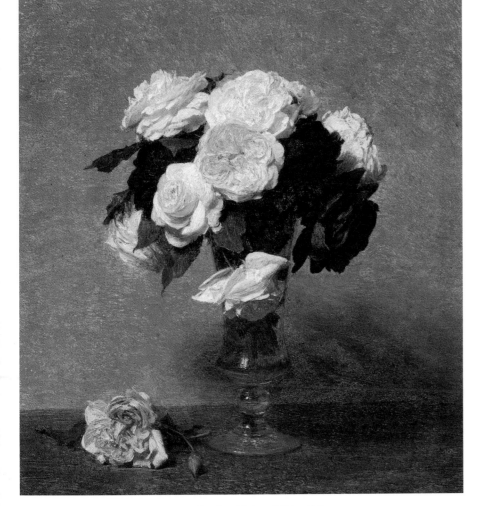

Roses in a Glass Vase Edit this at Wikidata. 1890.
Henri Fantin-Latour

미의 여신 비너스가 흘린 눈물이 땅에 떨어져 그 자리에 흰색 장미가 피어났다는 전설이 있어요. 색상별로 각기 다른 장미의 꽃말과 유래를 알면 정물화를 더 깊이 감상할 수 있답니다.

'크리스마스는 명절 인사를 나누고 선물을 주고받으며, 가족이 하나 되는 기쁨의 날이다.'

- 노먼 빈센트 필

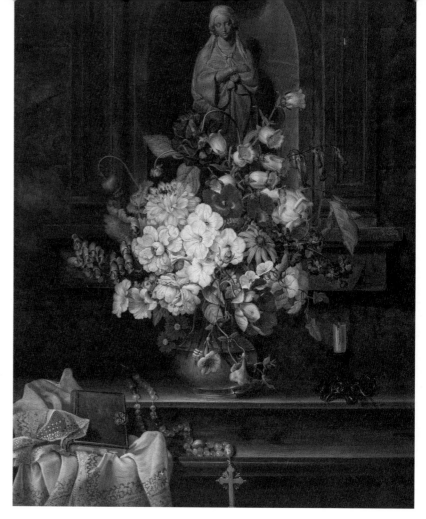

Madonna in a Niche with a Sumptuous Bouquet of Flowers. 1846.
Leopold Brunner the Elder

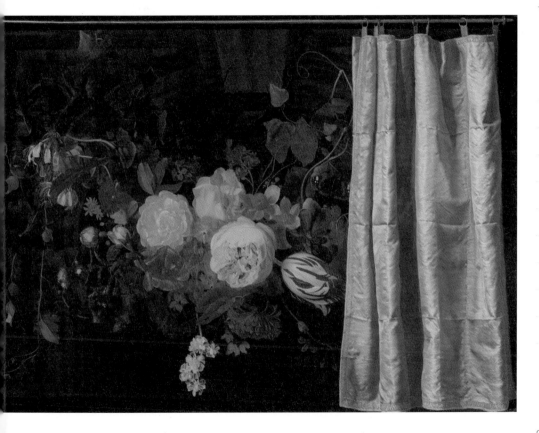

Trompe-l'Oeil Still Life with a Flower Garland and a Curtain. 1658.
Adriaen van der Spelt

아름답고 생생하게 묘사된 꽃 그림에 놀라다가, 실물처럼 표현된 푸른색 커튼에 또 한 번 감탄하게 됩니다. 자잘한 주름과 커튼 위로 흐르는 윤기…. 이 작품은 한 사람이 아닌 두 화가의 손끝에서 탄생한 것으로도 유명합니다.

'당신이 자연을 진정으로 사랑한다면 모든 곳에서 아름다움을 찾게 될 것이다.'

- 로라 잉걸스 와일더

Little Plant in Moss, plate one from Flower Studies. 1898.
Theodoor van Hoytema

A Gathering at Wood's Edge. c.1770~1773.
Jean Honoré Fragonard

붉은색 분필로 그린 풍경화 작품입니다. 화가가 그림을 그
릴 당시의 하늘빛은 어땠을지, 그날의 날씨는 또 어땠을지
상상하게 되는 작품이네요.

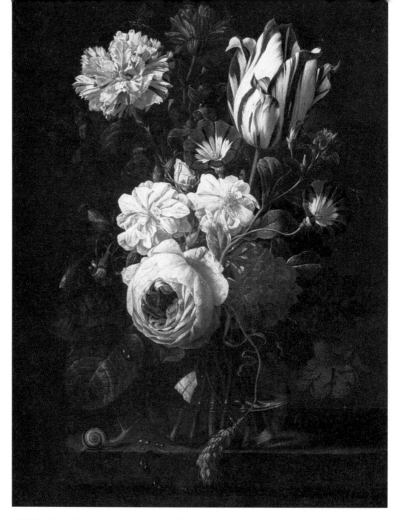

어두운 배경에 눈이 부실 만큼 화사하게 빛나는 꽃들의 자태가 아름다워요. 그 아래로 느린 걸음을 옮기는 달팽이는 그림에 생동감을 부여해 줍니다.

Still Life with a Tulip, a Rose, a Carnation and Other Flowers in a Glass Vase, on a Stone Ledge. 1657~1691.
Nicolaes van Verendael

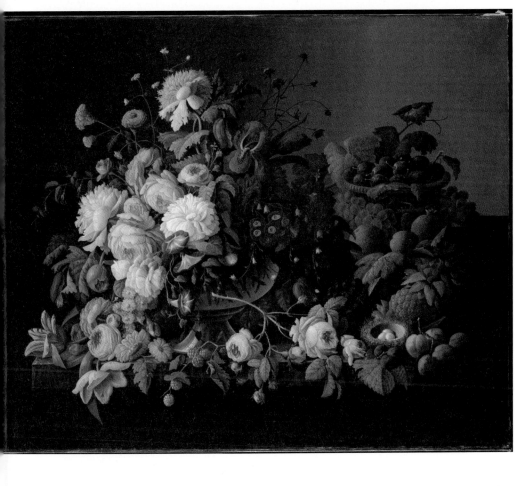

Still Life: Flowers and Fruit. 1850~1855.
Severin Roesen

자연의 풍요로움이 화폭에 가득 담겨 있네요. 이 그림을 그린 화가는 항상 비슷한 주제와 소재로 비슷한 그림들을 그렸다고 해요. 그래서인지 그의 작품들은 '미국 정물화의 걸작'이라고 불리는데요, 반복은 잘하는 것을 더 잘하게 만들어 주는 힘이 있는 듯합니다.

December —— ——

열심히 살아온 나에게, 지난 일 년의 일상을 기록해 선물해
보는 건 어떨까요? 다가올 새해에는 더욱 성장하고 익어 가
는 내가 되기를 소망합니다.

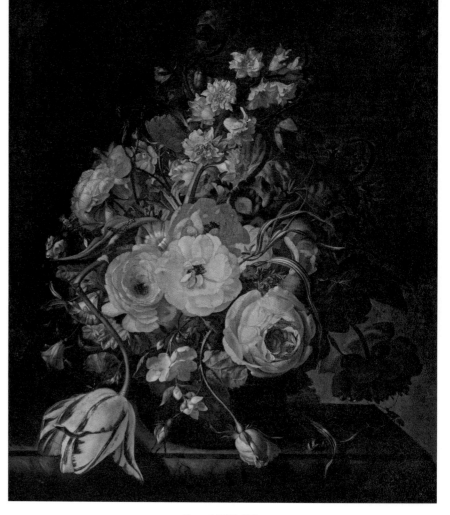

Flower Still Life. 1742.
Rachel Ruysch

by. _____

박은희

영국 보태니컬아티스트 협회 SBA DLDC 과정을 수료했고, 영국 보태니컬아트협회 펠로 멤버(fellow member)이자, 한국보태니컬아트 협동조합(KBAC) 이사입니다. 취미 플랫폼 '솜씨당'에서 보태니컬아트 클래스를 진행 중이고, 보태니컬아트 전문 화실인 '클로리스 화실'을 운영하고 있습니다.

무기력과 우울, 스트레스가 극에 달했던 시기에 우연한 기회로 접하게 된 보태니컬아트로 일상이 크게 변화했습니다. 식물을 관찰하며 그리고 채색하는 순간의 몰입과 자연이 주는 에너지를 오롯이 느끼며 평온해지는 자신의 모습이 참 좋았습니다. 새벽까지 피곤한 줄 모르고 그림에 매달렸던 그 시간 덕분에 지금은 취미가 직업이 되어, 꿈꾸었던 삶이 일상이 된 마법의 순간을 경험하고 있습니다. 그림을 그리며 만났던, 그리고 만나게 될 소중한 인연들과 함께 행복하고 풍요로운 삶을 위해 계속해서 정진해 나갈 생각입니다.

블로그 https://blog.naver.com/eunhee-art
인스타그램 @chloris_botanicalart

하루 한 장
명화 속 식물 365

1판 1쇄 발행 2024년 1월 15일

지은이 ｜ 박은희
발행인 ｜ 박상희
편집 ｜ 강지예
디자인 ｜ 박승아, 이시은

펴낸곳 ｜ 블랙잉크
출판등록 ｜ 2023년 3월 16일, 제2023-00001호
주소 ｜ 충청북도 음성군 삼성면 금일로1193번길 47 나동 1층 (27645)
전화 ｜ 070) 8119-1867
팩스 ｜ 02) 541-1867
전자우편(도서 및 기타 문의) ｜ Blackinkbooks2023@gmail.com
인스타그램 ｜ www.instagram.com/Black_ink_main

일러두기 _ 이 책에 실린 그림 정보는 외국어로 작품명, 연도, 작가명 순으로 정리했으며 작가명 및 작품명 등은 통상적 표기에 맞췄습니다. 국립국어원 표준국어대사전의 표기법과 다를 수 있음을 알려드립니다. 그림은 'artvee.com', 'Wikimedia', 'The Metropolitan Museum of Art', 'The Art Institute of Chicago' 등을 통해 사용했으며 모든 작품은 공개 도메인입니다(CC0 Public Domain Designation). 책 속 그림의 출처 및 저작권, 표기에 대한 문의가 있으시면 연락해 주시길 바랍니다.